데칼코마니 미술관

동서양 미술사에서 발견한
닮은꼴 명화 이야기

데칼코마니 미술관

전준엽 지음

중앙books

그림을 더
폭넓게 보기 위하여

1990년대 말 처음으로 파리에 갔었다. 12월이었다. 춥고, 햇살은 인색했다. 아침 7시의 거리는 어둠 속에 있었다. 구수한 빵 냄새가 이끄는 빵집 문을 열고 들어섰다. 파리에 왔으니 갓 구운 바게트를 먹어 봐야겠다는 생각으로.

그곳에서 책에서만 봤던 파리지앵을 만날 수 있었다. 칠십을 바라보는 나이쯤 돼 보였다. 곱게 빗어 넘긴 은발은 세피아색 중절모와 중후하게 어울렸고, 가는 금속 테 안경은 나이를 무색하게 했다. 풍성한 콧수염은 정성스레 다듬은 듯 단정했다. 순백의 와이셔츠에 푸른빛 도는 보라색 넥타이, 채도 높은 밝은 빨간색 머플러에

감색 정장 차림이었다. 짙은 갈색 구두도 방금 닦았는지 광이 났다. 잘 연출한 패션 감각이 파리의 아침 공기만큼 상큼했다.

황금색 윤기가 도는 커다란 반려견과 함께였고, 방금 구운 바게트를 사서 나서는 중이었다. 눈이 마주치자 부드러운 미소를 지어 보였다. 은은한 향기와 함께 그의 뒷모습은 오래 남았다. 호텔 침대에서 방금 나와 부스스한 나의 차림새가 민망할 정도로.

아침 빵을 사기 위한 잠시의 외출에도 완벽한 준비를 하는 파리인. 사소한 일에다 의미를 새기고 그에 맞는 격식을 갖추는 마음이 파리를 예술의 도시로 만들었다. 우리가 사는 일도 따지고 보면 하찮은 일들의 연속이다. 그 작고 보잘것없어 보이는 것에 가치를 붙이면 그 삶은 그만큼 소중한 의미를 지니게 된다. 역사를 바꾸는 위대한 예술이 나타나는 것도 이런 마음에서 시작한다.

아내에게서 파리지앵 같은 마음가짐을 처음 느꼈다. 아내는 혼자 밥을 먹을 때도 반드시 메뉴와 어울리는 그릇을 준비하고 정식 차림새를 한다. 물론 내게는 말할 것도 없다. 너무 격식에 얽매이는 과분한 습성은 아닐까 하고 생각한 적도 많았지만, 이제는 일상이 됐다. 일상은 습관으로 발전했고, 내 삶에 변화를 주었다. 사소한 것에다 가치를 붙이니, 보잘것없었던 일에서도 새로운 의미

가 보이기 시작했다. 그리고 내 그림이 새로운 세계로 나아가는 데 결정적 역할을 하게 되었다.

그전까지 예술은 묵직한 사상과 이념, 시대의 고민을 담아야 한다는 허망한 세상을 헤매고 있었다. 거기에 나는 없었다. 가치 있다고 말하는 남의 이야기만 있을 뿐이었다. 여태껏 바라본 미술도 이와 다르지 않았다는 생각이 들었다. 서양 미술사에 등장하는 작가들의 작품은 우리 그림과는 차원이 다른 가치를 지녔다는 왜곡된 시각이었다.

이 책은 그런 깨달음을 준비하는 마음에서 시작했다. 우리 전통 회화는 서양의 방대한 작품과 역사에 비하면 짧다. 그것은 부정할 수 없는 사실이다. 조선시대에 국한돼 있고, 성리학 이념에 의해 표현의 한계 속에서 나왔기 때문이다. 그리고 서양 미술처럼 발전의 연속성에서 창작된 것이 아니고, 단절된 역사의 편린으로 이어져 왔기에 더욱 그렇다.

그렇지만 예술적 감각과 창의력이 뛰어난 우리 작가들의 작품이기에 소중히 여기고 다가선다면 서양 미술과 비교해도 결코 밀리지 않는다는 자부심이 들었다. 여기에 구체적 실증을 보여준 것이 지금 세계적 주목을 받고 있는 케이팝이었다.

따라서 이 책은 같은 주제로 엮을 수 있는 우리 회화와 서양 회화의 짝을 찾아 비교하는 데 초점을 맞췄다. 물론 주관적 시각이 들어갔고, 짝 짓는 데 무리가 따르는 그림도 있다. 그래도 우리 미술에 대한 관심을 환기시키고, 세계를 주도해온 서양 미술과 비교하면서 입체적 시각을 갖게 된다면 이 책을 쓴 의미가 있지 않을까 하는 생각이다.

7년 만에 쓰게 된 다섯 번째 책이다. 계기는 모 일간지에 연재했던 칼럼이 바탕이 됐다. 일부의 글은 필자의 기존 책에서 자기복제한 것도 고백한다. 전문 글쟁이가 아닌 화가였기에 뻔뻔함을 감수했다. 한편으로는 같은 재료를 가지고 다른 레시피로 새로운 맛의 요리에 도전한다는 생각도 작용했다.

2020년 겨울, 전준엽

CONTENTS

짝#4

풍경

짝
#1

—

삶

자화상 이야기

'나는 누구인가'에 대한 답, 자화상

예술가에게 작품은 자신을 비추는 거울과도 같다. 그중에서도 자신의 삶을 압축해 보여주는 자화상은 작가의 본질에 한 발짝 더 다가설 수 있는 열쇠 같은 그림이다. 미술사에 이름을 올린 많은 작가가 자화상을 남겼다.

　자화상은 인물화에 해당한다. 서양 미술에서는 인물화가 많은 만큼 자화상을 다양하게 해석해왔다. 얼굴을 중심으로 그린 그림이 대부분이지만, 다양한 방식으로 자신의 모습을 표현하고 있다. 자존심을 강하게 부각시켜 자기 자신과의 싸움을 드러내는 자화

상이 가장 많다. 자화상 하면 떠올릴 수 있는 이미지에 부합하고, 자화상의 의미에 충실한 그림들이다. 인생의 갈림길에서 사건이 된 순간을 그린 자화상이 있는가 하면, 화가의 대표작으로 꼽히는 자화상도 있다. 자서전처럼 자신의 일대기를 자화상으로 표현한 화가도 있고, 예술적 영감을 주었던 연인과의 에피소드를 드라마처럼 자화상으로 남긴 화가, 미술사의 변곡점에서 자신의 이념을 자화상에 빗대 표현한 화가도 있다.

화가들은 여러 유형으로 자화상을 그렸지만, 그 아래에 흐르는 것은 '나는 누구인가'라는 근본적인 물음이다. 결국 자화상은 자신을 찾아가는 여정이고 자기와 끊임없이 맞서는 인생 드라마라고 할 수 있다. 서양 미술사에서 이처럼 다양한 자화상이 나오는 현상은 인본주의가 발달해온 서양에서는 당연해 보인다.

쓰임 위주의 인물화 속 자화상

반면 우리 회화의 유산은 대부분 조선시대에 집중돼 있다. 그것도 풍경화인 산수화 위주로 알려져 있다. 조선의 건국 이념은 민본이다. 백성, 즉 인간이 근본이라는 생각이다.

그렇다면 미술에서도 사람을 중심에 두어야 했을 것이다. 잘

보면 실제로 그렇다. 아직까지 제대로 연구가 이루어지지 않았을 뿐, 조선 회화에서도 인물화가 상당한 비중을 차지하고 있다. 우리 미술사를 꾸리고 있는 회화는 산수화가 가장 많고, 그 다음 사대부들이 그린 문인화, 꽃이나 식물, 곤충 등을 그린 화훼화, 동물을 주제로 하는 영모화 등이 있다.

그런데 500년 역사에 비해 우리 회화는 양적인 면에서 빈약하기 그지없다. 작품의 크기가 작아 본격적인 작품으로 평가하는 데 무리가 따르는 것도 상당수 포함돼 있다. 적지 않은 작품이 화첩 (여러 그림을 모아 책으로 묶은 것) 형태로 완성되었기 때문이다. 그리고 전문적인 화가가 아닌 문인 사대부들이 심심풀이로 그린 것도 많다. 지금으로 치면 정치가들이 취미 삼아 그린 그림인 셈이다.

이에 비해 인물화는 화공으로 천시 받던 전문 화가의 작품이다. 작품의 완성도나 크기를 보면 미술사를 다시 써야 할 정도로 출중하다. 그런데 왜 제대로 대접받지 못하는 것일까.

인물화 대부분이 초상화이기 때문이다. 초상화는 감상보다 특별한 기능을 위해 제작된 그림이었다. 유교의 핵심 중 하나인 제사와 관련해 왕실이나 사당, 서원 등에 모시기 위한 것이 대부분이었기에 예술 작품과는 별개로 보았다.

우리 회화의 기법이나 변천을 살피는 데 인물화 연구는 반드

시 풀어야 할 숙제다. 그런데 아직도 접근이 어려운 것이 사실이다. 왕실이나 문중의 사당과 같은 특정한 장소에 봉안돼 공개를 꺼리기 때문이다. 이런 현실 속에서도 우리 회화사를 빛나게 하는 자화상이 있다는 것은 다행이다.

자화상 1

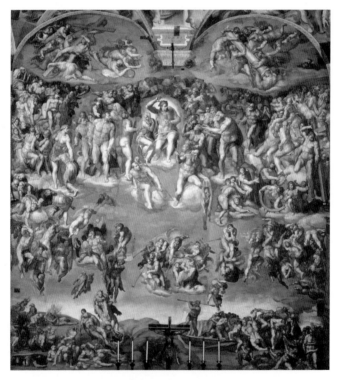

프레스코 벽화, 13.7×12m,
1536~1541년, 로마 바티칸궁 시스티나 성당

비단에 채색, 16.8×24cm,
18세기, 간송미술관

미켈란젤로가 〈최후의 심판〉 속에 숨긴 자화상

서양 미술사상 가장 특이한 자화상을 남긴 화가는 미켈란젤로 부오나로티(1475~1564)다. 그는 〈최후의 심판〉 속에 천 조각처럼 늘어진 살가죽 자화상을 그렸다. 로마에 위치한 시스티나 성당 천장화 〈천지창조〉와 함께 미켈란젤로 회화의 정점을 보여주는 〈최후의 심판〉은 인류의 위대한 회화 유산으로 손꼽히는 작품이다.

시스티나 성당 제단에 프레스코 기법으로 제작한 이 벽화는 13.7×12m의 크기와 내용 면에서 보는 이를 압도한다.『성경』의 종말론과 단테의『신곡』을 모티브로 미켈란젤로의 천재적 상상력이 빚어낸 이 대작은 무려 6년에 걸쳐 완성됐다. 세상이 끝나는 날 예수가 인류를 심판해 천국과 지옥으로 보낸다는 내용을 담고 있다. 천국을 배경으로 하고 있으며, 예수 그리스도를 중심으로 천사와 열두 제자, 순교 성인들이 등장한다.

아래 부분은 지옥에 해당한다. 무채색에 가까운 어두운 분위기로 그려져 설명이 없이도 지옥임을 짐작하게 한다. 이 그림은 단테의『신곡』'지옥' 편을 참고했다. 죄 지은 인간을 지옥으로 실어 나르는 뱃사공 카론의 모습이 두드러진다. 천국과 지옥 사이 중간계도 그려져 있다. 연옥이다. 죽은 후 영혼이 심판받기 위해 대기하는 곳이다. 여기서 죄의 정도에 따라 천국과 지옥행으로 갈린다.

미켈란젤로의 살가죽 자화상은 어디 있을까. 심판자인 예수의 오른쪽 아래, 수염이 덥수룩한 사람이 왼손에 들고 있는 흉측한 몰골이 보인다. 미켈란젤로의 얼굴과 닮았다. 그렇다면 미켈란젤로의 살가죽을 들고 있는 사람은 누굴까. 산 채로 살가죽이 벗겨지는 형벌을 받고 순교했다는 성인 바르톨로메오다. 오른손에 살가죽을 발라내는 데 사용한 단검까지 들고 있다. 선명한 모습으로 그려진 사람은 바르톨로메오의 영혼이며, 들고 있는 살가죽은 자신의 육신을 상징하는 이미지

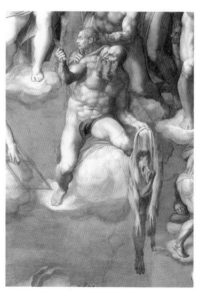

미켈란젤로 부오나로티 <최후의 심판>의 부분

다. 미켈란젤로는 성자의 껍질에다 자신의 얼굴을 그려 넣은 것이다.

왜 이처럼 끔찍한 몰골의 자화상을 그렸을까. 〈최후의 심판〉을 그리던 시기에 미켈란젤로는 60대에 들어서고 있었다. 교황의 총애를 받으며 20대 때 이탈리아 최고의 조각가, 건축가, 화가로 우뚝 섰지만 젊은 시절부터 가족의 생계를 책임져야 했고, 인생의 혹독함도 일찍부터 알았다. 재능으로 돈과 명성을 얻었지만 죄에 대한 두려움이 컸다. 하나님이 준 특별한 재능을 인간적 욕심을 채우는 데 낭비했다는 생각 때문에 그리스도 앞에 서는 날 자신은 어떤 심판을 받을 것인가에 대한 공포가 있었다. 예술가로 대접받으며 살았지만 신의 영광을 증명하는 진정한 의무를 다하지 못한 삶이라고 생각했다.

즉 자신은 성자의 껍질 같은 존재라고 말하고 싶었던 것이다. 평생 성실하게 살았고, 예술가의 진면목을 세웠던 미켈란젤로였기에 자신에 대한 질책 또한 남달랐다. 그래서 속죄의 의미를 담은 자기 반성적 자화상을 남긴 것이다.

정선이 〈독서여가〉에서 드러낸 자신의 모습

미켈란젤로처럼 삶과 예술에서 자신의 역할을 충실히 보여준 우리나라 화가가 겸재 정선(1676~1759)이다. 그는 양반이었지만 14세 때 아버지를 여의고 가난한 어린 시절을 보냈다. 성실한 성격으로 학문과 그

림에 매진했다. 38세에 관직에 나아가 70세까지 봉직하며 생활인의
의무를 다하는 한편 조선 회화의 새 길을 열었다. 정선의 호인 겸재(謙
齋)는 '매우 겸손한 선비'라는 뜻으로 『주역』에서 따온 말이다. 그런 자
세로 평생을 살아낸 그는 진정한 선비였다.

〈독서여가〉는 '선비는 어떤 모습이어야 할까'라는 정선의 자기 다
짐을 보여주는 자화상으로 평가받는 작품이다. 정선의 작품 중에서도
드물게 색채가 많이 들어간 이 그림은 구도에서 매우 현대적인 느낌
을 준다. 공부를 잠시 쉬고 툇마루에 나와 편안한 자세로 화분의 꽃을
감상하고 있는 한가로운 정경임에도 긴장감이 감돈다. 기하학적 사선
과 수직선으로 그림의 기본 구성을 삼았기 때문이다. 딱딱한 직선 속
에 주제인 인물과 화분, 소나무를 부드러운 곡선으로 처리해 균형을
맞추었다. 긴장과 이완이 조화를 이룬 구도다.

그림의 구성은 더욱 치밀하다. 우선 'V'자로 벗어놓은 신발은 인물
이 손에 쥔 부채에서 책꽂이로 이어지며 수직선을 이룬다. 이와 짝을
맞추는 수직선은 오른쪽 기둥이다. 두 수직선을 받쳐주는 직선은 방 안
쪽에서 시작해 인물의 머리 부분을 가로질러 툇마루까지 이어지는 사
선, 툇마루의 사선 그리고 이와 평행으로 달리는 처마의 사선 등이다.

그래서 이 그림의 기본 골격은 수직과 사선으로 묘사한 인물의 방
이다. 방 안쪽의 책꽂이와 거기에 가지런히 쌓아 둔 책으로 한 번 더

강조되고 있다. 작가의 의도로 보인다. 이렇듯 딱딱한 직선 골격은 선비가 반드시 지녀야 할 규범, 질서, 지조 등을 상징하는 요소다.

반면 인물의 흐트러진 자세, 책꽂이 측면에 있는 부드러운 산수화, 뒷마당에 있는 소나무의 리드미컬한 처리는 선비의 또 다른 덕목인 유연함, 자유로운 정신세계, 풍류 등을 나타내는 것이다. 정선의 이런 생각은 인물의 자세에서 다시 한 번 함축적으로 드러난다. 인물을 매우 여유롭고 편안한 자세로 그렸다. 부드러운 곡선으로 처리한 옷 주름이 편안한 느낌을 잘 보여준다. 그러나 머리에 쓴 탕건과 손에 쥔 부채는 아주 딱딱하게 처리돼 있다. 이는 인물이 앉아 있는 툇마루에서 다시 한 번 반복된다. 직선 속에 보여주는 나뭇결의 리드미컬한 문양이 바로 그것이다.

이렇듯 선비는 감성과 이성이 적절하게 조화를 이루는 사람을 말한다. 조선시대 훌륭한 정치가들이 대부분 시, 서, 화에 능했다는 것은 그들이 진정한 선비였기 때문이다. 정선은 이런 자세로 살아가기를 원했고, 실천하기 위해 자신의 모습을 그림으로 남긴 것이다.

Artist's view

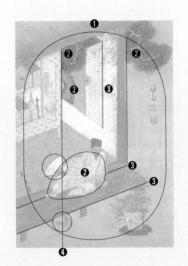

1 전체 구성은 'O'자형 구도다. 구도 가운데에 자화상을 배치했다. 긴장과 이완의 조화를 보여주는 구성이다.

2 이완을 보여주는 요소는 자유로운 곡선으로 처리했다.

3 긴장을 보여주는 요소는 기하학적 직선으로 표현했다.

4 부채와 벗어놓은 신발은 선비의 덕목을 함축적으로 보여주는 요소로, 수직의 흐름 속에 반복적으로 표현했다.

자화상 2

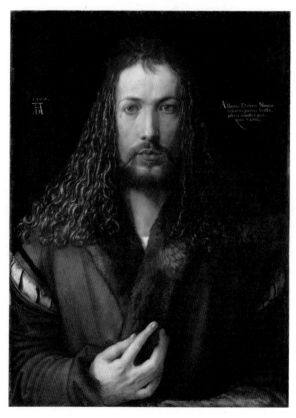

패널에 유채, 67×49cm,
1500년, 뮌헨 알테 피나코테크

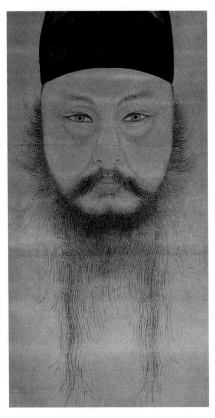

종이에 담채, 38.5×20.5cm,
1710년, 개인 소장

자신과 맞서서 도달한 예술가의 얼굴, 뒤러의 자화상

서양 미술사에서 가장 위대한 자화상을 꼽으라면 많은 전문가들은 알 브레히트 뒤러(1471~1528)가 만 28세에 그린 자화상을 말할 것이다. 이 작품은 단순히 작가가 자신의 내면을 명료하게 그려냈다는 것 이상의 의미를 지니고 있기 때문이다.

북유럽 르네상스 미술의 상징적 존재인 뒤러는 자화상의 의미와 가치를 가장 확실하게 보여준 화가다. 서양 미술사에서 13세인 최연소 나이에 자화상을 남겼을 뿐만 아니라, 자신의 내부를 꿰뚫어 보여준 본격적인 자화상을 처음 그린 화가도 뒤러다. 자신의 전신 누드 자화상을 그렸고, 실제보다 미화된 모습을 원하는 청년기의 심리를 담은 자화상과 자신이 닮고 싶은 이상형을 자화상으로 그린 것도 뒤러의 업적이다.

자화상에 대한 집착과 연구가 남달랐던 만큼 자존심이 강한 예술가였다. 개인적인 고집이 아니라 미술가로서 자존심을 지키겠다는 원대한 뜻이었다. 화가는 창조력을 가장 훌륭하게 구현하는 존재임을 말하고자 했다. 그는 이런 능력을 지닌 예술가가 사회적으로 대접받지 못하는 현실을 늘 못마땅하게 여겼다. 당시 독일 인문주의의 중심이었던 뉘른베르크에서 활동했는데, 독일에서 가장 진취적이었고 무역이 활발한 국제 도시였지만, 화가에 대한 대접은 형편없는 곳이었다.

창조력에 대한 이해나 해석이 이탈리아와 천지 차이였다. 뉘른베르크에서는 화가의 창조력을 제빵 기술과 같은 단순 노동 수준으로 보았다. 그래서 뒤러는 미술의 중심지인 이탈리아를 동경했고 많은 시간을 들여 이탈리아를 여행하기도 했다. 이런 심경을 편지에서도 드러냈다. "나는 여기서는 신사로 대접받지만, 고향 뉘른베르크로 돌아가면 여전히 기생충 신세를 면치 못할 것이다."

이 작품은 뒤러가 늘 마음에 새겨왔던 예술가의 자존심을 유감없이 풀어낸 자화상이다. 그가 유화로 그린 대표적인 자화상 세 점 중 마지막 작품이다. 예수의 모습으로 분장해 작가 의식을 보여준다. 화가의 창조력은 세상을 구원하는 예수의 권능만큼 고귀하고 위대한 능력임을 얘기하고 싶었던 것이다. 그런 생각을 담아 공들인 그림이다. 자신이 꿈꾸었던 대로 유럽 전역에서 이름을 얻은 시절의 당당함이 보인다. 그래서 세상에서 가장 아름다운 모습의 인간상을 구현하겠다는 생각으로 자신을 예수의 이미지로 표현했다.

눈에 띄는 점은 이 그림이 기록으로 전해져 내려오는 성 베로니카 수건에 그려진 예수 그리스도의 초상과 놀랍도록 닮았다는 것이다. 숭고한 이미지를 만들기 위한 노력과 뒤러의 천재성이 어우러져 빚어낸 결과다. 치밀한 묘사와 세련된 구성, 중후한 색채의 조화로 '명화란 이런 것'이라는 확실한 느낌을 보여주는 걸작이다. 정면을 바라보는

그윽한 눈빛, 앞섶을 여민 손의 위치와 위를 가리키는 손가락, 성자의 모습을 연상시키는 머릿결 등을 극사실적으로 표현하고 있다.

갈색 톤의 품위 있는 색조 덕분에 이 그림이 더욱 성스럽게 느껴진다. 특히 배경에 새긴 글귀에서 강한 자존심을 엿볼 수 있다. "여기나, 뉘른베르크 출신의 알브레히트 뒤러는 스물여덟 살에 지울 수 없는 색채로 나 자신을 그렸다."

윤두서의 자존적 자화상

뒤러의 자화상과 비교해도 전혀 손색없는 우리나라 자화상도 있다. 바로 공재 윤두서(1668~1715)의 작품이다. 우리 미술사 최초의 자화상으로 꼽히는 걸작이다. 호랑이를 연상시키는 얼굴을 가진 윤두서는 300여 년 전 선비 화가였다. 반듯하고 선이 굵은 모습이 개성 강한 배우를 해도 괜찮을 듯한 용모다. 그런데 자화상 속의 그는 무엇을 보고 있을까.

눈썹 한 올, 수염 터럭까지 관찰해 세밀하게 그려낸 것이 경이롭다. 얼굴 피부까지 꼼꼼하게 잡아내, 바로 눈앞에서 진짜 얼굴을 마주 대하고 있는 듯한 현실감이 느껴진다. 서양의 사실주의 미술에 버금가는 조선 회화의 사실주의라고 칭해도 무리가 따르지 않을 정도다.

그러나 이 그림에는 사실성만 있는 게 아니다. 머리에 쓴 탕건은

짙은 먹으로 과감히 그려서 현대적 감각까지 담아냈다. 반면 눈은 화장이라도 한 듯 강조했고, 눈동자 또한 도드라져 있다. 정신을 담기 위한 의도적 표현으로 보인다. 이를 '전신사조'(傳神寫照, '인물의 형상을 재현할 뿐만 아니라 정신까지 담아낸다'는 의미)라 부르는데, 조선시대 초상화의 표현 기법이다.

48세에 삶을 다 한 윤두서가 죽기 몇 년 전에 그린 작품이다. 작가는 정말 거울에 비친 자신의 겉모습만 보고 있을까. 아닐 것이다. 얼굴을 통해 내면을 들여다보고 있는 것이다. 인생의 말년에 지나온 삶을 반성하고, 이를 통해 내면의 성숙함을 이루려는 의지를 보여주고 있다. 현실적 성공에 연연하지 않고 자신의 뜻대로 살아낸 당당한 자존의 모습을 찾으려는 것이다.

정면을 거리낌 없이 바라보는 자신감 넘치는 표정에서 작가의 의지를 엿볼 수 있다. 여러분도 거울 속 자신의 얼굴을 응시하다 보면 내면을 들여다볼 수 있을 것이다. 윤두서가 자화상을 통해 그리려던 세계가 바로 이것이다.

이 그림은 공중에 떠 있는 것처럼 얼굴만 있고 목이나 어깨, 귀도 보이지 않는다. 이를 두고 미술계에서는 '혁신적인 현대 감각'이라고 평했다. 그러나 최근에는 몸과 귀를 그렸지만 세월이 지나면서 지워졌을 것이라는 과학적 증거가 등장하기도 했다.

시조 〈어부사시사〉로 유명한 윤선도의 증손자이자, 실학의 대가 정약용의 외증조였던 윤두서는 시, 서, 화에 능한 문인 사대부로 현실적 포부도 대단한 인물이었다. 하지만 기꺼이 선비의 삶을 택했고, 화가로서 조선 회화사에 새로운 역사를 만들어냈다. 그런 자존감이 고스란히 보이는 자화상이다.

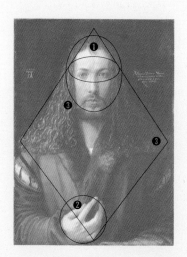

예술가가 예수만큼 고귀하고 위대한 존재라는 오만함이 드러난 자화상이다. 그래서 예수의 이미지를 차용해 그렸다.

1 정면을 바라보는 눈빛에서 젊은 예술가의 자신감 넘치는 당당함이 묻어난다.
2 앞섶을 여민 손은 얼굴을 받쳐주는 구성적 요소이면서 긴장미를 더해준다.
3 얼굴에서 양쪽으로 벌어진 머리, 손으로 이어지는 마름모꼴 구성이 화면을 압도하는 완벽한 구도다.

자화상 3

렘브란트 판 레인 <자화상> VS 강세황 <자화상>

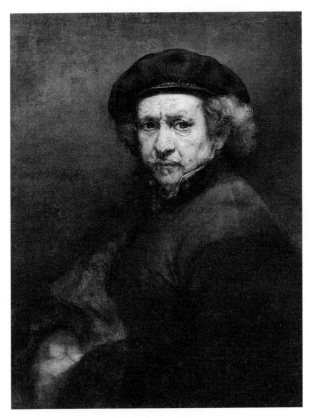

패널에 유채, 84.5×66cm,
1659년, 빈 미술사박물관

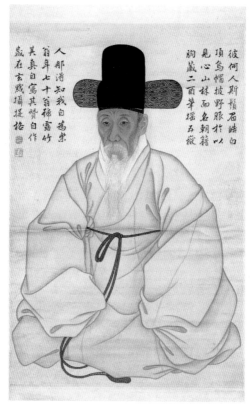

彼何人斯鬚眉皓白
頂烏帽披野服於以
見心山林而名朝籍
胸藏二酉筆搖五嶽

人那得知我自爲衆
翁年七十翁號露竹
其眞自寫其贊自作
歲在玄黓攝提格

비단에 채색, 88.7×51cm, 1782년,
진주 강씨 백각공파 종친회(소장), 국립중앙박물관(기탁)

서양 미술사에서 가장 많은 자화상을 남긴 화가는 렘브란트 판 레인
(1606~1669)이다. 현재까지 확인된 자화상만 100여 점이다. 그의 자화
상은 엄청난 분량뿐만 아니라, 자전적 세계까지 담아냈다는 점에서도
의미가 남다르다.

렘브란트는 30대에 이미 네덜란드에서 최고의 화가로 성공했다.
천부적 재능과 뛰어난 처세술 덕분이었다. 명성만큼이나 밀려드는 주
문을 소화하기 위해 많은 조수를 두고 작품을 제작해야 할 정도였다.

렘브란트의 수많은 자화상 중에서 걸작 반열에 오르는 작품은 거
의 대부분이 만년의 작품들이다. 삶의 고비를 슬기롭게 넘긴 뒤 마침
내 마음을 비운 한 인간의 진솔한 모습이 담겼기 때문이다. 그중 렘브
란트의 대표 자화상으로 평가받는 작품은 51세 무렵에 그린 작품이
다. 파산 직후의 모습을 담았다.

몰락은 그를 예술적으로 성숙시키는 계기가 됐다. 이전 그림에 비
해 기교는 다소 무뎌진 감이 있으나, 화면의 깊이나 물감을 다루는 완
숙함이 한결 무게를 더한다. 이 시기를 기점으로 말년으로 갈수록 그
림에서 욕심이 빠져나가고 투명한 정신이 돋보인다.

특히 이 시기부터 나타나는 광선의 연출은 렘브란트 회화를 특징
짓는 요소로 평가된다. 광선의 방향이 분명치 않기 때문에 현실적인

사실감은 약하다. 마치 화면 안쪽으로부터 빛이 스며 나오는 느낌이다. 그래서 인물의 외모를 실감 나게 그렸다기보다는 영혼의 이미지를 나타내는 데 초점을 맞추고 있다.

렘브란트의 후기 인물화가 영혼을 표현했다고 평가받는 이유를 납득할 만하다. 이 자화상에서도 그런 느낌이 잘 드러난다. 시련을 겪은 얼굴이라고는 믿기지 않을 정도로 맑고 순수한 노인의 얼굴이다. 세상을 향한 욕심을 비우고 투명한 정신만 남은 모습을 그려냈다.

인물을 그려나간 방법에서도 이전 초상화와는 많은 차이를 보인다. 외모를 보고 그대로 따라 그리려는 흔적이 보이지 않는다. 그래서인지 형태를 설명하는 예리한 외곽선이 보이지 않는다. 눈에 보이는 형상을 똑같이 그리려고 어깨에 힘을 준 것이 아니라 마음이 가는 대로 붓질을 한 것처럼 보인다.

이 때문에 노인의 얼굴에서는 세월의 무게가 묻어 있다. 물감이 얹어진 두께만큼 세월의 깊이가 느껴진다. 정면을 똑바로 바라보는 눈동자에서 거울에 비친 자신의 얼굴을 뚫어지게 응시하며 그렸음을 알 수 있다. 눈빛이 살아 있는 것으로 보아 눈동자 표현에 특히 신경을 쓴 듯하다. 자신의 얼굴에서 렘브란트는 무엇을 찾았을까. 아마도 자신의 내면 깊숙이 숨어 있던 자신의 실체였을 것이다. 현실적 욕망을 버리고 삶의 지혜를 찾은 현명한 정신의 본모습 말이다.

강세황의 인생을 담은 자화상

표암 강세황(1713~1791)은 서양 회화의 자화상적 성격에 가장 근접한 작품을 남겼다. 조선의 문예부흥기로 통하는 영·정조 시대에 활발하게 작품 활동을 했다. 서예가로서도 중요한 역할을 했다. 김홍도, 심사정, 정선과도 교류하며 그들의 작품에 대한 평을 남겨 평론가로서의 면모도 두드러져 예술 지식인의 표본을 세운 인물이다.

특히 회화 분야에서 혁신적인 활동으로 조선 회화의 변혁을 주도했다. 그래서 한국 미술의 근대 정신이 나타났던 시기를 대표하는 화가로 꼽힌다. 한국 미술사에서는 처음으로 서양화적인 명암법을 수용한 입체적 그림을 개척해 조선 후기 회화의 지평을 넓혔다고 평가 받는다. 이와 같은 진취적인 생각 덕분에 자아의식이 명쾌하게 드러나는 자화상을 남기게 된 것은 아닐까.

그는 일흔의 나이에 이르기까지 대여섯 점의 자화상을 남길 정도로 초상화에 대한 관심이 남달랐다. 기록에 따르면 평소 강세황은 자신의 외모가 볼품없다고 말하곤 했다는데, 그럼에도 불구하고 조선의 다른 화가에 비해 많은 자화상을 남긴 것을 보면 예술가로서 내면을 탐구하려는 자의식이 강했음을 알 수 있다.

그의 자화상 중 가장 유명한 작품은 70세에 그린 작품이다. 세상을 뜨기 9년 전 모습을 담았으며, 지나온 생애를 관조하듯 청초한 분위기

로 단장한 모습을 그렸다. 의관을 바르게 갖추고 바닥에 앉은 사대부의 일상적 모습인데 조금은 부자연스럽다.

사대부의 일상복인 옥색 도포에 입궐할 때 쓰는 오사모를 그렸다. 집에서 편하게 입는 옷에 외출할 때 정식으로 옷에 맞추는 중절모를 쓴 특이한 조합의 자화상인 셈이다. 비록 관직에 몸담았지만, 마음에는 예술을 품었다는 생각, 출사한 사대부이면서도 가슴속에는 은일지사와 같은 자유로운 생각을 늘 가지고 살아왔다는 신념을 보여주고 싶었던 것이다.

그런 심중이 그림 속 찬문에서 보인다. '저 사람은 어떤 사람인가? 수염과 눈썹이 하얗구나. 오사모를 쓰고 야복을 걸쳤으니 마음은 산림에 있으면서 조정에 이름이 올랐음을 알겠다. 가슴에는 만 권의 책을 간직했고, 필력은 오악을 흔드니 세상 사람이야 어찌 알리. 나 혼자 즐기리라. 노인의 나이 일흔이요, 호는 노죽이라. 초상을 손수 그리고, 화찬도 손수 쓰네.' 이런 심지 곧은 생각은 61세가 돼서야 처음 관직으로 나아간 그의 행보에서도 여실히 드러난다.

이후 강세황은 생애 만년에 이르기까지, 20년 가까이 호조참판, 병조참판, 한성부판윤 등의 관직을 훌륭히 수행했다.

사랑의 색깔

감정의 온도를 재는 사랑의 질량

춘정이 노골적으로 드러낸 마음이라면 순정은 살며시 감춘 마음
이다. 표현하는 농도가 다를 뿐, 똑같은 사랑의 마음이다. 마음에
만 담는 사랑은 일방적일 수 있다. 이런 사랑에 순정이 깃들면 가
슴 시린 짝사랑으로 끝나기 쉽고, 춘정으로 풀어내면 스토커가 되
기 십상이다. 마음을 주고받으면 온전한 사랑이 된다.

그쯤 되면 춘정이나 순정 모두 열정이 된다. 열정으로 피어나
는 춘정은 폭발하는 화산과도 같다. 곁에 있으면 사랑의 열기에
마음을 델 수도 있다. 열정을 머금은 순정은 마그마 같은 것이다.

이런 사랑은 해피엔딩으로 끝나는 드라마 같다. 뻔한 결말이지만 지켜보는 재미가 쏠쏠하다.

반면 춘정을 표현하는 그림에는 노골적인 재미가 있어야 제격이다. 거기에 풍자나 해학, 혹은 비판을 싣는다 해도 노골적이어야 한다. 볼거리의 즐거움을 주는 그림이기 때문이다. 살냄새가 풍긴다고 해도 용서되는 그림이 바로 춘정이 녹아든 그림이다.

순정을 품은 그림에는 은유와 상징이 묻어 있다. 이런 그림은 보는 재미보다는 풀어내는 재미가 있어야 제맛이 난다. 춘정과 순정 사이에서 보이는 게 에로티시즘이다. 에로티시즘은 인간 본능에 뿌리를 두고 있다. 특히 직접적인 시각 표현이 가능한 회화에서 강력한 설득력을 보여준다.

순정, 춘정, 에로티시즘은 모두 에로스적 사랑의 얼굴들이다. 조금씩 표정이 다를 뿐, 인간의 감정 중 가장 아름답고 소중한 표현이다. 그리고 인간이 창조해낸 모든 예술에서 제일 중요한 주제로 자리 잡고 있다. 예술뿐만 아니라 우리의 삶을 인간답게 지탱해주는 것도 사랑이다. 에로스적 사랑보다 볼륨이 큰 것이 아가페적 사랑이다. 이런 사랑 중 가장 보편적이면서도 절절한 모성애가 몸집을 키우면 인류애가 된다. 사랑은 감정의 온도를 측정하는 우리 모두가 가진 신비로운 능력인 셈이다.

순정

아서 휴스 <4월의 사랑> vs 신윤복 <월하정인>

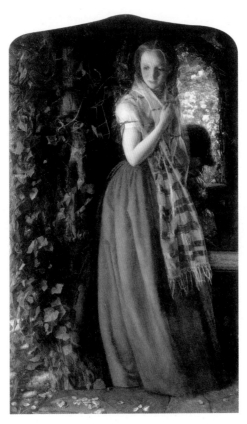

캔버스에 유채, 88.9×49.5cm,
1855~1856년, 런던 테이트갤러리

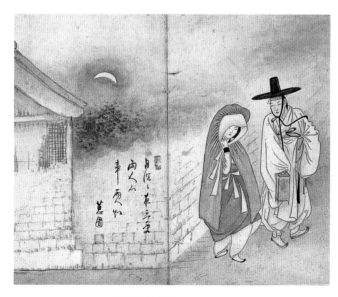

종이 위에 담채, 28.2×35.6cm,
18~19세기, 간송미술관

감상에 호소하는 휴스의 그림

감상과 감동의 경계는 어디쯤일까. 감상이 감정의 표피적 울림이라면 감동은 감정 내부까지 파고드는 진한 울림이다. 감정의 껍질만 건드리는 울림은 조용한 호수에 이는 물결의 파문처럼 섬세하고 넓게 퍼져 나가지만 오래 머무르지 않는다.

감정의 밑바닥까지 뒤흔드는 울림은 바다를 엎는 거센 파도다. 한 번 몰아닥치면 영원한 상흔을 새기는 것과 같이 좀처럼 지워지지 않는다. 임마누엘 칸트는 『판단력 비판』에서 파인아트 개념을 통해 감상과 감동의 경계선을 뚜렷하게 나눈다. 말초적 감각을 자극하는 쾌감은 쉽게 반응하게 되지만 지나가는 바람 같은 것이다. 감상에 호소하는 저급 예술이 이런 쾌감을 생산한다고 말한다. 감각의 껍질을 뚫고 감정 내부까지 파고드는 쾌감은 시공을 뛰어넘는 영속적 파장이며, 이처럼 지워지지 않는 감동을 창출하는 게 파인아트라는 것이다.

이런 잣대를 아서 휴스(1832~1915)의 그림에 들이대면 그의 작품은 감상 쪽으로 기운다. 특별한 설명 없이도 쉽게 이해할 수 있으며, 누구에게나 감정의 잔잔한 파문을 일으키기 때문이다. 심각한 사상이나 상징, 은유 같은 장치가 없어도 통속적 정서를 직설적으로 표현하고 있는 것도 감상적 예술가로 보게 되는 이유다.

그는 실제로 여리고 순수한 심성을 지닌 인물이었다. 런던에서 태

어났고, 평생 런던 주변에서 살았다. 타고난 재능대로 화가가 돼 평생 그 길을 갔다. 현실적 삶에 충실했던 휴스는 남녀의 사랑, 가정생활에서부터 영국 고전 문학작품의 인물이나 신화까지 다양한 작품을 남겼다. 라파엘전파 운동을 통해 작가 활동을 했지만, 주도적 역할보다는 추종적 동반자로 만족했다. 작품의 특성도 두드러지지 않았고, 새로운 세계를 제시하는 혁신적인 방법도 없었다.

그럼에도 불구하고 그의 작품을 본 사람은 그 이미지를 쉽게 떨치지 못한다. 애절한 울림이 쉽게 감각의 표피를 건드리고 슬며시 감정의 안쪽까지 스며들어 문신처럼 남는다. 울림은 약하지만 지워지지 않는다. 마치 가랑비에 옷 젖는 것처럼, 누구나 한 번쯤 느껴 봤을 순수한 사랑의 힘을 보여주기 때문이다.

그런 울림이 진하게 묻어나는 작품이 그의 대표작으로 꼽히는 〈4월의 사랑〉이다. 제목부터 애상적이다. 4월의 사랑은 어떨까. 풋사랑 같은 사랑이리라. 꽃 피는 봄날을 사랑에 비유한 뻔한 정서지만 보편적 울림은 크다.

아름다운 자태의 여인은 수줍은 듯 고개를 숙이고 서 있다. 수줍어서일까, 아니면 확신이 서지 않는 이 사랑이 불안한 걸까. 심사가 복잡해 보인다. 그녀가 바라보는 그림 왼쪽 아래에는 꽃잎이 떨어져 있다. 사그라질 꽃처럼 아름답지만 반드시 고통이 따르는 게 사랑이다. 낙

화의 아픔이 열매를 기약하듯, 시련이 가혹할수록 튼실한 결혼이 약속된다는 사랑의 공식을 보여주는 것이다.

숄을 두른 여인의 얼굴은 다소 상기돼 있다. 불안하지만 두근거리는 마음이다. 그녀의 뒤에는 아치형 창문이 있고 거기에는 머리만 내비치는 남자가 보인다. 정체를 짐작할 수 없는 애매한 모습으로. 그래서 누군지 알 길이 없다. 그는 여인이 내어준 왼손을 부여잡고 입을 맞추는 모양새다. 꽃처럼 붉은 마음을 드러내고 있다. 4월의 변덕 많은 날씨같이 불안한 사랑에 흔들리는 여인의 마음을 잡아보겠다는 의지가 보인다. 사랑의 힘을 보여주겠다는 확고한 표현이다.

상황을 정리해보자. 남녀는 사랑하는 사이다. 그 사랑은 순정이다. 그러나 미래를 기약하기 어려운 사랑이기에 여인의 마음은 봄바람처럼 불안정하다. 그들은 둘만이 아는 은밀한 장소에서 만나는 중이다. 여인은 확신이 서지 않는다는 마음을 드러내고, 남자는 이런 시련을 사랑의 힘으로 극복하자고 다짐한다. 젊은 시절 한 번쯤은 겪었을 사랑의 마음을 감상적 상황으로 풀어낸 그림이다. 상투적 정서지만 공감이 가는 보편성을 지니고 있다. 그래서 잔잔한 감동을 준다.

그림 속 여인은 휴스의 첫사랑이자, 이후 그의 부인이 된 트리피나라는 인물로 밝혀졌다. 그렇다면 남자는 당연히 작가 자신일 것이다. 휴스의 동료 화가들로부터 '날개 없는 천사'라고 불릴 정도로 고운 마

46 ──

음을 가진 사람이었다. 순정으로 이룬 결혼이었기에 백년해로하며 행
복하게 살았다.

달빛 같은 은밀한 사랑

휴스의 그림과 같은 순정을 담은 우리 그림도 있다. 애틋한 사랑의 분
위기가 한껏 묻어나는 혜원 신윤복(1758~?)의 〈월하정인〉(月下情人)이
다. '달빛 속의 연인'이라니. 사랑 표현에 능한 신윤복다운 제목이다.

 월침침야삼경 양인심사양인지
 (月沈沈夜三更 兩人心事兩人知,
 달은 기울어 한밤중인데 두 사람 마음은 두 사람만이 알 뿐이다)

 두 사람 사이에만 통하는 그 마음은 은밀한 마음, 바로 순수한 정
분으로 물든 사랑의 감정일 것이다. 그런데 깊은 밤 어스름 달빛 속에
놓여 있는 사랑이다. 순정은 그만큼 내밀한 마음이어야 제격일 테다.
그러니 이 그림의 분위기처럼 애틋할 수밖에. 도덕을 국가의 기본 이
념으로 삼아 윤리의 서슬로 나라를 운영해 왔던 조선시대 남녀의 사
랑은 한밤중 초승달처럼 은밀해야만 실감이 났을 것이다.
 남녀의 사랑을 주제로 그린 화가는 조선시대에서 신윤복이 유일

하다. 사랑 표현의 스펙트럼도 넓다. 이 그림처럼 순수한 사랑의 감정이 있는가 하면, 춘화에 가까운 농염한 표현도 마다하지 않았다.

이 그림에 등장한 연인에게서는 퇴폐적인 분위기가 풍기지 않는다. 애절한 사랑의 감정만 보인다. 여염집 뒤뜰, 후미진 담장 아래 야심한 시각에 만난 젊은 남녀의 표정에는 사랑의 갈증이 묻어난다. 사내는 안타까운 시선으로 여인을 바라보며, 차마 입으로는 전할 수 없는 가슴속 말을 하려는 듯 품속에서 무언가를 꺼내려고 한다. 가슴속에 묻어두었던 절절한 사연이 담긴 연애편지는 아닐까.

그 심사를 눈치챈 여인은 두근거리는 마음을 감추려는 듯 다소곳이 고개를 숙이고 있다. 두 연인의 이런 심정은 사내가 들고 있는 초롱의 과장된 붉은색과 쓰개치마를 잡고 있는 여인의 자주색 소매로 표현되고 있다. 사랑으로 물든 붉은 마음이다.

이 그림은 두 가지 상황으로 나뉜다. 오른쪽 인물 부분은 현실 상황의 사실적 묘사로, 사랑의 행위 자체를 직접적으로 보여준다. 왼쪽은 풍경을 묘사하고 있다. 사랑하는 연인을 위한 배경이 아니었다면 다소 으스스한 밤 풍경에 지나지 않았을 것이다. 젊은 연인의 은밀한 사랑의 분위기를 맞춰주는 배경이 되면서 범상치 않은 밤의 풍경이 된 셈이다. 신윤복은 주제를 살리는 방식으로 풍경을 선택해 단순한 배경을 벗어나 의미가 뚜렷한 풍경으로 만들었다.

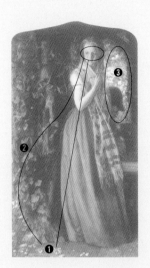

칙칙한 어둠과 넝쿨 그리고 낙화는 여인의 심중을 보여주는 상징이다. 젊은 날의 불안한 사랑으로 복잡한 심사다. 남녀의 사랑은 각도가 조금 다르다. 남자는 무모하고 단순한 반면 여자는 신중하고 생각이 많다. 지금 이 여인의 심중은 칙칙한 담쟁이넝쿨 같을 것이다.

1　여인은 바닥에 떨어진 꽃을 보고 있다. 왼쪽에 있는 고목의 몸통을 타고 올라간 담쟁이넝쿨은 어둠 속에 있다. 여인이 바라보고 있는 꽃은 여기서 떨어진 것이다.

2　여인의 시선은 자신의 팔을 타고 내려와 나무 몸통에 사선으로 걸친 담쟁이 잎으로 연결되고, 다시 밑으로 흐르는 잎을 따라 내려와 바닥에 떨어져 있는 꽃잎에 이른다.

3　여인 뒤로 보이는 창문에는 화사한 꽃이 만발한 나무가 밝은 빛 속에 있다. 그곳에서 머리만 보이는 남자는 꽃을 따다가 여인에게 바치려고 그녀 손에 입을 맞추고 있다. 남자의 마음은 이처럼 찬란한 봄날이었던 것이다.

에로티시즘

구스타프 클림트 <다나에> vs 신윤복 <이부탐춘>

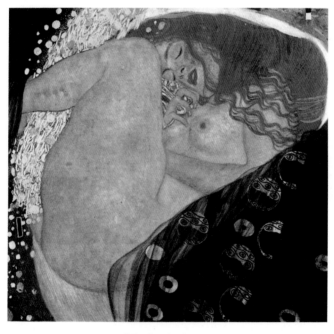

캔버스에 유채, 77×83cm,
1907~1908년, 디찬드갤러리

종이 위에 담채, 28.2×35.6cm,
18~19세기, 간송미술관

성애의 장면을 이토록 아름답게 그려낸 이 작품은 구스타프 클림트 (1862~1918)의 대표작 중 하나인 〈다나에〉다. 클림트의 특징인 섹슈얼리티가 가장 잘 드러나 있어 에로티시즘의 진수로 꼽힌다.

이 작품의 모델이 된 여인은 알마 말러 베르펠이다. 19세기 말 유럽의 뮤즈로 불렸던 그녀는 오스트리아 빈에서 태어났다. 아버지는 명성이 높았던 화가였고, 어머니는 가수였다. 유복한 예술가 가문에서 자란 알마는 어린 시절부터 자연스럽게 예술과 문학에 흥미를 보였다. 작곡과 조각에도 재능을 보였고, 연극에도 조예가 남달랐다. 알마는 한평생 예술가들의 사랑을 찾아다녔는데, 그녀와 사랑을 나눴던 이들을 모아보면 당시 예술계의 인명사전이라고 해도 과언이 아닐 정도다.

20세기 최고의 교향곡 작곡가 구스타프 말러를 시작으로, 미술과 산업을 연결시킨 미술운동 바우하우스의 창시자 발터 그로피우스, 클림트를 비롯해 작곡가 알렉산더 쳄린스키, 표현주의 화가 오스카어 코코슈카 등 9명의 예술가와 거물급 문화계 인사와는 연인 관계였고, 문학가 프란츠 베르펠과는 정식 결혼을 했다. 특히 그녀가 55살에 만난 신학자 호렌 슈타이너가 그녀를 위해 추기경 지위를 버린 일화는 유명하다.

알마가 클림트를 만난 것은 17살 때였다. 첫사랑이었다. 클림트는 알마를 보자마자 미모에 반해 사랑의 포로가 된다. 그녀를 모델로 많은 작품을 그리게 되는데, 이때 클림트 회화의 특징인 꿈틀거리는 선, 부드럽고 육감적인 육체, 우아하면서도 에로틱한 표정 등이 나타나게 되었다. 비록 클림트와 알마의 사랑은 오래가지 못했지만, 그녀는 클림트의 작품 속에 남아 우리를 매혹시키고 있다. 그리스 신화의 에피소드 중 하나를 담은 〈다나에〉가 바로 그런 작품이다.

다나에의 아버지 아크리시오스는 손자가 자신을 죽일 것이라는 신탁을 받는다. 이를 막기 위해 딸을 신들이 감시하는 청동 탑에 가두어버린다. 그러나 다나에의 미모에 반한 제우스는 황금소나기로 변해 그녀가 갇혀 있는 청동 탑으로 들어가 사랑을 나눈다. 그 결실로 아들을 낳는데, 그가 메두사의 머리를 베는 영웅 페르세우스다. 페르세우스는 신탁의 예언대로 할아버지를 죽이게 된다.

클림트는 이 신화에서 다나에가 페르세우스를 임신하는 순간을 작품의 주제로 삼았다. 잠에 빠진 다나에의 가랑이 사이로 황금소나기로 변한 제우스가 들어가는 장면이다. 클림트다운 상상력이 강렬하게 빛나는 그림이다. 생각해 보면 아주 낯이 뜨거워지는 순간임에도 아름답게 보인다. 클림트 특유의 장식적 요소 때문이다. 태아의 모습으로 잠든 다나에의 포즈에서 임신을 암시하고 있다.

성리학 이념을 깨트리는 도발적 상상력

이보다 더 에로틱한 그림이 신윤복의 〈이부탐춘〉(嫠婦耽春, 과부가 봄빛을 즐기다)이다. 대갓집 후원에서 벌어지는 질펀한 사랑의 장면을 두 여인네가 즐기는 관음증적 이미지를 담고 있다. 신윤복은 과부를 등장시켜 에로틱한 장면을 만끽하도록 그렸다.

조선의 통치 이념을 정면으로 비웃는 통쾌한 도발이다. 성리학 이념으로 무장한 조선시대는 특히 여인들에게는 가혹한 사회였다. 인간의 가장 자연스러운 감정인 성에 관해서는 더욱 혹독했다. 체면을 중요시하는 사대부 가문의 여인들에게는 오로지 한 남편만을 섬길 것을 강요했고, 남편이 죽어도 개가하는 것은 상상조차 허락하지 않았다. 결혼 상대를 정하고 혼례 전에 남자가 죽으면 여인은 평생 홀로 살면서 수절하는 것이 양반 가문의 엄격한 법도였다. 이런 며느리를 배출한 집안은 명문가로 통했다.

그래서 젊은 시절 과부가 된 며느리를 둔 집안에서는 후원 깊은 곳에 별당을 지어 바깥의 유혹을 철저히 차단하는 것으로 수절을 도왔다. 가문의 영광을 위해 감정을 유폐시킨 슬픈 사회의 모습이었다.

신윤복은 이런 현장에다 노골적 감정을 풀어 조롱하고 나아가 아름다움으로 포장했다. 그런 그림 중 하나다. 별당 마님으로 불리는 젊은 과부와 시종으로 보이는 과년한 처녀가 눈앞에 펼쳐진 노골적인

사랑의 유희에 빠져 있다.

대갓집 후원에서 담장의 개구멍을 통해 들어온 한 쌍의 개가 격렬한 사랑의 마무리를 하는 중이다. 그 위에는 참새 한 쌍이 비행 중 사랑에 빠져 있는데, 질투하는 새 한 마리가 달려들고 있다. 바야흐로 사랑의 계절을 수놓는 아름다운 정경이다. 후원 담장으로 감정의 용솟음을 막아보려 하지만, 인간의 법도로 자연의 순리를 거스를 수는 없을 것이다. 과감히 담을 넘어 들어온 봄꽃나무가 이를 비웃는 듯하다.

과부의 표정은 사랑의 맛을 아는 듯 야릇한 미소를 머금고 있다. 옆의 시종은 과부의 허벅지를 살포시 잡으며 알 듯 모를 듯한 짜릿한 감정을 그대로 드러낸다. 그녀는 왼팔을 살짝 비틀고 움켜쥔 손으로 몸이 달아오르고 있음을 보여준다. 이런 표현들이 에로티시즘의 진수다.

이 그림은 제목에서도 그렇듯 인간의 가장 자연스러운 감정을 거침없이 보여주려는 의도를 담고 있다. 신윤복의 심중은 그림 전체에서 느껴지는 자연스러운 곡선 구성에서도 읽을 수 있다. 나무, 사람, 새, 개는 모두 곡선을 위주로 그려져 있다. 감정의 순리를 그대로 보여준다. 이질적 요소는 담장이다. 모두 직선이며, 벽돌이나 기와가 규칙적 질서 속에서 반복되고 있다. 성리학 이념으로 감정을 통제했던 조선시대를 은유하는 표현이다.

이를 깨트리는 감정의 흐름은 담장을 과감하게 넘어온 꽃나무로

부터 시작된다. 꽃나무를 따라온 우리의 시선은 중앙의 소나무로 이어져 두 여인에게로 모아진다. 여인들의 시선을 따라가면 소나무에서 비죽 나온 가지와 솔잎으로 옮겨지고, 다시 새들의 사랑 놀음의 장면을 타고 두 여인이 즐기고 있는 사랑 유희의 결정판인 개들의 행위에 이른다. 노골적인 사랑의 표현임에도 그림 보는 재미가 쏠쏠한 것은 두꺼운 비상식의 벽을 깨뜨리는 상식의 힘을 보여주기 때문이다.

1 __ 거꾸로 된 'C'자 구성이다.

2 __ 두 여인의 시선은 사랑을 나누고 있는 개들에게 향하고 있다.

3 __ 그 시선에 힘을 보태주는 구성이다. 비행 중에 사랑을 나누는 한 쌍의 새와 이를 질투하는 새 한 마리가 있다.

4 __ 신윤복의 그림에 자주 나오는 직선의 담장은 성리학의 핵심인 당대의 사회 질서를 풍자하는 요소다.

5 __ 이를 깨트리는 위트와 풍자는 담장 밑의 개구멍과 담장을 넘어 들어온 활짝 핀 봄꽃 나뭇가지에서 드러난다.

춘정

윌리엄 홀먼 헌트 <깨어나는 양심> vs 신윤복 <월야밀회>

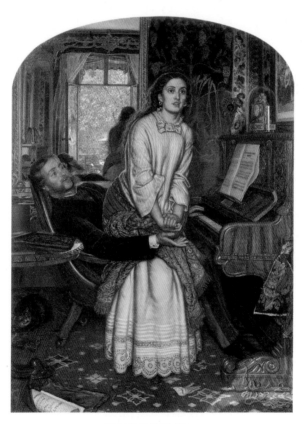

캔버스에 유채, 76×56cm,
1853년, 런던 테이트갤러리

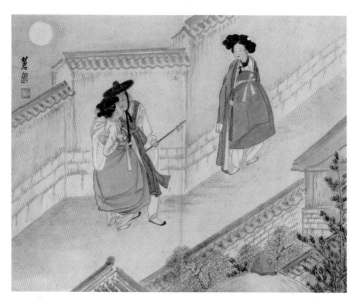

종이 위에 담채, 28.2×35.6cm,
18~19세기, 간송미술관

춘정의 종말을 경고하는 그림

춘정은 피지컬한 연애 감정이다. 솟구치는 욕정을 그대로 분출하는 상태이기에 난감한 상황이 펼쳐진다. 이를 그림으로 그리면 춘화다. 성기가 그대로 드러나고 과장된 성행위가 표현되는 그림이다. 그래서 예술적 감상의 대상으로 보기가 어렵다. 그렇지만 춘정의 상황을 가늠케 하는 그림도 있다. 라파엘전파 화가인 윌리엄 홀먼 헌트(1827~1910)의 〈깨어나는 양심〉이다. 이 작품이 특별한 이유는 춘정을 다룬 주제를 통해 도덕적 메시지를 일깨우는 반전의 매력을 보여주기 때문이다.

이 그림은 영국 빅토리아 여왕 시대 상류층의 부도덕한 사회상을 정면으로 비판하고 있다. 부유한 남성의 성욕 배설구로 살고 있는 여인이 등장한다. 원조교제인 셈인데, 당시 문학과 미술에서 인기 있는 주제였다. 런던의 부유층 사내가 자신이 마련해준 정부의 집을 불쑥 찾은 순간을 담았다. 순간의 쾌락을 즐기기 위해 환한 대낮에 시간을 내 들른 것이다. 헌트는 그림의 사실적 객관성을 살리기 위해 당시 이런 사내들이 정부에게 거처를 마련해주었던 런던 북쪽에 위치한 세인트 존스우드 지역의 한 별장을 빌려 작업했다고 한다.

정장 차림의 사내는 피아노 앞에 앉아 노래를 부르고 있다. 즐거워 보인다. 그 옆 탁자에 모자가 있는 것으로 봐서 방금 이 집에 들어온

듯하다. 사내의 무릎에 앉아 있다가 놀란 듯 일어서는 여자는 속옷 차
림이다. 남자가 온다는 연락을 받고 만반의 준비를 한 옷차림인데, 그
래서 더욱 서글퍼진다. 그런데 여자의 표정은 밝고, 눈빛은 황홀경에
빠져 있다. 무엇을 본 것일까. 열린 창문으로 보이는 숲에 가득 찬 빛
이다. 그 정체가 그녀 뒤에 있는 거울 속에 보인다. 여기서 빛은 예수
그리스도를 의미한다. 물질적, 육체적 쾌락만 좇아 사는 게 얼마나 허
망한 것인지 깨달은 여인의 심정과, 도덕적 삶을 받아들이겠다고 마
음먹는 순간을 그린 것이다. 양심이 깨어나는 순간이다.

　　둘의 관계가 성을 거래하는 수준이라는 상징은 그림 곳곳에 숨어
있다. 그녀는 손가락에 반지를 세 개나 끼고 있다. 환심을 사기 위해
남자가 선물한 것이다. 그런데 정작 중요한 손가락에는 반지를 끼고
있지 않다. 정부이기 때문이다. 불투명한 두 사람의 관계를 의미한다.
피아노 다리에 엉겨 있는 파란색 털실은 여인의 무질서한 생활을, 그
옆에 흙 묻은 흰 장갑은 결국은 남자에게 버려질 것이라는 여인의 미
래를 보여주는 암시다. 춘정의 마지막은 언제나 이렇게 끝난다.

삼각관계의 진실

신윤복의 그림에도 같은 의미를 보여주는 작품이 있다. '달밤의 은밀
한 만남'을 뜻하는 〈월야밀회〉(月夜密會)다. 그림 속 정황은 따로 설명

하지 않아도 그대로 보인다. 달 밝은 깊은 밤 후미진 골목 안에서 남
녀가 만나고 있다. 야심한 시각에 은밀한 장소에서 만날 수밖에 없는
관계라면 떳떳한 사랑은 아닐 것이다.

남녀 외에 이들을 지켜보는 또 다른 여인이 있다. 옷차림으로 봐서
두 여인은 기녀로 보인다. 남자는 포졸 위 조장쯤으로 보이는 옷을 입
었다. 근무 중 틈을 내 욕정을 채우려고 만나는 중일 것이다. 남자는
다급한 듯 음흉한 눈빛으로 여자를 바라보며 끌어안는 중이다. 여자
는 젖가슴이라도 내어주려는지 옷고름을 풀어헤칠 기세다. 금지된 사
랑의 현장이다.

구성에서도 전통 회화에서는 보기 드문 사선 구도를 따르고 있어
불안해 보인다. 이들의 사랑이 온전치 않은 관계임을 보여주는 암시
다. 남녀 관계의 내막은 두 가지로 볼 수 있다. 이미 남의 사람이 돼버
린 옛 연인을 잊지 못한 남자가 그녀에게 줄 닿는 다른 기녀의 도움으
로 만남이 성사된 현장처럼 보인다. 그렇다면 담장에 바싹 붙어 이들
의 만남을 엿보는 여인은 남녀 사랑의 가교 역할을 한 메신저인 셈이
다. 이런 정황이라면 이들은 정분과 의리로 얽힌 삼각관계다.

다른 하나는 막장 드라마의 단골 소재인 욕정의 삼각관계다. 여기
서 남자는 바람둥이 역할이다. 튼실한 몸으로 기녀 여럿을 감당하는
변강쇠일 것이다. 최근 필이 꽂힌 한 여인을 근무 참에 불러내 골목

정사를 벌이려는 순간이다. 떠나버린 남자의 마음을 다시 잡고 싶은 기녀가 이들의 뒤를 밟아 현장을 엿보는 장면일 수도 있다.

이런 추론을 가능케 하는 것은 인물의 구도 때문이다. 남녀는 꺾어진 골목 구석에서 정분의 상황을 연출하지만 담장에서 어느 정도 떨어져 있다. 그런데 이들을 지켜보는 기녀는 긴장된 모습으로 쓰개치마의 옷고름을 꼭 잡고 담장에 등을 붙이고 숨어 있다. 그녀의 발이 담장과 같이 평행을 유지하는 자세에서 이를 짐작할 수 있다. 이 여인을 남녀 정분의 메신저로 보기에는 어울리지 않는 모습이다.

그러나 우리는 이 그림의 정황이 춘정으로 맺어진 연인들의 부적절한 관계라고 추론을 할 뿐, 이들의 관계를 정확하게 짚어낼 수가 없다. 그림에 대한 자료가 전혀 없기 때문이다. 그림을 보고 해석하는 것은 연구자들의 몫이다.

생각의 모습

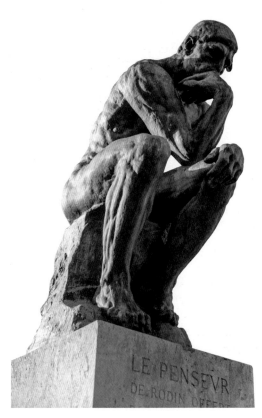

청동, 높이 186cm,
19세기, 로댕미술관

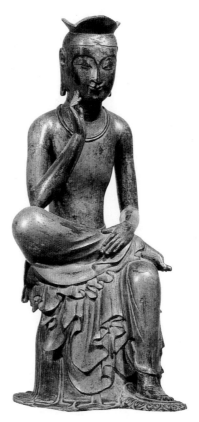

금동, 높이 93.5cm,
7세기 전반, 국립중앙박물관

생각을 구체적인 모습으로 보여줄 수 있을까. 대부분의 예술은 작가 자신의 생각을 표현한 것이다. 그러나 생각 자체를 그리는 것은 아니다. 머릿속에 떠오르는 이미지를 표현할 뿐이다. 결국 경험한 일들이 쌓여서 만들어진 기억을 조합해 그려내는 셈이다. 그렇다면 생각 자체를 어떻게 그릴 수 있을까. 생각이 시작되는 머릿속을 그릴 수 있다면 가능하지 않을까. 이런 개념을 그림으로 만들어 당당하게 미술사의 한 자리를 차지한 사람이 있다. 그리스 태생으로 20세기 초 이탈리아에서 활동했던 조르조 데 키리코(1888~1978)다.

키리코가 생각이 태어나는 머릿속을 표현한 작품을 처음 발표했을 때 사람들은 '이렇게도 그릴 수 있구나' 하고 놀라워했다. 당시 새로운 예술 운동의 정신적 지주로 통했던 시인 기욤 아폴리네르는 '형이상학적 회화'라고 평가했는데, 이 말은 그대로 서양 미술사에 새로운 미술의 한 유파로 이름을 올렸다.

키리코는 생각이 자라나고 담기는 뇌의 한 부분을 그로테스크한 분위기의 풍경으로 그려냈다. 마치 철학 책을 읽었을 때 느끼는 감정과도 흡사한 그림이었다. 명쾌하게 이해되지는 않지만 무언가 깊은 사유의 이미지가 있는 것처럼 느낄 수 있었다. 그렇지만 키리코의 작품을 보고 생각의 모습을 떠올리기는 쉽지 않다.

현실적 고통을 담은 로댕의 〈생각하는 사람〉

이런 주제의 작품으로는 로댕의 〈생각하는 사람〉이 가장 먼저 떠오른다. 생각하는 사람이라는 주제는 19세기 프랑스 조각가 로댕에 의해 세계적으로 알려졌다.

오귀스트 로댕(1840~1917)의 〈생각하는 사람〉은 표현성이 강조된 매우 사실적인 작품이다. 얼굴 표정은 물론이거니와 몸의 자세 전체에서 심각한 사색의 분위기를 물씬 풍긴다. 고뇌에 가득 차 있는 모습이다. 이 작품은 단테의『신곡』에 매료돼 만든 것이라고 한다. 지옥으로 들어가는 문 꼭대기에 앉아 있는 인간의 모습으로, 고뇌하는 단테를 염두에 두고 제작했다고 한다. 지옥에서 고통 받는 많은 사람을 보고 고뇌로 가득 찬 생각을 표현했다. 지옥의 문 중앙 상단부에 앉은 인체의 모습으로 만들었다가, 이후 실물보다 조금 크게 독립된 인체상으로 다시 제작했다. 이로써 종교적 색채에서 벗어나 예술성을 확보하게 돼 로댕을 대표하는 예술 작품으로 올라선 셈이다.

로댕이 모티브로 삼은 단테의『신곡』은 중세의 세계관을 바탕으로 사후 세계를 기독교적 감각으로 재현한 문학 작품이다. 사망 이후 지옥, 연옥, 천국을 여행하는 판타지를 그리고 있다. 뛰어난 환상성 때문에 서양 예술의 주요한 모티브로 많은 예술가들에게 영향을 주었다.

지옥은 어디일까. 사실주의자인 로댕의 기질에 비추어 보면 현실

일 것이다. 온갖 현실적 고통에 시달리는 인간의 생각을 생생하게 담아냈다. 살아 있는 것처럼 보이는 인간의 육체에 거친 표현을 더해 고통으로 가득 찬 생각의 모습을 드러낸 로댕의 솜씨는 역시 일품이다. 그래서 이 조각이 생각을 주제로 한 작품으로 세계적 명성을 얻을 수 있었다.

맑은 정신을 품어낸 인류 최고의 조각

그런데 로댕의 작품보다 1,200여 년 전 생각의 모습을 빼어나게 표현한 작품이 우리에게도 있었다. 〈금동미륵보살반가사유상〉(국보 제83호)이다. 사견으로는 지금까지 인류가 창조한 조각 중 가장 뛰어난 작품이라고 해도 지나치지 않다. 동으로 만들고 금칠한(금동) 미륵보살 형상으로 한쪽 다리를 무릎에 올리고 앉아서(반가) 생각에 잠긴 모습이다(사유상).

미륵보살반가사유상은 6~7세기에 집중적으로 만들어졌다. 미륵보살을 모델로 삼은 이유는 당대의 시대정신과 연관이 있다. 고구려, 백제, 신라가 통일의 주도권을 잡기 위한 전쟁을 자주 치르던 시절이라 백성의 삶은 무척 팍팍했을 것이다. 불확실한 앞날과 죽음에 대한 두려움은 미래의 밝은 세상을 상징하는 미륵사상의 유행을 불러왔다. 불력으로 나라를 지키고 자신도 의지하려는 심리가 미륵보살반가사

유상의 집중 제작으로 이어졌다.

국보 제83호 〈금동미륵보살반가사유상〉은 어디서 누가 만들었는지 알 수가 없다. 백제나 신라 중 어느 나라인지 확실한 결론도 나지 않은 상태다. 장식성보다는 예술적 감각이 앞선다는 점에서는 충청도 지역(당시 백제)일 가능성에 무게를 두지만, 섬세한 조형성이 출중한 것으로 보면 경상도 지역(당시 신라)이 고향일 수도 있다. 그 숱한 세월 이 작품이 어디에 있었고, 어디로 갔었는지 역시 알 도리가 없다. 정체가 드러나기 시작한 것은 1912년 무렵이다. 국립중앙박물관의 입수 기록에 따르면 1912년에 이왕가박물관이 일본인 골동품상 가지야마 요시히데로부터 2,600원(현재 가치로 대략 26억 원)에 사들였다고 한다. 당시로서는 상당한 금액이었던 걸로 봐서 그 가치를 국제적으로도 공인받고 있었던 것으로 보인다.

이 작품은 몸체가 풍만하지 않다. 그런데도 충만한 아름다움을 느낄 수 있다. 생명력 넘치는 어린 아기 몸의 선을 취하고 있기 때문이다. 서양 회화사에서 가장 독창적인 누드화를 그렸다고 평가되는 모딜리아니의 선이 연상된다. 가냘프면서도 탄탄한 생동감을 주는 누드화다.

또한 생각이라는 주제를 추상적 인체에 담아냈다. 56억 7,000만 년 후 세상에 나타나 모든 중생을 구제한다는 미륵보살이 윤회의 마지막 단계인 도솔천에서 다시 태어날 먼 미래를 생각하며 명상에 잠긴 모

습을 형상화했다.

〈모나리자〉의 미소를 능가하는 신비한 미소, 유려한 선으로 단순화시킨 세련된 형태, 손가락이나 발가락 등에서 보이는 섬세한 움직임이 빚어내는 아름다움은 시대를 뛰어넘는 감동을 준다. 무엇보다도 맑고 청아한 생각의 이미지가 잘 나타나 있다. 군더더기 없는 형상으로 막힘이 없는 정신상태, 즉 맑은 생각을 보여주고 있다.

그래서 이 작품은 입체를 표현한 조각임에도 평면회화처럼 선이 두드러져 보인다. 유기적으로 이어지는 선의 움직임이 빼어나기 때문이다. 사실을 바탕으로 과감하게 변형시켰는데 과함이 없다. 절제미의 진수다.

형태를 설명하는 선들은 정제된 곡선이다. 그래서 힘이 느껴지면서도 경직돼 보이지 않는다. 선의 힘을 마무리에 두고 약간의 파격을 가하는 기량의 백미를 보여주는데, 손가락이나 발가락 끝 형태에서 볼 수 있다. 이를테면 뺨에 살짝 갖다 댄 손가락이나 무릎에 올린 발가락에서 보이는 일탈의 움직임이 그것이다. 그런 파격은 입꼬리나 눈꼬리에서도 보인다. 자유분방하게 무장해제시킨 정신이 아니라 절도와 질서 속에 들어선 바른 정신이다. 따라서 이 작품을 보고 있으면 미술에 깊은 조예가 없어도 마음이 차분해지고 아름답다는 생각을 하게 된다.

이 걸작은 당시에도 유명했는지 일본에까지 영향을 주어 거의 똑같은 모습으로 만들어졌다. 〈목조반가사유상〉이라는 작품이다(일본 아스카시대 제작, 교토 고류지). 독일의 철학자 카를 야스퍼스가 보고 한눈에 반했다는 바로 그 조각이다. 긴장한 모습이 역력하고 다소 딱딱한 느낌 때문에 우리의 〈금동미륵보살반가사유상〉과 비교하면 한 수 아래로 보인다.

예술품 '생각하는 사람'과 유물 '금동미륵보살반가사유상'

〈금동미륵보살반가사유상〉은 눈에 보이지 않는 생각이라는 세계를 인체로 표현해 우리 눈앞에 보여주고 있다. '생각하는 사람'인 셈이다. 〈금동미륵보살반가사유상〉이나 〈생각하는 사람〉 모두 인간의 생각을 주제로 한 조각 작품들로 하나는 맑은 생각을, 다른 하나는 고뇌를 담고 있다. 생각이 궁극적으로 다가서려는 지점도 인간의 구원이라는 공통점을 지닌다. 그리고 똑같이 종교적 모티브에서 출발하고 있다.

그런데 로댕의 〈생각하는 사람〉이 예술성 높은 조각 작품으로 대접받는 동안 〈금동미륵보살반가사유상〉은 불교의 유물 정도로나 인식돼 왔다는 점이 안타깝다.

Artist's view

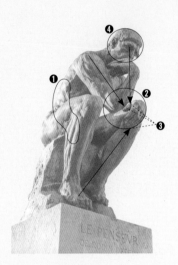

1 고뇌에 찬 생각의 이미지를 피부의 사실적 표현으로 설득력 있게 담았다.

2 인물의 왼쪽 다리에 두 팔을 올린 자세가 상당히 불편해 보인다. 세계적으로 많이 알려져 자연스러워 보이지만, 실제로는 부자연스러운 자세다. 조형적 느낌을 생각하고 구상했겠지만 고통스러운 생각을 표현하기 위한 포즈였을 것이다.

3 포즈 자체에서도 감정의 표현이 보인다. 왼쪽 무릎을 중심으로 힘이 모아지는 자세로 자신의 내면을 깊게 바라보겠다는 의지가 잘 나타나 있다.

4 로댕 조각의 특징 중 하나는 얼굴에 감정을 담아 회화적 표현 요소를 보여준다는 점이다. 이 작품의 얼굴도 그런 요소를 잘 보여준다.

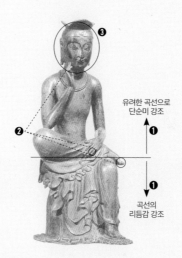

유려한 곡선으로
단순미 강조

①

곡선의
리듬감 강조

①

73

1 이 작품이 시대를 초월하는 아름다움을 보여줄 수 있는 이유는 조형의 보편적 요소를 갖고 있기 때문이다. 직선의 힘을 담은 유려한 곡선과 섬세하고 아기자기한 곡선이 보여주는 리듬감의 완벽한 조화가 그것이다. 무릎 위의 몸체와 얼굴은 유려한 곡선으로 단순미를, 아래 부분의 주름은 곡선의 리듬감을 강조하고 있다.

2 이처럼 상반되는 요소가 일체적 아름다움으로 나타나는 부분은 손가락, 발가락 등이다.

3 얼굴 표정은 온갖 감정을 포괄적으로 보여준다. 그러나 은은한 미소가 전체를 지배한다. 인간의 모든 번뇌를 극복한 생각의 깊이에서 우러나오는 미소를 표현했기 때문이다.

신의 얼굴

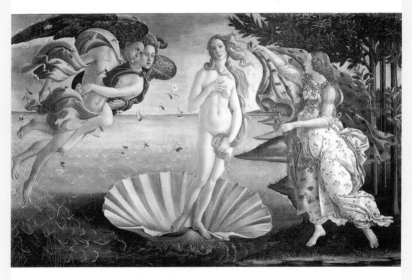

캔버스에 템페라, 172.5×278.5cm,
1485년, 피렌체 우피치미술관

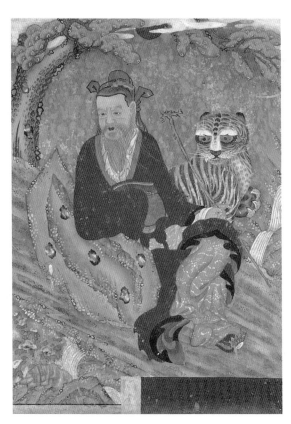

삼베에 채색, 94×71cm,
1892년, 고방사

죽음의 문제 풀이를 위한 신

삶은 해답을 찾을 수 없는 문제 풀이다. 답을 구하기 위한 여러 가지 공식만 있을 뿐 명쾌한 정답은 없다. 그렇다면 삶의 답은 어디에 있을까. 삶의 종착지인 죽음에 있는지도 모른다. 죽음의 세계를 가본 사람이 없기에 살아 있는 동안 우리는 영원히 해답을 얻을 수 없다.

죽음의 문제를 밝히지 못했기에 인간은 능력 밖의 세상을 만들어 냈다. 인간의 머리로 답을 구할 수 없는 문제를 풀기 위해 만들어낸 존재가 바로 신이다. 신은 인간이 만들었지만 인간을 지배하게 됐다. 그래서 컴퓨터가 언젠가는 인간을 지배하는 세상이 올 것이라는 예측이 타당하게 보인다. 신은 무수히 많다. 어쩌면 인간의 수에 버금갈 수도 있다. 지구에는 자연 환경에 따라 절대적인 유일신, 인간의 이성과 능력을 바탕으로 한 다양한 성격의 신, 자연의 힘이나 불가사의한 현상에서 비롯된 무수히 많은 신이 존재한다. 그들의 활동상을 담은 이야기가 신화다. 신이라는 존재에 인간이 욕망으로 빚어낸 기복이 스며들면 미신이 되며, 순수한 믿음이 물들면 종교가 된다.

미켈란젤로가 창조한 카리스마 넘치는 하나님

우리는 신성이 가장 강한 신으로 서양인이 만들어낸 하나님을 떠올린다. 서양 문명의 한 축 헤브라이즘의 핵심인 유일신이 하나님이다. 그

렇다면 하나님은 어떤 모습일까. 인간이 느낄 수 있는 실체로는 설명하기 어렵지만, 〈구약성서〉의 '출애굽기'에서는 하나님의 존재를 타지 않는 불꽃과 소리로 서술하고 있다. 형상으로는 설명할 수 없지만 빛과 공기의 진동으로 신의 모습을 느낄 수 있다는 설정이다.

그런데도 우리는 하나님의 모습을 자연스레 떠올린다. 르네상스 시대 화가들 덕분이다. 그중 가장 익숙한 모습이 미켈란젤로 부오나로티가 그려낸 하나님이다. 시스티나 성당 천장화 〈천지창조〉 중 '아담의 창조'에 나오는 카리스마 넘치는 하나님이다. 신비롭고 성스러운 모습의 노인으로, 숱이 풍성한 흰머리에 멋진 수염을 휘날리는 건장한 체격이다.

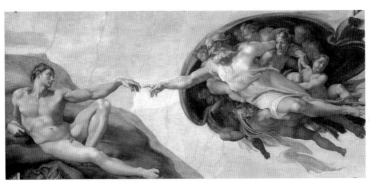

미켈란젤로 부오나로티 〈천지창조〉 중 '아담의 창조'
프레스코 기법, 280×570cm, 1508~1512년, 로마 바티칸궁 시스티나 성당

미켈란젤로는 어떻게 이런 하나님의 모습을 창조했을까. 해답을 〈구약성서〉에서 찾았다. '하나님이 자기 형상, 곧 하나님의 형상대로 사람을 창조하시니.'(창세기 1장 27절) 하나님이 자신의 모습을 복제해 만들어낸 존재가 바로 아담이다. 성서의 내용을 보면 서양인이 생각한 신은 남성인 셈이다. 동양의 여러 나라에서 세상을 창조한 신을 여성으로 설정한 것과는 대조적이다.

1508년에 교황 율리우스 2세의 명으로 그리기 시작한 시스티나 성당 천장화는 4년여에 걸쳐 미켈란젤로가 거의 혼자 완성한 대작이다. 규모나 완성도에 있어 인간의 힘으로 그려냈다고는 믿기지 않을 정도로 놀라운 회화다. 실제로 시스티나 성당에서 이 작품을 본 사람들은 기독교 신자가 아니더라도 신성의 기운에 압도된다고 한다. 무신론자조차도 신의 존재를 느끼게 만드는 것이다.

천장화는 〈구약성서〉의 '창세기' 중 천지 창조와 노아의 홍수에 관한 세 가지 에피소드를 담고 있는데, 까마득한 천장과 아치형 벽면까지 대략 1,000㎡의 면적에 이르고, 300명이 넘는 인간이 그려져 있다. 미켈란젤로는 성서에 근거해 인간의 완벽한 형상으로 신의 모습을 그렸지만, 여기에는 다분히 그리스·로마 문화의 영향이 보인다. 그가 활동했던 시기의 트렌드 때문이다. 흰 수염과 긴 머리의 카리스마 넘치는 통치자 이미지를 가진 신의 개념이 생긴 것도 이런 시대정신 덕분이다.

미켈란젤로가 본 신의 모습은 지성이었다. 인간을 지배하고 통제하는 게 지성이라고 생각했기 때문이다. 이에 동조하는 주장이 20세기 말에 나와 주목을 끌었다. 1990년 미국 세인트존스 메디컬센터의 프랭크 린 메시버거 박사는 미켈란젤로의 그림 속 하나님이 그려진 배경의 형태가 인간의 두개골 단면과 일치한다고 발표했다.

인간의 눈높이에서 보이는 신

하나님뿐만 아니라 서양인들이 느끼는 신은 인간의 시선에 맞춰져 있다. 인본주의를 바탕으로 신을 재단했기 때문이다. 그리스·로마 문화에 등장하는 많은 신들은 인간의 다양한 감정을 가지고 있다. 그들은 욕망을 가지고 있고 이를 서슴없이 표출한다. 권력을 위해 전쟁을 불사하는가 하면 아름다운 여인을 차지하려고 결투도 한다. 사랑과 질투도 하고, 권모술수도 부릴 줄 안다. 희생과 헌신 같은 정신도 보여준다. 인간의 모습 그대로 신이라는 이름으로 바뀌었고, 인간 행위의 기록이 신화로 기록된 셈이다. 그 기록이 서양 문명의 근간을 이룬 그리스·로마 신화인 셈이다.

그중 가장 유명한 신이 비너스다. 아름다움의 신이다. 그 아름다움의 잣대 역시 인간의 감정에서 추출한 기준이다. 8등신 비율에 S라인 몸매의 이상적 아름다움으로 오늘날까지도 미의 기준으로 통하고 있

다. 비너스 덕분에 신은 카리스마의 틀을 깨고 인간 곁으로 내려오게 됐다. 서양 회화에 등장하는 비너스는 거의 대부분이 누드다. 화가들은 신이라는 이름을 앞세워 여성의 누드를 그릴 수 있었다. 관음증적 호기심을 충족시킬 수 있는 명분이 있었기 때문에는 르네상스 시대부터 많이 그려진 주제였다.

그중 제일 많이 알려진 비너스 그림이 산드로 보티첼리(1445~1510)의 〈비너스의 탄생〉이다. 이 작품은 르네상스 미술로 들어서는 문과도 같은 걸작으로 통한다. 그래서인지 미술사적으로 매우 중요한 누드화로 꼽힌다. 이탈리아 르네상스 문예 운동의 후원자였으며, 피렌체와 토스카나 공국을 지배했던 메디치 가문의 의뢰로 제작한 이 그림은 보티첼리의 절정기에 나온 작품이다. 당시 피렌체 최고의 미인으로 알려졌던 '시모네타'를 모델로 제작했다고 알려져 있다.

그림 중앙에 두 손으로 가슴과 음부를 가리고 서 있는 여인이 미의 여신 비너스다. 왼발로 몸의 중심을 잡고 있는데, 고대 그리스 조각상의 일반적인 포즈다. 이 그림에는 비너스 외에 다른 신들도 등장한다. 왼쪽에는 서풍의 신 제피로스가 바람을 뿜어내 비너스를 해안가로 인도한다. 부둥켜안고 있는 여인은 꽃과 번영의 여신 클로리스로, 비너스의 탄생을 축하하기 위해 입으로 꽃을 피워내고 있다. 오른쪽에는 숲과 물의 요정 님프가 옷을 들고 비너스를 맞이하고 있다.

완벽한 구성 덕분에 비너스는 우리를 향해 정면으로 다가오는 듯하다. 비너스가 가운데 서서 정면을 보고 있고, 양쪽의 신들이 옆모습으로 그려져 있기 때문이다. 그러나 이 그림은 왼쪽에서 오른쪽으로 흐르는 운동감을 가지고 있다.

조개에 탄 비너스가 왼쪽에 있는 바람의 신의 입김에 밀려 해안선에 다다르고 막 육지로 발을 옮기려는 순간이다. 바람은 제피로스의 입김으로, 위력으로 보면 강풍으로 보인다. 비너스의 긴 머릿결이 휘날리고, 요정이 들고 있는 옷도 요란하게 펄럭인다. 비너스의 몸도 바람의 힘에 밀려 오른쪽으로 기울어져 있다.

보티첼리는 자세의 균형을 잡아주기 위해 미묘한 반칙을 범하고 있다. 비너스의 목과 왼팔이 신체에 비해 길게 그려져 정상적인 비율을 벗어났다. 그래서 얼굴과 목의 연결이 다소 어색해 보인다. 왼팔은 너무 길어 기형처럼 보이는데, 오른쪽으로 기우는 신체의 균형을 잡기 위한 의도적인 변형이다. 이런 왜곡에도 불구하고 자연스러워 보이는 이유는 비너스의 활처럼 휘어진 자세 때문이다.

또한 섬세한 묘사와 부드럽고 밝은 색채 그리고 안정적인 삼각형 구도로 그려진 이 작품은 풍요로 가득 찬 미래를 향한 출발을 의미한다. 작가는 이런 심중을 요정이 들고 있는 옷에 심어놓았다. 진분홍 바탕에 수놓은 꽃을 보면 알 수 있는데, 모두 탄생과 출발을 뜻하는 봄

꽃들이다. 중세의 어둡고 절제된 신성의 표현에서 벗어나 자연스러운 아름다움을 추구하려 했던 당시 화가들의 욕구를 대변한 이 작품은 르네상스 정신의 탄생을 의미한다는 평가를 받고 있다.

보티첼리의 이러한 표현 방법은 당시로서는 대단히 충격적인 새로움이었다. 따라서 새로운 세계를 예견하는 탄생의 의미를 더욱 강조하는 요인이 되고 있다. 보티첼리가 생각한 새로운 세계는 인간 감정의 적극적인 표현이었다. 미켈란젤로가 신을 이성으로 해석했다면 보티첼리는 감정에 무게를 두고 신을 보고 있다. 결국 서양인들은 이성과 감정이 조화를 이룬 완벽한 인간의 모습에서 신의 얼굴을 찾은 것이다.

자연의 이치에 따르는 신의 얼굴

동양인들은 자연 속에 스민 불가사의한 힘에서 신의 모습을 찾으려고 했다. 자연 만물을 지배하는 힘을 땅과 하늘의 조화로움으로 보았다. 두 기운이 합쳐지고 나뉘는 알 수 없는 원리를 따르는 것이 자연이며, 인간도 거기에 속한 하나로 보았다. 자연이 바탕이 되는 세계관이다.

두 기운이 합쳐져 있는 상태가 삶이며, 나뉘는 것을 죽음으로 생각했다. 예로부터 죽음을 두고 혼이 나갔다고 말했는데, 이는 육신과 영혼이 분리됨을 뜻했다. 죽음을 '돌아가셨다'라고 표현했던 것도 원래

있었던 자리로 돌아온다는 뜻이다. 즉 하늘에서 온 기운인 영혼은 다시 하늘로, 땅에서 온 기운인 육신은 땅으로 돌아간다고 믿었다. 그래서 중국을 중심으로 한 매장 문화는 땅에서 온 기운이 제자리로 돌려보낸다는 깊은 뜻을 지녔으며, 하늘의 기운을 제자리로 돌아가기를 기원하는 제사를 소중히 여겼다. 우리의 현재 삶을 지배하는 이런 사상은 유교의 유산이다.

유교를 나라의 근본으로 삼았던 조선은 신성 국가였지만 정작 절대 권능을 지닌 신은 없었다. 조선은 정궁인 경복궁 오른쪽에 사직단, 왼쪽에 종묘를 두었다. 조선시대 배경의 사극에서 신하가 왕에게 고언을 하는 "종묘와 사직을 보존하소서"라는 대사에서 알 수 있다. 사직단은 토지의 신과 곡물의 신에게 제사를 올리는 곳이며, 종묘는 조선시대 역대 왕과 왕비, 주요 신하의 신위를 모신 사당이다. 종묘와 사직은 신의 공간인 셈이다.

그리고 조선 지배층의 집에도 조상의 혼이 머무는 사당이 있었다. 따라서 조선의 왕은 토지 신과 곡물 신을 받들고 선대 조상의 혼을 소중히 모셔야 성군이라고 칭했다. 그래서 유교를 받들었던 조선에서는 우리 고유의 신을 배척했고, 토속신앙을 미신으로 업신여겼다. 그런 정서는 오늘날에도 이어져 우리 고유의 정신문화를 비하하는 자기 부정의 역사를 계속하고 있다.

일상생활 속에 깃든 우리의 신

그렇다면 우리가 찾아야 할 신의 얼굴은 어디에 있을까. 우리 전통 신앙 속에는 많은 신이 존재한다. 이들은 일상생활과 긴밀한 관계를 맺고 있으면서 현실적 필요성에 반응한다는 점이 이채롭다. 그래서 두렵거나 무섭지 않고 친근하다.

전통 신앙에 나오는 신들은 우리가 사는 생활 공간 속에 자리 잡고 있다. 부엌에 사는 조왕신, 화장실을 지키는 측간신, 집이 앉은 자리에 터 잡은 터주신, 집 안 대들보에 산다는 성주신, 마을을 지키는 서낭신, 재산을 지켜주는 업신, 저승으로 데려가는 저승사자도 있다.

그래서 신께 올리는 제사인 고사도 집의 중심인 주부가 관장한다. 중국에서 유래한 조상신께 올리는 제사가 여성에게 자리를 내주지 않는 데 비해, 실용성을 바탕으로 하는 고사를 여성인 주부가 관장하는 것이 흥미롭다. 제사가 형식을 중요하게 여기는 데 비해 고사는 마음의 소통에 눈길을 맞춘다.

생명 공생의 힘을 보여주는 산신령

그중에서도 우리에게 두렵고도 친숙한 신은 산신령이 아닌가 싶다. 옛날 사람들은 산속에는 모두 산을 지키는 신령이 있다고 믿었다. 그래서 산길 초입에 신이 사는 공간인 산신각을 지어 산신령을 숭배했

다. 여기서 우리나라 신의 얼굴을 볼 수 있다.

산악국가인 우리나라에서 산신 신앙이 나오는 것은 자연스러운 현상이다. 오밀조밀한 산과 아기자기한 계곡, 다양한 나무들의 치열한 경쟁으로 이루어지는 숲은 일정한 질서를 스스로 만들어 아름다운 자연을 품어낸다. 거기에 깃들어 사는 여러 가지 생명을 조화롭게 다독이는 힘을 믿었던 우리 선조들이 만든 신이 산신령인 셈이다.

토속신앙에서 나온 산신령은 불교에 스며들어 절에도 거처를 마련한다. 사찰에서도 산신각을 볼 수 있다. 이곳에 산신령의 초상인 산신도가 있다. 현재 우리가 볼 수 있는 산신도는 대부분이 조선 후기에 그려진 것이다. 하얀 수염에 긴 눈썹을 가진 인자한 할아버지 얼굴을 하고 있다. 대부분 다양한 형태의 관모를 쓰고 붉은 도포를 입은 채, 폭포가 있는 계곡이나 소나무를 배경으로 바위에 앉거나 기대어 있다.

또한 호랑이가 반드시 조연으로 등장한다. 조선 후기 민화 속 어수룩한 표정의 호랑이가 산신령 옆에 애완견처럼 앉아 있다. 때로는 산신령이 호랑이를 쿠션 삼아 앉아 있는 경우도 있다. 산을 수호하려면 호랑이만큼 용맹스럽거나, 호랑이를 강아지처럼 부릴 수 있는 힘을 가진 존재쯤 돼야 한다는 믿음을 보여주는 것이다.

호랑이가 사는 산은 자연의 질서인 먹이사슬이 완벽하게 갖춰진 곳이어야 한다. 호랑이의 먹이인 다양한 종류의 동물이 살 수 있어야

하며, 그들의 생존에 필요한 자연 환경이 보존되어야 할 것이다. 이런 맥락에서 산신령은 자연이 중심이 되는 세계관을 믿었던 우리 조상의 마음에서 나온 신이라고 볼 수 있다.

우리의 삶과 필연적 관계 속에서 만나는 신도 있다. 삼신할미다. 여성이면서 인생의 많은 경험에 능통한 할머니 이미지에, 탄생과 훈육을 엮은 신이다. 현실적 욕구가 빚어낸 자기 최면적 성격이 짙다. 지혜롭고 자애로운 할머니 몸을 수태의 신, 출산의 신, 양육의 신이 공유하는 특이한 신이다. 삼신할미는 여염집 안방에 살며 안주인과 소통하는 관계에 있다. 생명을 내어주고 탄생으로 이끌고 건강하게 자라도록 보살피는 수호신령이기 때문이다. 이런 성격으로 볼 때 삼신할미는 어머니의 다른 얼굴인 셈이다.

인간의 얼굴과 자연의 얼굴

서양인이 본 신의 얼굴은 인간이 중심이 되는 세계관을 그대로 품고 있다. 인간의 이성과 감정으로 세상을 재단하고 이끌어 물질적 풍요를 일구어 놓았다. 결과적으로 인간 위주의 발전을 계속해 서양 문명이 중심이 되는 세상을 만들었다. 반면 우리가 바라본 신의 얼굴에는 자연을 중심에 두는 공존의 의미가 새겨져 있다. 인간은 자연의 일부로, 세상을 움직이는 거대한 이치에 보탬이 돼야 한다는 생각이다. 여

기에 사람의 힘으로는 풀 수 없는 현실적 고난을 이겨내려는 자기 최면적 실용 의지가 더해져 있다.

21세기에 공존과 화합이 가장 중요한 가치로 떠올랐다. 세계 곳곳의 다양한 가치를 융합시켜 모두가 잘 살 수 있는 세상을 만들려고 노력한다. 그것이 이 시대 인류에게 주어진 숙제다. 그중 핵심이 되는 것은 자연과 인간의 상생이다. 인간이 자연을 지배하는 세상에서 벗어나 자연의 거대한 질서 속에서 살아가는 인간으로 돌아가야 한다는 생각이 무게를 더하고 있다. 이런 전환의 조짐을 우리가 만든 신의 얼굴에서 볼 수 있다.

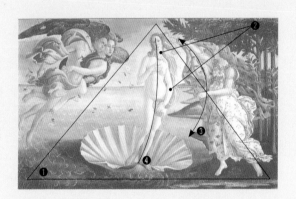

1 기본적인 구성은 삼각형 구도를 따르고 있어 바람에 쓸려가는 강한 움직임이 있는 그림인데도 편안하게 다가온다.

2 비너스를 자세히 보면 기형적인 모습이다. 목이 너무 길고 왼팔은 무릎에 닿을 만큼 길게 그렸다. 오른쪽으로 기울어진 자세에 균형감을 맞추기 위해 왜곡한 것이다.

3 왼쪽에 있는 신의 움직임이 비너스를 압박하는 부담스러운 구도다. 이를 받쳐주는 것은 오른쪽 요정이 비너스에게 입히려고 펼쳐 든 옷이다.

4 비너스의 몸은 왼쪽 바람의 신이 부는 입김에 의해 활처럼 휘어져 있다.

Artist's view

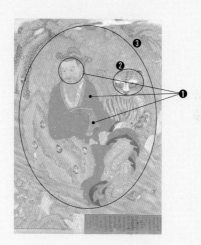

중앙에 산신을 배치한 원형 구도를 기본 구성으로 하고 있다. 색채는 화려하고, 표현력에서도 세련미가 보이는 수작이다.

1 산신은 음양을 상징하는 적색과 녹색으로 구성된 옷을 입고 있다. 얼굴에서 보이는 이미지는 신의 위엄보다는 순진한 어린아이 같은 소박한 표정이다. 신을 생각하는 우리 선조들의 생각을 읽을 수 있는 그림이다.
2 산신도에서 조연에 해당하는 호랑이도 어수룩한 얼굴이다.
3 전통 회화에서 주요 소재로 등장하는 소나무, 해, 구름, 폭포, 바위 등이 원형을 이루며 산신을 둘러싸고 있다.

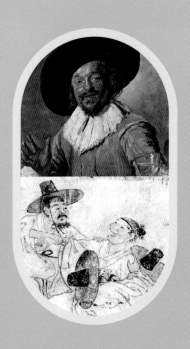

짝
2

———

일 상

유흥 문화를 보는 다른 눈

툴루즈 로트레크 <물랭 루주> vs 신윤복 <쌍검대무>

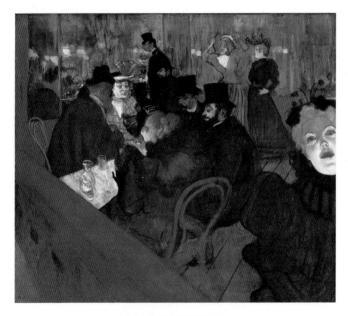

캔버스에 유채, 123×141cm,
1892~1895년, 시카고 미술연구소

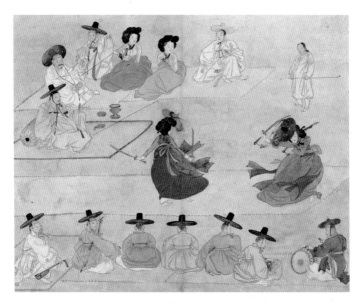

종이에 채색, 28.2×35.6cm,
18~19세기, 간송미술관

화가들은 언제부터 유흥을 즐기는 사람을 그리기 시작했을까. 회화에서 동양을 앞섰다는 서양에서도 화가가 이런 주제를 그리기 시작한 것은 불과 160여 년 전, 인상주의 시대부터다. 이전까지 화가들은 신화나 성서 혹은 왕의 업적이나 귀족 생활 등을 그렸다. 이들이 화가의 그림을 사주었기 때문이었다.

19세기 들어 산업화한 서구의 몇몇 나라에서 현대적 형태의 도시가 생겼고, 도시 경제를 이끄는 중산층이 역사의 주도 세력으로 등장했다. 이들이 화가의 그림을 사주는 새로운 집단으로 떠올랐고, 그들의 취향은 다양했다.

자연스럽게 화가들은 이들의 구미에 맞는 새로운 주제를 찾아 나섰다. 인상주의 시대 화가들의 그림이 다양해진 것은 이런 이유에서였다. 인물화 중심이었던 회화는 풍경화, 정물화가 대세를 이뤘고, 특히 도시의 여러 모습이 그림의 인기 주제로 떠올랐다. 그중에서도 도시의 야화로 불리는 유흥 문화는 새로운 주제로 관심이 높았다. 비로소 화가의 개성이 빛을 발하게 되었고, 예술에 대한 생각 자체를 바꾸어 놓았다.

인상주의는 서양 미술사에서 회화의 혁명으로 불린다. 그동안 한 번도 가보지 않았던 감각의 신천지로 회화의 물길을 내고 새로운 아

름다움의 세계를 찾아냈기 때문이다. 그리다 만 것 같은 젊은 작가들의 그림을 비꼬는 말로 탄생한 인상주의는 아주 복합적인 배경을 가지고 있다.

19세기 과학과 산업 발달의 산물인 도시 경제가 인상주의의 태반 역할을 했다. 도시인의 다양한 취향을 담은 인상주의는 감각에 충실한 미술이었다. 그래서 빛에 의해 변하는 순간적인 인상이나 도시의 활기찬 일상에서 주제를 찾았다. 당시 파리의 풍부한 문화적 토양도 인상주의의 거름 역할을 했다.

에밀 졸라로 대표되는 사실주의 소설의 현실 감각, 보들레르와 말라르메 시의 함축적 표현, 일본 미술의 새로운 화면 구성과 색채 운용법, 대중문화의 개방성 등이 그것이다.

이처럼 다채로운 배경을 가진 인상주의는 통일된 기법이나 내용을 갖고 있지 않았다. 개성적 표현을 존중해 작가 수만큼 기법과 내용이 다양하다. 이런 인상주의의 산실 역할을 한 것 중 하나가 도시의 꽃인 유흥 문화였다. 그래서 에두아르 마네, 에드가 드가, 오귀스트 르누아르 등 인상주의 화가들은 유흥 문화에 관심이 많았다.

유흥 문화의 그늘을 비춰 아름다움을 찾은 로트레크

유흥 문화에 매료돼 자신의 예술 세계를 확립한 이는 후기 인상주의

화가 앙리 드 툴루즈 로트레크(1864~1901)다. 그는 부모의 근친혼과 유년 시절에 당한 사고로 평생 비정상적인 신체로 살아야 했다. 타고난 불행은 당시 유행했던 세기말적 사회 풍조와 맞물리면서 그를 데카당스한 예술가로 만들었다.

자신의 외모가 추악하다고 여겼던 로트레크는 자조적 기행을 일삼았고, 자학적 생활에 빠져 주어진 운명을 잊어버리려고 했으며, 그것이 성에 대한 집착으로 나타났다. 로트레크가 남다르게 강했던 정력을 소비할 수 있는 곳은 사창가였다.

그는 파리의 창녀들이 집단을 이루고 살았던 주베르가나 앙부아즈가, 물랭루즈가 등을 전전하며 위악적 생활을 했고 그림을 그렸다. 짧게는 한 달, 길게는 1년 가까이 눌러앉아 살았고, 매음굴에다 작업실을 만들기도 했다. 로트레크는 "사람들은 이곳을 도덕적으로 타락한 막장 인생들이나 오는 곳이라고 하지만 내게는 집보다도 편안하며 무엇보다도 창작의 아이디어가 솟아나는 예술의 샘물 같은 곳"이라며 예술 세계를 다져나갔다.

그가 예술 활동을 했던 시절엔 창녀가 주요한 예술적 모티브로 통했다. 급격한 도시화의 부작용이 퇴폐적인 유흥 문화를 낳았고, 새로운 것에 목말라하던 젊은 예술가들은 정신적 진공 상태를 채울 수 있는 이미지로 창녀를 선택했던 것이다. 욕망과 추악함을 적나라하게

보여주는 현실에서 찾아낸 새로운 아름다움이었다.

〈물랭가의 응접실〉은 로트레크가 창녀를 주제로 한 그림 중 하나다. 손님에게 선택받기를 기다리는 여인들을 진열대에 놓인 상품처럼 냉소적으로 그렸다. 짙은 화장으로 자신의 본모습을 감춘 이들을 보고 사랑의 감정을 느끼기는 어렵다. 비즈니스 차원의 거래를 위해 치장한 모습에서는 냉혹한 현실만 보일 뿐이다.

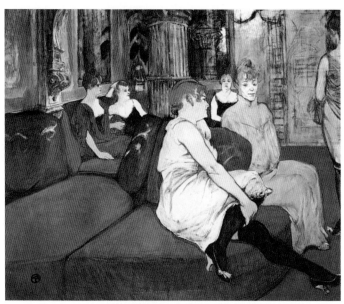

툴루즈 로트레크 〈물랭가의 응접실〉
캔버스에 유채, 111.5×132.5cm, 1894~1895년, 알비미술관

이처럼 로트레크는 도시화의 그늘에다 손전등을 비춰 가감 없이 들춰내고 있다. 창녀 이미지를 현실주의적 시각으로 그린 것은 로트레크가 처음이다. 당시 인상주의 화가들도 창녀를 주제로 그렸지만 느낌이 사뭇 다르다. 그들은 창녀의 외모나 화려함, 부도덕성 등 표피적인 모습에 초점을 맞추는 데 그쳤다. 그러나 로트레크는 매음굴의 현장 체험을 바탕으로 삼았기 때문에 진솔한 모습을 볼 수 있었다. 그곳에서 그가 찾아낸 창녀의 진짜 모습은 비극적 냉소주의였다. 이런 창작 태도는 20세기 후반 유행한 포스트모더니즘 작가들의 인간 표현에서 유용한 선례가 됐다.

유흥 문화의 허망함을 꿰뚫는 그림, 〈물랭 루주〉

〈물랭 루주〉는 로트레크뿐만 아니라 많은 젊은 예술가들이 자주 드나들었던 파리에서 가장 유명한 극장 식당 물랭 루주의 한 장면을 그린 작품이다. 테이블을 중심으로 앉아 있는 남녀는 예술가와 댄서, 배우 그리고 로트레크의 친구인 사업가라고 한다. 그들 뒤에 서 있는 두 남자 중 작은 사람이 로트레크이고 나머지 한 명은 그의 사촌이다. 그리고 그림 위쪽의 뒷모습을 보이며 머리를 매만지는 여자는 물랭 루주의 꽃으로 불렸던 인기 댄서 라 굴뤼다. 오른쪽 끝의 반만 보이는 여인이 이 그림에서 가장 눈에 띈다. 조명을 위로 비춘 얼굴 때문에 가

면을 쓴 것처럼 보인다. 이 여자는 당시 여러 화가에게 영감을 주었던 영국 무용가 메이 밀턴으로 밝혀졌다.

이 그림은 화려한 물랭 루주 실내에서 유흥을 즐기는 한 장면을 담고 있다. 그럼에도 불구하고 즐거워 보이지 않는다. 인물들의 표정도 굳어 있다. 현실 속 모습이지만 어딘지 모르게 비현실적 분위기가 풍긴다. 얼굴은 비교적 세심하게 표정을 다지며 표현했지만, 몸은 마치 드로잉하듯 설렁설렁 그렸기 때문이다.

현실에서 일어나는 일이지만 진심이 담긴 상황이 아니라는 허망함이 유흥 문화의 본질이라는 로트레크의 냉소적 시각을 보여주고 있다. 작가의 이런 생각은 그림의 구성에서도 드러난다. 평온한 내용과는 맞지 않는 불안한 구도를 따르고 있다.

약간 위에서 내려다보는 시점으로 그렸다. 왼쪽 난간이나, 가운데 유백색 테이블을 통해 알 수 있다. 그런데 가장 도드라진 오른쪽 여자의 얼굴은 아래에서 위로 치켜보는 시점이다. 서양 회화의 전통적 공간 표현과는 맞지 않는 구성이다. 두 가지 다른 각도의 시점을 한 화면에 담았기 때문이다.

따라서 보는 이의 눈길은 이 여자의 얼굴을 따라간다. 그녀의 검정색 옷은 가운데 앉은 두 인물의 검정색 옷으로 연결되며, 그 뒤의 작가와 그의 사촌으로 이어져 사선 구도를 뚜렷하게 보여준다. 여기에

인물들을 뺀 나머지 부분인 왼쪽의 난간, 마룻바닥의 황토색이 'V'자 구도를 형성해 불안한 화면으로 만든다. 그런데 불안한 느낌이 그렇게 강하지는 않다. 윗부분의 에메랄드그린색이 그림 전체를 안정시켜주기 때문이다.

한국 미술사 최고의 탐미주의자 신윤복

우리나라에도 유흥 문화를 주제로 예술 세계를 펼쳤던 화가가 있었다. 바로 신윤복이다. 성리학의 나라 조선에서 신윤복이 나왔다는 것은 기적이다. '이념이 번성하는 시대의 예술은 피폐하다'는 역사적 통념을 깨트렸기 때문이다. 조선시대는 이념이 번성했고 실천은 미약했다. 백성이 근본이고, 사람이 먼저이며 하늘이라고까지 치켜세웠지만, 그런 세상은 오지 않았다.

유학 이념 논쟁이 통치 철학으로 500여 년을 관통하는 동안 인간의 솔직한 감정 표현은 말라버렸고, 예술은 제자리를 찾지 못했다. 그런 이념의 표시대 꼭대기에 감성의 깃발을 매단 이가 바로 신윤복이다. 그는 우리가 원래 갖고 있었던 탐미적 미감을 불러내 조선 회화의 혁명을 일궜다. 그래서 신윤복의 회화는 당대 이념에서는 이단이었다.

이런 이유 때문인지 신윤복에 대한 연구는 당대는 물론이고 현재에도 미흡하다. 사대부(선비가 과거 시험을 통해 벼슬길에 오르면 대부가 됐

다)의 나라에서 예술가에 대한 기록은 거의 없다. 다만 남아 있는 그림을 통해 추론할 뿐이다. 신윤복의 생애 역시 기록이 거의 없어 수수께끼 속에 묻혀 있다.

그의 그림 솜씨 정도면 활약상에 대한 기록이 있을 법도 한데, 당시 어느 문헌에서도 흔적을 찾을 수가 없다. 단지 구한 말 서예가 오세창이 정리한 『근역서화징』(槿域書畵徵, 1928년 간행된 한국 역대 서화가 사전)에 '정조의 초상을 그리는 일에 김홍도와 함께 참여했던 화원 신한평의 아들로 1758년에 태어났고, 도화서 화원이 되어 첨절제사라는 벼슬을 지냈으며, 속화를 그렸다가 도화서에서 쫓겨났다'는 기록이 전할 뿐이다.

신윤복의 예술은 기법과 내용 면에서 당시의 기준에서 보면 파격적이었다. 화가를 천시했던 조선시대에 그림으로 삶을 꾸렸다는 사실 자체가 놀랍다. 그림을 업신여겼던 아마추어리즘 시대에 프로 화가의 면모를 보인 셈이다.

인간의 감정 표현을 억제하기 위해 색채 쓰는 것을 지극히 속되고 비천하게 여긴 당시의 정서에서 놀라운 색채 감각을 확립했다는 점에서도 그의 예술적 신념을 읽을 수 있다. 조선시대를 통틀어도 신윤복만큼 색채 운용에 탁월한 재능을 보여준 화가는 찾아볼 수 없다. 주제 면에서도 서양 미술에서는 70여 년 후 인상주의자들이 다루기 시작한

유흥 문화를 솜씨 좋게 표현했다. 평범한 인물들의 일상사를 그에 어울리는 상황을 배경으로 스냅사진처럼 담아낼 줄 알았던 천재적 조형 감각이 빛난다.

신윤복이 즐겨 다룬 주제는 요즘으로 치면 대중문화다. 당시 도회지 저잣거리 인물들의 다양한 모습을 그림에 담았다. 그래서 유희 문화의 장면이나 기생집 등이 주요 소재로 등장한다. 담고 있는 내용도 당시엔 엄두조차 낼 수 없었던 인간의 본성을 세련된 형식으로 끌어올려 풍자와 에로티시즘의 진수를 보여주고 있다. 거기에 서정성까지 더했으니 맛깔스러운 그림이 될 수밖에 없다. 무엇보다도 신윤복의 그림에서 가장 두드러진 점은 고급스러운 우리 미감을 보여주었다는 사실이다. 그래서 한국 미술사 최고의 탐미주의자라 칭하기에 모자람이 없다. 그러면 신윤복의 천재성을 확인해 보자.

젊은이의 사랑 놀음을 봄의 이미지로 담아낸 그림이다. 지금으로 치면 홍대 거리를 누비는 첨단 세대의 연애 풍속을 담은 〈연소답청〉(年少踏靑, 청춘의 봄나들이)이다. 기녀와 양반집 자제들이 상춘놀이를 위해 약속 장소로 모이는 장면을 그렸다.

이미 도착한 한 쌍은 장죽에 담배까지 피우는 여유를 즐긴다. 바로 뒤에 막 도착한 커플의 표정이 재미있다. 기녀가 파트너에게 담배 한 대를 청한 모양이다. 한량은 두 손으로 공손히 장죽을 바치고 있다. 대

갓집 도령의 짓궂은 장난이 황송한 듯 기녀는 머리를 매만지며 어색하게 웃는다. 이 광경을 못마땅하게 바라보며 걸어오는 한량은 짝이 없다. 행색도 다소 처지고 얼굴도 꽃미남과가 아니다. 이 인물은 맨 앞의 말고삐를 잡은 도령의 하인으로 보인다. 주인이 자신의 초립까지 쓰고 기녀의 말몰이꾼을 흉내 내는 장난을 친 상황이다. 감히 양반의 갓을 쓰지는 못 하고 들고만 있다.

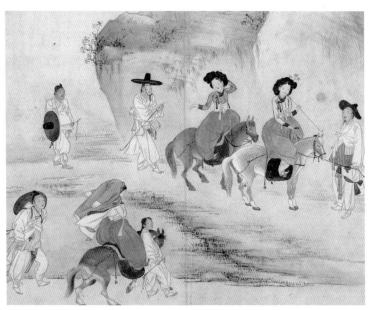

신윤복 <연소답청>
종이에 채색, 28.2×35.6cm, 18~19세기, 간송미술관

화면 아래쪽 부리나케 달려오는 한 쌍은 봄바람에 옷이 나부껴 역동적이다. 쓰개치마에 말몰이 시종까지 부리는 기녀의 모양새가 예사롭지 않다. 파트너가 권문세가의 외동아들쯤 되는 듯하다. 이 그림으로 우리는 18세기 젊은 세대의 개방적 유희 문화를 들여다볼 수 있다. 정분나기 좋은 봄날, 청춘의 쌍쌍파티는 생각만으로도 핑크빛이다. 이런 주제가 신윤복의 단골 메뉴였다.

신분의 벽도 허무는 유흥 문화의 힘

신윤복의 표현력이 한껏 도드라진 걸작은 〈쌍검대무〉(雙劍對舞, 두 개의 칼을 들고 추는 커플 댄스)다. 배경을 따로 설정하지 않고 상황만을 묘사한 작품이다. 그런 탓에 기녀의 춤이 더욱 힘차게 보인다. 다른 작품에 들어 있는 풍자나 재치도 보이지 않는다. 그림에 숨어 있는 상황이나 이야기를 유추해 표현하는 방법을 택하지 않았다. 오로지 춤의 아름다움과 역동성에 초점을 맞추고 있다. 그래서 이 작품은 예술적 완성도가 높다.

등장인물도 많고 신분도 다양하다. 악공, 기녀, 시종, 양반이 같은 장면 속에서 동등한 비중으로 화면을 차지하고 있다. 물론 주인공은 있다. 왼쪽에 죽부인을 등받이 삼아 앉아서 춤을 감상하고 있는 대감이다. 바로 위에 다소 불편한 자세로 앉은 인물은 대감의 수하로 보인

다. 윗줄에 기녀를 가운데 두고 앉은 두 젊은이는 대감의 아들들일 것이다. 오른쪽에 앉지도 못하고 장죽을 들고 있는 인물은 시종으로 보이는데 대감과 같이 춤을 감상하고 있다. 유흥 문화는 신분을 가리지 않고 즐거움을 준다는 신윤복의 과감한 배포가 드러나는 연출이다.

신윤복의 이런 발칙한 면모는 윗줄의 기녀 중 장죽을 들고 흡연을 즐기고 있는 기녀를 통해서도 볼 수 있다. 담뱃대의 방향이 대감을 향하고 있고 그의 수하 바로 앞에서 담배 연기가 퍼지도록 그려져 있다. 감히 천한 신분의 기녀가 양반 사대부 코앞에서 담배를 태우다니, 조선의 신분사회에서는 상상하기 힘든 설정이다. 유흥 문화는 신분의 벽까지 허물 수 있다는 개방적 사고가 읽힌다.

그래서 신윤복은 유흥 문화의 꽃인 기녀를 주인공으로 즐겨 그렸다. 이 그림에서 가장 잘 보이는 인물도 칼춤을 추는 두 기녀. 화면 중앙에 있기도 하지만, 현란한 색채와 역동적 움직임으로 보는 이의 시선을 빼앗는다.

또한 이 그림은 명작의 필수 요소인 시선의 흐름이 잘 스며들어 있다. 작은 화면이지만 그림을 오래 들여다보도록 만든다. 크게 'S'자 구성을 하고 있기 때문이다. 아랫줄에 있는 악공들을 보자. 가장 왼쪽 악공의 우두머리로 보이는 인물은 흰 옷을 입었다. 그리고 시선의 방향은 그림의 안쪽인 오른쪽을 향하고 있다. 우리의 눈은 이 인물의 시선

을 따라 움직이게 된다.

가운데 다섯 명의 악공 중 왼쪽 끝에 앉은 악공만 얼굴이 보이는데 역시 오른쪽을 보고 있다. 인물들은 가지런히 앉았지만 약간 볼록한 흐름으로 변화의 움직임을 형성하고 있다. 오른쪽 끝에서 북을 연주하는 악공의 옷은 짙은 청색으로 처리하고, 시선은 왼쪽을 보게 해서 시선의 방향을 검무를 추는 기녀들로 향하도록 이끈다.

검무를 추는 두 기녀 중 오른쪽에 서 있는 기녀의 시선도 악공을 향해 있어 연주하는 음악과 호흡을 맞추고 있음을 암시한다. 검무를 추는 기녀를 지나 대감과 그의 수하로 옮겨간 시선은 윗줄 두 기녀의 시선 방향을 따라 왼쪽에서 오른쪽으로 흐르다가 오른쪽 끝의 시종에 가서 멈춘다. 그가 들고 있는 수평의 장죽이 마침표 역할을 하는 셈이다.

유흥 문화를 바라보는 밝은 눈과 어두운 눈

신윤복과 로트레크는 유흥 문화라는 같은 그릇에서 그리고 70여 년의 시차와 조선의 한양과 프랑스의 파리라는 다른 공간에서 각기 다른 예술 세계를 만들어냈다. 이들은 인간의 솔직한 감정을 가감 없이 드러냈다는 공통점을 갖고 있다.

그러나 신윤복이 풍자와 해학 그리고 밝은 분위기에 치중했다면,

로트레크는 냉소적이며 비관적 각도에서 유흥 문화를 바라봤다는 점이 다르다. 또 다른 점은 로트레크는 유흥 문화를 시대적 흐름으로 받아들였던 환경 속에서 자신의 예술 언어를 만든 반면, 신윤복은 성리학 이념으로 금기시했던 황무지에서 탐미적 향기의 꽃을 피워냈다는 점이다.

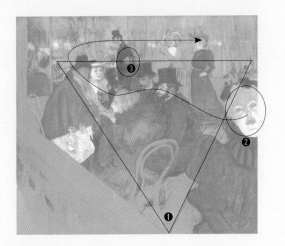

1 유흥 문화의 본질을 냉소적으로 봤던 로트레크는 불안정한 역삼각형 구도로 자신의
의도를 보여준다.

2 이 그림에서 가장 두드러진 인물은 화면 오른쪽 조명을 업라이팅으로 받고 있는 여
자의 얼굴이다. 비현실적 분위기를 연출한다. 여기서 시작된 시선은 가운데 테이블
에 모여 있는 사람들 얼굴을 지나 그린색 배경으로 서 있는 인물을 왼쪽에서 오른쪽
으로 훑고 지나간다. 사람들이 입고 있는 검정색 옷은 한 덩어리로 보인다.

3 뒤에 서 있는 키 작은 사람이 로트레크다.

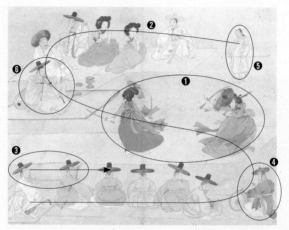

1 그림의 주제인 '쌍검대무'의 주인공 두 기녀를 화면 중앙에 놓고 역동적인 자세로 표현했다. 화려한 색채와 율동적인 선으로 춤의 화려함을 보여준다.

2 'S'자 구도를 기본 골격으로 하고 있다.

3 왼쪽 끝의 두 인물이 그림 안쪽을 보고 있어 보는 이의 시선을 유도한다.

4 오른쪽 끝의 악공이 입은 옷을 가장 짙은 색으로 표현하여 시선을 화면 가운데로 이끈다. 그의 시선을 따라 그림 중심으로 보는 이의 눈이 이동한다.

5 시선의 마침표 격인 시종을 대열에서 조금 떨어져 있는 자세로 그려서 이질적 요소를 보여준다.

6 이 연회를 주최한 이는 양반 사대부다. 기녀의 장죽, 바닥에 놓인 양반의 장죽 그리고 가운데 기녀의 왼손에 들린 칼이 그를 향하고 있어 연회 주최자임을 암시한다.

창작의 윤활유, 술

프란츠 할스 <유쾌한 술꾼> vs 김후신 <대쾌도>

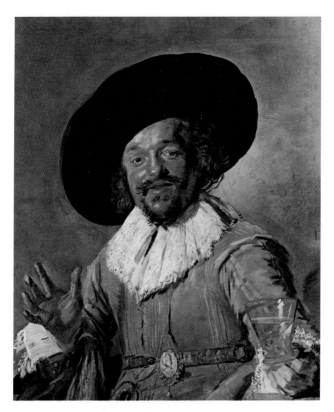

캔버스에 유채, 81×66.5cm,
1628~1630년, 암스테르담 왕립미술관

종이에 담채, 33.7×28.2cm,
18세기, 간송미술관

술은 가장 오랫동안 인류에게 사랑받고 있는 기호 음식이다. 기원전 5,000년 전부터 이집트와 메소포타미아에서 포도주를 담갔다는 흔적이 남아 있으니 역사도 길다. 중국에서도 한나라 때 밀로 누룩을 만들어 술을 빚었다는 확실한 기록이 있어 술 문화가 오래전에 이미 확립돼 있었음을 알 수 있다.

우리나라에서는 고구려를 세운 주몽의 탄생 신화에 술이 등장한다. 천제의 아들 해모수가 하백의 세 딸을 초대해 술을 대접했는데, 큰딸인 유화만 응했고 두 딸은 도망쳐 버렸다고 한다. 술에 취한 유화는 해모수와 동침을 하고 주몽을 낳았다는 것이다.

유대인의 정신적 지주 역할을 해온 『탈무드』에서도 술의 속성을 이야기한다. '처음 마실 때는 양과 같이 온순해지고 조금 더 마시면 사자처럼 포악해진다. 더 마시면 원숭이처럼 춤추고 노래하게 되고 여기서 더 이상 마시면 돼지처럼 추해진다. 이는 악마가 네 가지 동물의 피를 섞어 술을 만들었기 때문이다.'

그런가 하면 불교에서는 『법화경』을 통해 '처음에는 사람이 술을 마시고 다음에는 술이 술을 마시며 나중에는 술이 사람을 마신다'며 술의 중독성을 경고한다. 그러나 술은 예술가들에게 영감의 동력으로 사랑받아 왔다.

빅토르 위고는 '신은 물을 만들었지만 인간은 술을 만들었다'고 극찬했다. 당나라 시선으로 불리는 이태백은 특히 술과 친해 '술의 신선'으로 통할 정도였다. 그래서 술과 관련된 시도 많이 남겼다. 달밤에 혼술하며 쓴 유명한 시 〈월하독작〉을 통해 '술 석 잔이면 큰 도에 통하고 한 말이면 자연과 하나가 된다'며 술을 예찬했다. 그는 장강에서 뱃놀이를 하던 중에 크게 취해 강물에 비친 달을 잡으려다 익사했다고 전해지는데, 죽음까지도 시인답다. '술 한 잔에 시 한 수로 떠나간' 김삿갓, 조선의 괴짜 화가 최북, 소크라테스, 헤밍웨이, 톨스토이 등도 죽을 때까지 술을 즐겼던 이들이다.

조선시대 '신필'로 통했던 김명국도 술이 창작의 촉매제였다. 스스로 '취옹'(醉翁, 술 취한 늙은이)과 같은 아호를 지어 쓸 정도였다. '술을 즐겨 한 번에 몇 말씩 마셨다. 그가 그림을 그릴 때면 실컷 취하고 나서 붓을 휘둘러야 더욱 분방하고 뜻이 무르익었으며, 필세가 기운차고 신운이 감도는 것이 나왔다고 한다. 때문에 좋은 작품을 얻으려면 반드시 술독을 지고 가야 했다'라는 기록도 있다.

이런 기록의 신빙성은 김명국의 작품에서도 보인다. 같은 그림 속에서 필치가 확연히 다르게 나타난 경우가 종종 있는데, 얌전하고 꼼꼼하게 그린 부분은 술에 취하기 전에 그린 것이고, 그의 특징인 힘찬 필치로 거침없이 그린 부분은 만취한 상태에서 그렸다는 해석이 그것이다.

서양에서는 어떨까. 그리스 신화에 등장하는 술의 신 디오니소스
(로마 신화에서는 '바쿠스'로 나온다)는 오래전부터 서양 예술의 인기 소재
였다. 특히 회화에서 여러 작가들이 디오니소스를 그렸는데, 카라바
조, 루벤스, 푸생의 작품 등이 유명하다.

서양 회화에 등장하는 술은 대부분 포도주다. 그래서 술의 의미를
다양하게 해석해왔다. 연희와 파티 장면을 소재로 삼은 그림 속 술은
유쾌한 방종이나 쾌락을 은유하는 내용물로 그려졌다. 반대의 입장을
대변하는 경우에도 술이 등장했다. 술에 취한 추한 모습을 통해 도덕
적 경종을 울리려는 의도로도 쓰였다. 포도주는 종교적 의미까지 담
아내기도 한다. 예수 최후의 만찬에도 등장해 성스러운 이미지를 보
여주는가 하면, 근대 회화에서는 유흥 문화를 상징하는 의미를 담기
도 했다.

개방적 사고로 근대 도시를 만든 네덜란드

스페인의 통치를 받던 네덜란드는 17세기에 들어서면서 실질적인 독
립을 이룬다. 유럽에서 처음으로 근대 도시의 풍모를 갖추면서 가장
부강한 나라의 기반을 닦았으며, 역사에서는 이 시기를 '황금시대'라고
부른다. 대항해시대의 확실한 열매가 이곳에서 열린 셈이다. 뛰어난 항
해술과 튼실한 배를 만들 수 있는 기술을 바탕으로 일군 결실이었다.

장사 수완이 좋았던 네덜란드인들은 세계 곳곳을 누비며 돈을 벌어들였다. 그 과정에서 갖게 된 유연한 생각은 새로운 것을 개척하고 받아들이는 데 거침이 없었다. 도시민의 자질을 가장 먼저 터득하게 된 것이다.

국제 무역으로 유럽 경제의 중심지가 된 네덜란드는 17세기에 들어서면서 세계에서 가장 부유한 국가가 됐다. 유럽 여러 나라 사람들이 돈을 벌기 위해 네덜란드로 모여들었다. 중심지였던 암스테르담은 유럽 최대 무역 도시로 발전했다. 무역으로 축적된 자본은 출판업, 금융업 같은 근대 도시 산업을 키워냈고, 국제증권시장까지 만들어냈다.

이처럼 번성을 누릴 수 있었던 또 다른 이유는 네덜란드가 왕이나 군주가 다스리는 나라가 아니었고, 나라를 쥐고 흔들 만큼 막강한 종교 권력도 없었기 때문이다. 나라를 움직이는 세력은 돈을 가진 도시 중산층이었다. 근대 철학의 아버지로 불리는 프랑스의 데카르트도 네덜란드를 좋아해 아예 이주해서 살았는데, '나를 빼고는 모두가 굉장한 사업가인 대단한 나라'라며 감탄했을 정도다.

자본주의의 꽃인 현대 개념의 미술 수집 붐이 시작된 곳도 네덜란드였다. 도시민의 행세를 제대로 하려면 집안에 그림 한 점쯤은 걸어야 한다는 생각이 유행처럼 번져나갔다. 도시 인구의 60%가 컬렉터였다. 자연스럽게 본격적인 미술시장도 형성되었으며, 이 흐름을 주도

한 세력도 전통적 컬렉터였던 귀족, 왕족, 종교 권력층이 아니라 도시
중산층이었다.

　이런 변화는 유럽 미술의 지형까지 흔들어놓았다. 그림의 실수요
자인 도시 중산층은 보기에 좋은 그림, 집 내부 분위기에 어울리는 인
테리어 기능의 그림을 원했다. 따라서 장식성이 뛰어난 회화가 인기
를 끌었고, 그들의 일상생활이 주요 소재로 떠올랐다. 도시민의 솔직
한 정서가 회화의 흐름을 바꿔버린 것이다.

인상주의의 미학을 예견한 할스의 그림

이런 정서를 역동적 분위기로 회화에 구현한 작가가 프란츠 할스
(1582~1666)다. 페르메이르, 렘브란트에 이어 네덜란드 회화에서 거장
의 계보를 잇는 그는 뛰어난 초상화가로 평가받지만, 진가가 제대로
드러난 것은 도시민의 일상적 정서를 담은 그림들이었다. 그는 인물
의 특징과 순간적 움직임을 포착하는 데 천재적 재능을 가지고 있었
다. 특히 감정 표현에 능했는데, 한 세대 전에 활동한 이탈리아의 천재
화가 카라바조의 영향으로 보인다.

　인물의 순간적 표정과 동작을 표현하기 위해 할스는 알라프리마
(Alla prima, 이탈리아어로 '단번에'라는 뜻) 기법을 애용했다. 화폭에 스케치
를 하지 않고 바로 그리는 방법이다. 물감이 마르기 전에 덧칠해 색감

을 조절하고 형태도 한 번에 그리기 때문에 천부적 재능 없이는 소화하기 어려운 기법이다.

이 기법으로 할스는 자신의 회화 특징을 만들 수 있었다. 즉흥적 표현, 화려하고 생생한 색채의 느낌, 강한 움직임이 그대로 드러나는 동작, 살아 있는 표정 등이다.

할스의 그림 주제와 표현 기법은 19세기 인상주의 미학의 특징 중 하나인 대중문화 표현의 바탕이 되며, 특히 마네의 회화에 결정적 영향을 주기도 했다. 그의 대표작 중 하나인 〈유쾌한 술꾼〉은 이 기법으로 그렸는데, 당대 네덜란드 사회의 풍요로운 현실과 자유로운 사고를 잘 담아내고 있는 작품이다.

술이 거나한 얼굴로 우리를 바라보는 이 남자는 기분이 무척 좋아 보인다. 술에 취한 모습을 밝게 소화한 작가의 낙천적 성격이 그대로 드러난다. 17세기에 그려진 이 그림은 서양 미술사의 흐름에서도 파격이었다. 200년 후 인상주의 화가들의 본격적인 그림 소재가 된 소시민의 일상적 모습을 다루었기 때문이다.

한 손에 술잔을 들고 음주 중에 앞사람과 유쾌한 이야기를 나누는 순간을 담았다. 오른손을 활짝 펴고 거침없이 말하는 표정에서 술에 대한 예찬이 엿보인다. 모자와 복장으로 볼 때 그림 속 인물은 민병대로 보이며, 네덜란드 도시 중산층의 개방적 성격도 읽을 수 있다. 할스

회화의 특징인 밝은 색채와 거침없는 붓질로 생동감 넘치는 분위기를 유감없이 발휘한 작품이다.

우리나라에서 술은 조선시대에 들어와 사회 전반으로 확대되어 식음 문화를 형성했다. 성리학의 나라에서 술이 제례에 쓰였기 때문이었다. 불교 국가였던 고려시대에는 제례에 차를 올렸다. 조선은 통치 이념의 핵심인 제례가 전 시대의 관례를 따르는 것을 용납하지 못했다.

　　고려의 부패를 구실로 정권을 잡은 조선은 전 정권의 모든 것을 적폐 청산의 대상으로 삼았다. 개방적 사고를 가졌던 고려는 국제 무역이 번성했고 경제의 중심을 상업에 두었다. 당대에도 세계 최고 수준의 조선술을 가졌던 우리 민족은 바다를 대상으로 삶의 터전을 넓혔다. 고려인은 성능이 우수한 배를 만들었고 해상무역을 통해 부유한 국가를 만들 수 있었다. 반면 조선은 농업을 경제의 근간으로 삼았다. 산악 국가였던 우리의 자연 환경과는 어긋나는 조합이라는 이유로 전 시대의 경제를 지탱했던 상업과 제조업을 천시했고, 개방적 사고를 배척했다.

　　술은 농사를 통해 얻은 곡식으로 빚었다. 술 소비가 늘어나면서 식량이 걱정이었다. 그래서 농사가 잘 되게 해달라고 하늘에 제례를 올

118 ──

리는 것이 조선 왕들의 가장 중요한 업무였다. 흉년이라도 들면 늘 식량 부족에 허덕여야 했다. 그래서 수시로 금주령을 시행했다.

『영조실록』에는 '술을 빚는 자는 섬으로 유배 보내고, 술을 사서 마신 자는 영원히 노비로 소속시킬 것'이라는 기록이 남아 있어, 당시 금주령이 얼마나 지엄했는지 짐작할 수 있다. 강력한 어명은 10년간 계속됐고, 금주령 시행 후 1년간 술을 빚다 귀양 간 이가 700여 명에 달한다고 실록에 기록돼 있다.

영조가 이토록 강한 금주령을 오랫동안 시행한 표면적 이유는 영조의 근검절약으로 단련된 성격 때문이었다. 그는 채식과 소식을 즐겼는데 덕분에 83세까지 천수를 누렸다. 그러나 이런 이유보다는 정치적 배경이 훨씬 더 설득력 있어 보인다. 그는 자신의 아들인 사도세자를 죽여야 할 만큼 콤플렉스로 가득 찬 인물이었다. 궁녀의 소생이라는 출생의 핸디캡을 갖고 있었고, 자신의 의지와는 상관없이 왕이 되었기 때문이었다.

그만큼 정치적 입지도 취약했다. 이를 극복할 수 있는 확실한 명분이 금주령이었던 셈이다. 조선 경제를 지탱하는 농사와 직접적 관련이 있었으며, 성리학의 요체인 도덕적 이념을 실천할 수 있는 확실한 방법이었다. 그러나 당대에도 '내로남불'은 통했다. 영조는 물론이고 고관대작들도 은밀히 술을 즐겼다고 하니.

이런 현실을 보여주는 그림이 김후신의 〈대쾌도〉(大快圖)다. '커다란 즐거움'이라는 제목에서도 알 수 있듯이 '술은 사람을 가리지 않고 기분 좋게 한다'는 작가의 의중이 담긴 작품이다. 심각한 사회상을 해학적으로 풀어냈다는 점에서 매우 흥미롭다.

이재 김후신(?~?)은 영조 때 활동한 화가로 인물화와 풍속화에서 특히 출중했다는 평가를 받는다. 생몰연대에 대한 기록은 없고, 직업 화가로 알려졌으며 관직도 지냈지만, 이 한 점이 그가 그린 유일한 풍속화로 확인되어 아쉬움이 크다.

가을 햇살 좋은 오후, 만취해 몸도 제대로 가누지 못하는 인물을 세 사람이 부축해 어디론가 황급히 달려가고 있다. 취한 이의 집으로 가는 길일 테다. 술이 거나하게 취해 술판에서 주정 부리는 사람을 주변 친구들이 수습했던 모양이다. 술독에라도 빠졌다가 금방 나온 듯한 얼굴을 한 인물은 지금 한참 술기운이 오른 듯 기분 좋은 상태로 떠밀려 가고 있다. 술 취한 표정이 일품이다. 작은 그림임에도 술 냄새 폴폴 풍기게 그려낸 작가의 표현력이 놀랍다. 행색을 보아 하니 당시 사회 지도층인 양반 사대부들 같다.

이 작품에서 먼저 눈에 들어오는 것은 이질적인 요소다. 서양화의 표현 방식과 우리 전통 회화 기법을 모두 따랐다. 그림 위쪽 나무숲은

서양화의 표현 방식인 원근법과 입체적 묘사에 해당한다. 즉 옅은 색채와 먹의 농담으로 나무의 질감과 입체감을 사실적으로 살려냈다. 또한 원근법에 충실한 나무의 배치로 3차원 공간을 솜씨 있게 꾸며 놓았다. 전통 회화에서는 보기 드문 광경이다.

반면 주제인 인물들의 표현은 선을 주로 사용하는 전통 기법에 따라 평면화해서 그렸다. 분명하고 힘찬 선으로 처리한 나무숲에 비해 인물들은 유연하고 옅은 선으로 그려냈다. 만취한 인물의 몽롱한 정신 상태를 강조하기 위한 의도로 보인다. 이처럼 어긋나는 요소를 한 화면에 대조적으로 배치하면 표현력을 한층 높일 수 있다는 이치를 알고 있었던 김후신은 분명 시대를 앞서갔던 화가였다.

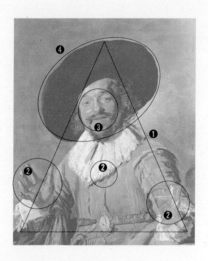

1 전형적인 인물 구성인 삼각형 구도를 취했다.

2 옷깃과 술잔 그리고 손바닥의 표현에서 알라프리마 기법의 효과를 잘 보여준다. 숙달된 터치로 대상의 특징을 잘 표현했다.

3 알라프리마 기법은 기분 좋게 취한 얼굴 표정에서도 잘 드러난다.

4 비딱하게 쓴 커다란 모자를 검정색으로 그려 개방적인 인물의 성격을 보여준다.

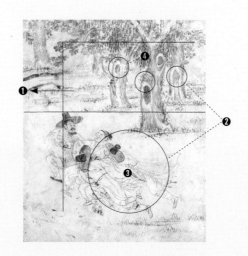

1 사람들이 달려가는 방향을 강조하려는 구성으로, 거꾸로 된 기역자 구도를 만들었다.

2 배경의 나무숲과 인물로 나뉜 이등분 구성이다.

3 사람들은 전형적인 선 위주의 전통 회화 기법으로 그렸으며, 달리는 속도감을 보여 주기 위해 율동미를 더하고 있다.

4 나무에서는 서양화 기법이 보인다. 입체감이 보이도록 그렸다.

사소한 것에서 본 큰 세상

빌렘 클래즈 헤다 <정물> vs 신사임당 <초충도>

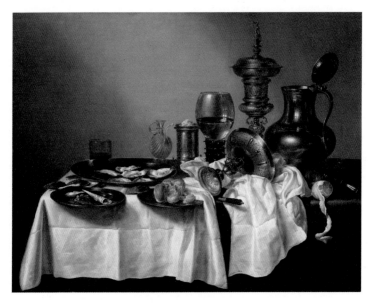

패널에 유채, 88×113cm,
1635년, 파리 루브르박물관

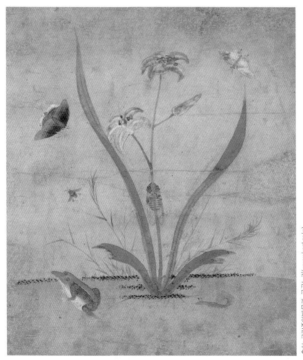

종이에 채색, 34×28.5cm,
16세기, 국립중앙박물관

'하얀 이슬이여, 감자 밭에 앉은 은하수.' 감자 꽃잎에 맺힌 이슬방울의 반짝이는 달빛에서 우주를 본 일본인의 극적인 미감을 표현한 하이쿠다. 우리 주변의 사소해 보이는 사물에 눈높이를 맞추면 큰 세상을 볼 수 있다. 그래서 많은 이들에게 공감을 주는 말이 '소소하지만 확실한 행복'이다. 줄여서 '소확행'이라는 표현으로 더 잘 알려진 이 말은 일본의 소설가 무라카미 하루키가 레이먼드 카버의 단편소설 〈A small, good thing〉에서 따온 신조어다. 세상이 복잡해지면서 단순한 것에서 의미를 찾으려는 정신적 다이어트 현상으로도 보인다.

예술에서도 이런 흐름이 두드러진다. 추상 회화의 부활도 그중 하나다. 특별한 의미나 거창한 사상보다는 인테리어 같은 장식성에서 정신적 위로를 받고 싶어 하는 심리다.

〈짐노페디〉라는 곡이 있다. 음악에 관심 있는 이들에게는 익히 알려진 선율일 〈짐노페디〉는, 20세기 초 유럽 아방가르드 음악의 선구자로 평가받는 에릭 사티가 만들었다. 이 곡은 그의 곡 중에서 대중적 지지도가 가장 높은 곡으로, 제목은 그리스어로 '벌거벗은 아이들'을 뜻한다. 고대 그리스에서 행했던 아폴론을 위한 축제의 이름이기도 한데, 순수하고도 단순한 곡 분위기와 잘 어울린다.

사티는 수많은 기행과 혁신적 아이디어로 20세기 초 음악가뿐 아

니라 젊은 화가와 문학가들에게도 멘토 역할을 할 만큼 전위적인 예술가였으나, 정작 그는 자신의 음악을 '가구 음악'이라고 부르며 삶의 영역에서 인테리어처럼 배경이 되기를 바랐다. 이런 생각 때문인지 사티의 음악은 지금까지도 많은 사람들이 듣는 음악이 되었다.

재즈의 음악성을 현대화시켜 가장 미국적인 대중 정서를 고급 음악의 반열에 올린 조지 거슈윈, 아메리카 인디언 전통 음악을 클래식 어법과 접목시킨 애런 코플런드, 원시성과 현대성의 불협화를 통해 새로운 음악 어법을 개척한 이고르 스트라빈스키, 브라질 민족 정서를 서구 음악의 틀에 담아 새로운 감성을 만들어낸 에이토르 빌라로부스, 일본의 탐미성을 서구 음악과 결합해 독자적으로 동양의 정서를 보여준 다케미쓰 도루 등도 당대에 혁신적 예술의 영역을 개척한 예술가들이었다.

이들은 모두 세상을 떠났지만 그들이 만들어낸 음악은 여전히 많은 이들을 통해 연주되며 우리 곁에 남아 있다. 어렵고 심도 있는 철학적 사고를 앞세우지 않고, 주변의 사소한 생각으로 예술의 큰 세상과 만나고자 했던 지혜로움으로 성취한 결과물이기 때문이다.

500여 년 전 우리나라, 400여 년 전 유럽을 살다 간 예술가들도 소확행 같은 세계에 관심을 두고 큰 세상을 일궈냈다. 조선시대 여성 화가 신사임당과 네덜란드 정물 화가 빌렘 클래즈 헤다가 자신들의 예술에

담아내려고 했던 세계 역시도 그렇다. 이들은 주변의 사소하고 하찮은 대상에 눈높이를 맞추고 삶의 지혜가 담긴 큰 세상을 보여준다.

정물화의 탄생

네덜란드는 유럽의 문화 예술에서 두각을 나타내는 나라는 아니지만, 미술 분야만큼은 다르다. 바로크 회화의 보석으로 불리는 얀 페르메이르, 렘브란트, 그리고 현대 미술 시장에서 높은 부가가치를 가진 빈센트 반 고흐가 모두 네덜란드 출신이다. 근대적 개념의 미술 시장인 화랑이나 경매장 등이 가장 먼저 나타난 곳이기도 하다.

미술의 텃밭을 일군 힘은 돈에서 나올 수 있었다. 국제적인 무역활동으로 자본을 축적한 네덜란드는 일찍이 근대 도시가 등장했고, 다양한 나라와의 교역은 개방적이면서 돈이 많은 도시 계층을 만들었다. 자연스레 이들의 취향에 맞는 미술이 발달하게 되었다.

이것이 17세기 네덜란드에서 정물화가 독립적인 회화 장르로 발달하게 된 배경이다. 정물화를 뜻하는 'still life'라는 말의 유래 역시 네덜란드에서 찾을 수 있다. 이전까지 유럽 회화는 신화나 그리스 고전 혹은 성서에 기반했지만 정물화는 한눈에 무엇을 그렸는지 알 수 있었다. 해박한 지식이 필요하지 않았고, 장식용으로도 인기였다.

한편, 네덜란드 정물화가 미술사의 한 자리를 당당하게 차지하게

된 것은 인생에 대한 깊은 성찰을 보여주고 있기 때문이다. 성서나 그리스 고전의 신비로운 이야기가 아님에도, 주변에서 볼 수 있고 만질 수 있는 정물을 통해 인생의 유한함과 덧없음을 설득력 있게 표현하고 있다. 아무리 귀한 물건이지만 그림에 불과하다는 점에서 소유의 부질없음을, 물건 근처에 해골이나 시계를 같이 그려 인생의 무상함을 깨닫게 해준다. 사소하게 보이는 것에서 큰 세상을 만나는 지혜를 담은 그림이다.

빌렘 클래즈 헤다(1594~1680)의 정물화가 새로운 도시 중산층의 입맛에 딱 맞는 그림이었다. 희귀하고 비싼 물건을 그림으로 그렸고, 그림이라는 사실을 잊게 할 정도로 생동감 넘치게 묘사했으며, 인생에 대한 성찰까지 담고 있었다. 음식 찌꺼기가 있는 식탁을 그렸지만 정밀한 세공의 고급 은식기, 최고급의 유리잔 등 진귀한 물건을 그려 분위기가 고급스럽다. 은은한 명암과 품위 있는 단색조로 화면을 꾸민 작가의 탁월한 솜씨가 그림의 격조를 높였다. 당시에도 보기 어려운 희귀한 물건들은 그림으로나마 비싼 물건을 소유하고 싶어 했던 신흥 컬렉터들의 구미에 맞춘 것이다. 진품을 능가할 정도로 생동감을 불어넣은 작가의 솜씨가 돋보인다.

또한, 고급 식기에 남아 있는 음식물이나 금방 깨질 듯한 유리잔, 식탁에 아슬아슬하게 걸쳐 있는 나이프와 식기의 불안정한 구성을 통

해 인생의 덧없음에 대한 메시지도 충실히 담고 있다.

이것을 라틴어로 '덧없음'을 뜻하는 바니타스 정물화라고도 부른다. 〈구약성서〉 중 '전도서'에 나오는 '헛되고 헛되도다. 세상만사 헛되다'라는 말에서 유래했다. 바니타스 정물화의 은유 방식은 이후 서양 회화의 중요한 표현법으로 굳어졌다. 현대 회화에서도 즐겨 쓰이는 기법이 되었다.

남성의 나라에서 살아남은 여성 예술가

인간의 정신적 자유를 생명으로 삼는 예술계는 아이러니하게도 여성 차별이 심한 곳이다. 여성은 생명을 잉태하고 생산해내는 능력이 더 크기 때문에 예술 창조에 있어 남성보다 열등할 수밖에 없다는 그럴듯한 논리를 내세워 여성의 예술 창작 능력을 과소평가해왔다.

이런 고정관념은 신윤복의 성 정체성 논란에서도 고스란히 드러났다. '신윤복을 여성이라고 상상하는 것조차 얘기하기 낯부끄럽다'는 어느 미술사가의 강한 비판은 뛰어난 능력을 지닌 화가는 반드시 남성이어야 한다는 편견을 보여준다.

신윤복이 정말 여자였다면 어땠을까? 서슬 퍼런 유교 사회 질서에 엄청난 예외 규정이 역사에 남게 될 것이다. 여성의 예술적 재능에 대한 비뚤어진 시각도 여지없이 무너져 내릴 것이다. 우리는 조선의 역

사 속에서 이런 가능성을 보면서도 방치하고 있는 셈이다. 대표적인 사례가 신사임당(1504~1551)이다. 역사는 그녀를 우리 미술사 최초의 여성 화가로 심도 있게 연구하고 평가하지 않는다. 그래서 '그녀'가 남성의 나라 조선에서 현모양처로 살아내면서 일궈 놓은 예술이 더욱 소중해 보인다.

신사임당은 여성 화가보다는 율곡 이이를 키워낸 어머니로 더 많이 알려져 있다. 그리고 5만원 권 지폐 속 인물로 등장할 정도로, 많은 한국인이 사랑하는 인물이 되었다. 하지만 신사임당을 지폐 속 인물로 선정한 데 대해 논란이 많았다. 위대한 여성 예술가가 아니라 현모양처의 표상에다 무게를 두었기 때문이다. 신사임당은 선정 대상으로 함께 거론됐던 유관순이나 허난설헌처럼 화끈한 반항아는 아니었지만, 유교적 여성 억압에 동조해 출세를 도모한 여성도 결코 아니었다.

신사임당의 진짜 모습

신사임당은 당시의 사회와 가족제도의 규범을 지키면서도 개인적 진실과 존엄성을 지키려 노력한 인물이었다. 율곡 이이의 개혁사상 역시 어머니 사임당의 사회적, 시대관의 영향에 기반하여 이룬 것으로 볼 수 있다. 또한 일곱 살때부터 화재와 글씨로 칭송이 자자했던 사임당의 남아 있는 그림이나 글씨, 시가 불과 10여 점이라는 것 역시 사

131

임당이 가부장제의 수혜자가 아니라 피해자임을 보여주고 있다.

거의 평생을 백수였던 남편을 받들고 시어머니를 모시며 일곱 자녀를 손수 가르치느라 자신의 자아실현은 계속 유보할 수밖에 없었던 여인의 고단한 삶이 보이는 듯하다. 신사임당은 무엇보다도 정감이 넘치는 따뜻한 인품의 소유자이고, 벌레나 풀의 오묘한 생리에서 생의 환희를 느끼는 타고난 예술가였다.

안마당에서 길어 올린 세계

빌렘 클래즈 헤다보다 90년을 앞서 살았던 조선의 여성 예술가 신사임당의 작품 중 확인된 대표작은 국립중앙박물관이 소장한 〈초충도〉(草蟲圖) 8폭이다. 이 그림은 작은 것이 품고 있는 위대한 세상을 보여준다.

그런데 미술 전문가들은 '아마추어 수준'이라고 평가절하하고 있다. 과연 그럴까. 이 작품은 꼼꼼한 관찰력이 제대로 발현된 사실 채색화다. 우리 전통 회화에서 다루는 꽃, 곤충, 작은 동물의 상징성을 바탕으로 정적이지만 뛰어난 구성을 보여준다. 8점 모두가 거의 같은 구도로 그려졌지만 조금씩 다르게 변화를 주어 자꾸만 들여다보게 만든다.

화면 가운데서 'V'자 구성으로 중심을 잡고 있는 가지, 수박, 원추리, 산차조기, 맨드라미, 어숭이, 양귀비, 오이들이 그림의 주인공이다.

이를 뼈대 삼아 나비, 벌, 잠자리, 매미, 사마귀, 여치, 메뚜기, 귀뚜라미, 쇠똥구리, 하늘소, 개구리, 도마뱀, 들쥐들이 등장한다. 이들은 'C' 자 혹은 'S'자 구성으로 화면을 다채롭게 꾸미고 있다. 하찮고 소소한 식물과 곤충, 동물이지만 이들이 어우러져 이루는 세계는 결코 가벼운 게 아니다. 당시 사회에서 통용되던 많은 상징을 적절한 구성으로 보여주고 있기 때문이다.

특히 개구리가 등장하는 그림은 무려 3점으로, 여성 화가이면서 어머니인 신사임당의 자식을 향한 관심사를 보여준다는 점에서 흥미롭다. 개구리는 알에서 올챙이 그리고 성체로 바뀌면서 모습이 전혀 달라진다. 선조들은 이런 자연의 질서에서 상서로운 기운을 추출해 복을 빌었다. 존귀한 인물의 탄생을 기원했고, 그림으로 그려 귀히 보

신사임당 <초충도> 8폭 중 제3, 6, 8폭
종이에 채색, 16세기, 국립중앙박물관

출처: 국립중앙박물관, 공공누리(www.kogl.or.kr)

관하려 했다. 또한 움츠렸다가 힘을 모아 멀리 뛰는 행동 양식에서 학
문 성취의 기원을 염원하기도 했다. 신사임당이 〈초충도〉에서 그려낸
개구리는 한 마리가 움츠린 모습이고, 두 마리는 하늘을 보며 뛰어오
르려는 자세다. 사회적 통념을 개구리의 은유로 재미있게 풀어내고
있는 것이다.

표현 못지않게 눈길을 사로잡는 것은 과학자 버금가는 뛰어난 관
찰력이다. 사실적으로 묘사했는데도 식물이나 곤충의 특징이 두드러
진다. 보이는 모습 그대로 그리는 방법을 고수하면서도 이들의 특징
을 조금씩 과장했기 때문이다. 색채를 더하거나 덜하는 방법을 통해
'그렇게 보이게끔' 조절했다. 섬세하고도 치밀함으로 다듬어진 여성적
감수성이 장점으로 보이는 표현이다. 색채 운용도 놀랍다. 전체적으
로 부드러운 색감을 보여준다. 그래서 고급스러운 느낌이며, 오늘날
의 감성과도 통하는 면이 있다. 밝고 어두운 면의 은은한 조화를 이용
해 사물의 입체감을 살려낸 감각에서는 천부적 재능을 엿볼 수 있다.

서양 미술과 교류가 없었던 시절인데도 그의 회화에서는 서양의
관찰력에 의한 사실적 입체감이 나타나 있다. 우리 회화사에서는 서
양 기법을 18세기 강세황이 처음 시도했다고 공식 기록하고 있다. 그
러나 신사임당의 회화에서 이보다 200여 년 앞서 서양의 기법과 과학
적 사고에 의한 표현을 엿볼 수 있으니, 반드시 연구가 필요한 부분이

다. 이 모두를 독학으로 익힌 솜씨라고 하니 더욱 놀랍다.

신사임당은 현명함을 지닌 여성이었다. 자신이 살았던 시대의 성격을 알았고, 할 수 있는 능력의 범위를 넘지 않았다. 분수를 지키며 자신이 생각했던 회화를 완성했다. 그래서 소소한 것에서 큰 세상을 찾아낼 수 있었다. 자신이 가꾸고 매일 보았던 안마당 정원에서 말이다.

다만 분명한 것은 신사임당이 현모양처이기 이전에 위대한 덕성을 지닌 예술가였다는 사실이다. 남성의 나라 조선은 그녀의 참모습을 알지 못했고, 알려고도 하지 않았다. 아직까지도 현재진행형에 머물러 있다는 사실이 안타깝다.

중간 톤의 은은한 색조를 최소화하고 정물의 질감과 형태에 치중해 사실적 느낌을 극대화시켜 고급스러운 분위기를 연출하고 있다.

1 정물화의 기본 구성인 안정감을 주는 삼각형 구도다.
2 안정적인 구도를 택했지만 식사 후 남겨진 음식과 접시를 테이블 가장자리에 걸치는 비상식적 구성으로 불안감을 주고 있다. 아무리 고급품이라도 스러진다는 덧없음을 보여주기 위함이다.

1 원추리 때문에 역삼각형 구성으로 보이나, 기본 골격은 'S'자 구도다.

2 특히 원추리 줄기를 타고 오르는 매미와 도약할 준비를 하는 개구리의 자세는 학문의 성취나 출세와 같은 현실적 염원을 담고 있어 신사임당의 어머니로서의 마음을 표현했다.

3 나비는 구성의 흐름에 따라 화면 중앙을 향하고 있고, 벌과 매미, 개구리는 위쪽으로 방향을 잡아 그렸다.

4 'V'자 형태를 충실하게 따른 원추리는 좌우 대칭을 따르면서도 약간의 변화를 주어 균형감과 파격의 미를 보여준다.

소리가 들리는 그림

에드바르 뭉크 <절규> vs 김득신 <파적도>

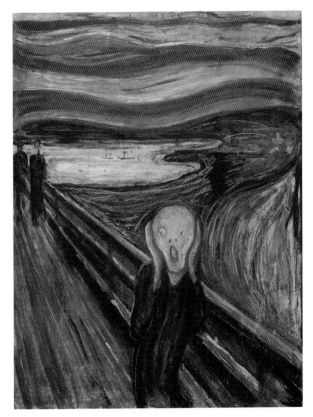

패널에 템페라, 91×73.5cm,
1893년, 오슬로 뭉크미술관

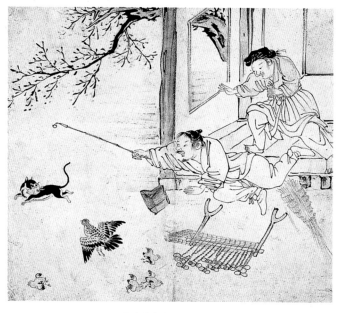

종이에 담채, 22.4×27cm,
18세기, 간송미술관

케니 지가 연주하는 색소폰 소리를 들으면 노을빛에 물든 도심이 눈앞에 그려진다. 빌리 조엘의 〈스트레인저〉 서두에 흐르는 휘파람 소리는 인적 끊긴 자정 인공조명이 눈에 띄는 도심의 거리가, 리 오스카가 들려주는 하모니카 음색에서는 남프랑스의 따뜻한 시골길이 아른거린다.

그런가 하면 베토벤의 〈전원교향곡〉을 들으면 남부 독일의 시골 풍경이, 시벨리우스의 교향곡에서는 낮은 구름 아래 펼쳐진 북유럽의 산들이, 스메타나의 교향시에서는 동유럽의 풍광을 품은 유려한 강물의 흐름이 보인다. 우리 음악인 이생강의 대금 산조에서는 달빛 부서지는 강물이, 원장현의 대금 소리에선 소쇄원 대숲을 훑고 지나가는 바람의 뒷모습이 연상되고, 황병기의 가야금 소리에선 봄날에 눈 맞은 연분홍색 매화가 보인다.

소리를 들을 뿐인데 우리는 이런 이미지를 눈앞에 그리게 된다. 떠오르는 이미지가 모두 구체적이고, 솜씨가 좋은 사람이라면 그려낼 수도 있다. 소리는 어떻게 이런 세상을 우리에게 보여줄 수 있을까.

음 자체는 구체적 이미지를 묘사하지 못한다. 태생 자체가 추상인 소리로 음악가들은 어떻게 구체적 이미지를 만들어낼까. 음을 배열하고 조합해내는 기술로 가능해진다. 이것을 작곡이라고 하는데 구성의

진수를 보여주는 예술이다.

음악의 이러한 힘에 관심을 갖고 그림으로 번역해내려는 시도가 있었다. 인상주의가 쇠퇴하던 19세기 말, 회화에 음악적 구성 방식을 이용해 처음으로 소리를 그리려 했던 이는 제임스 애벗 맥닐 휘슬러(1834~1903)다. 미국에서 태어났지만 런던과 파리에서 활동한 그는 당시 국제적 양식으로 유행하던 인상주의의 세례를 받고 유럽에서 인정받았다. 회화의 선, 형태, 색채가 음악에서 음과 같다고 생각해 작곡가가 음을 구성하듯이 화면 속에서 이런 요소를 어떻게 배치하고 조합할 것인지를 그림의 목표로 삼았다.

이것을 더욱 구체적으로 시도한 화가는 서양 미술사에서 처음으로 추상화를 그렸다고 알려진 바실리 칸딘스키(1866~1944)다. 그는 색채와 형태를 조합하여 교향곡 같은 예술적 감흥을 자아내는 그림을 만들고자 했다. 그래서 칸딘스키는 음악 이론을 회화에 도입하는 방법을 실험했다. 즉 색조를 음색으로, 색상은 음의 높낮이 그리고 채도를 음량으로 비유해 작품을 만들었다. 이런 방식으로 그린 작품이 〈구성 시리즈〉라는 제목을 붙인 추상 회화다.

그러나 이런 그림을 보고 실제로 소리를 느끼기는 어렵다. 이론상으로는 타당하지만 감성으로 받아들이기에는 다소 무리가 있는 게 사실이다. 그러면 소리가 들리는 그림은 어떤 것이 있을까.

비명이 들리는 그림

에드바르 뭉크(1863~1944)의 대표작 〈절규〉를 보면 날카로운 비명이 들리는 듯하다. 강한 인상을 심어주는 이 작품의 이미지는 근대 미술을 통틀어 가장 친근한 작품이다. 공포영화에서는 죽음의 이미지로 쓰였고, 수많은 미술 상품의 캐릭터로 패러디될 정도다. 결코 아름답다고 말할 수 없는 이 그림이 그토록 엄청난 인기를 누리는 이유는 어디에 있을까. 많은 사람들이 겪는 보편적 경험을 표현력이 강한 이미지로 훌륭하게 만들어냈기 때문이다. 즉 이 그림에는 일상생활의 긴장과 스트레스 그리고 불안이 담겨 있다. 거기에서 사람들이 느끼는 감정을 단순하고도 명쾌한 형상으로 담아냈다.

노르웨이의 표현주의 화가 뭉크는 영혼을 그리고 싶어 했다. "영혼을 해부하고 싶다"고 말했을 정도로 이 문제에 집착했다. 그는 영혼으로 다가서는 문을 죽음으로 보았고, 죽음의 문을 열 수 있도록 해주는 징후를 질병, 고통, 광기, 불안 같은 것에서 찾으려고 했다.

뭉크가 영혼에 집요한 관심을 갖게 된 것은 자연스러운 현상인지도 모른다. 병약하게 태어난 그는 어릴 때부터 죽음과 병에 대한 공포에 시달렸다. 32세가 될 때까지 어머니, 누나, 아버지, 남동생의 죽음을 차례로 지켜봐야 했다. 그래서 죽음은 뭉크의 작품 전반을 지배하는 주요 모티브가 되었다.

〈절규〉의 주제는 죽음의 문을 여는 징후 중 하나인 인간의 광기다. 가족의 연이은 죽음으로 정신분열증의 두려움에 떨었던 30세가 되던 해에 그린 작품이다. 어느 날인가 불안정한 정신 상태에서 환영을 보았고, 그 강렬한 인상을 그림으로 남긴 것이라고 한다. 뭉크는 이 그림의 내용을 구체적으로 고백하기도 했다.

"두 친구와 길을 걸어가고 있었다. 해가 지더니 갑자기 하늘이 핏빛으로 물들었다. 슬픔의 숨소리가 들려왔다. 가슴으로부터 찢어질 듯한 고통이 터져 나왔다. 몸에서 힘이 다 빠져나가고 있었다. 바닷가 하늘에 떠 있는 구름에서 핏방울이 뚝뚝 떨어지고 있었다. 친구들의 모습이 눈앞에서 점점 더 멀어지고 있었다. 불안한 기운이 온몸에 퍼지면서 나는 가슴속의 아물지 않은 상처 때문에 몸이 자꾸만 떨리기 시작했다. 바로 그때 공기를 가르는 거대하고도 섬뜩한 괴성이 들렸다."

이 그림은 작가가 밝힌 대로 눈에 보이지 않는 소리를 시각적으로 느낄 수 있도록 그려낸 작품이다. 눈에 보이는 소리를 만들기 위해 색채와 선, 구도, 형상 등을 결합해 설득력 있는 화면으로 창조했다. 붉은 구름이 넘실대는 하늘, 검푸른 산과 강을 따라 난 길도 출렁이는 듯 움직이고 있다. 정체를 알 수 없는 비명을 표현했다. 역동적인 붓

터치와 반대색의 강렬한 대비는 공포를 느끼게 할 만큼 격한 감정의 충돌을 보여준다. 그림에서 귀를 막고 해골 같은 얼굴로 하얗게 질려 있는 인물은 작가 자신으로 보인다. 뒤틀린 자세와 놀란 표정이 다시 한 번 비명의 이미지를 증폭시키고 있다.

뭉크는 자신이 혼돈 상태에서 들었던 소리를 표현하기 위해 이런 그림을 그렸다고 한다. 그림을 보고 있으면 날카로운 금속성의 소리가 들려오는 듯하다. 인물의 일렁이는 선이 강물의 출렁임, 산의 율동감 있는 선 그리고 핏빛 노을과 구름의 움직이는 선으로 연결되면서 보는 사람에게 현기증을 일으키는 시각적 효과를 준다. 화면을 불안하게 가르는 다리 난간과 바닥의 사선은 크게 다가오는 소리를 표현하기 위한 장치다.

평온을 깨는 소리

우리 전통 회화에도 뭉크의 〈절규〉처럼 소리가 보이는 놀라운 그림이 있다. 조선 후기 풍속 화가로 알려진 긍재 김득신(1754~1822)의 〈파적도〉(破寂圖)다. 한낮 조용하던 시골 농가 안마당에서 긴박한 소리가 들린다. 도둑고양이가 병아리 한 마리를 물고 달아나고, 졸지에 새끼를 도둑맞은 어미 닭은 날개를 푸드덕거리며 고양이에게 달려든다.

'고요함을 깨는 그림'이라는 제목에서 알 수 있듯, 이 그림은 단순

히 풍속만 주제로 삼지는 않았다. 돌발적인 상황을 빌려 소리를 그려 냈다. 극적이고 박진감 넘치는 화면을 연출한 화가의 솜씨는 전통 미술에서 그 예를 찾기가 어렵다. 김득신이 그림을 통해 들려주는 소리를 확인해 보자.

그림을 볼 때 가장 먼저 눈에 들어오는 것은 작가가 화면에 배치한 여러 가지 짜임새다. 이 그림의 경우 시골 농가의 해프닝을 그렸지만 극적인 역동성을 통해 소리를 표현하고 싶었던 작가의 의도가 느껴진다.

극적 상황, 즉 긴장감을 만들어내는 기본 뼈대는 사선의 움직임이다. 오른쪽 위에 뛰어나오는 두 사람에서 시작해 땅으로 떨어지는 탕건, 어미 닭 그리고 왼쪽 아래 병아리로 이어지는 흐름이다. 화면 가운데 수직 기둥을 경계로 두 가지 상황이 대조를 보인다. 왼쪽 부분은 소란의 실체인 병아리 사냥이고, 오른쪽 부분은 주인 내외가 소란을 수습하려는 상황이다.

그런데 보는 이의 눈은 왼쪽으로 향한다. 짙은 먹으로 고양이와 어미 닭을 그렸기 때문이다. 그림의 주제인 소리를 부각시키려는 의도로 보인다. 가장 큰 소리를 일으키는 주인의 자세는 아주 요란하다. 도망치는 고양이와 더불어 이 그림에서 가장 역동적인 모습이다. 맨 버선발에 앞으로 고꾸라지듯 튕겨져 나오는 자세로, 탕건은 벗겨지고

돗자리를 짜던 기구는 내동댕이쳐진 상태다. 고양이를 향해 쭉 뻗은 장죽은 주인의 다급한 마음을 더욱 역동적으로 보여준다. 그런 만큼 소리가 크게 들린다.

농가의 조용함을 깨는 소란의 주인공인 고양이를 부각시키는 장치가 또 있다. 뒤뜰에서 비죽 나온 나뭇가지가 고양이를 향해 내려와 있고 삼각형의 역동적인 포즈로 그린 어미 닭의 방향 또한 고양이를 쫓고 있다. 또 창문으로 보이는 나무줄기는 부인의 머리로 이어지고 다시 앞으로 쭉 뻗은 부인의 팔과 주인의 머리가 장죽으로 이어지며 보는 이의 시선을 끌고 간다.

그리는 방법에서도 소란을 일으키는 쪽과 수습하려는 쪽을 다르게 표현했다. 고양이와 닭은 면과 점 위주로 그린 반면 두 인물은 가늘고 섬세한 선으로 그렸는데, 자연스러운 움직임을 정확하게 표현하기 위함으로 보인다. 배경이 되는 집이나 뒤뜰의 나무는 점, 선, 면을 섞어서 그렸다. 두 가지 상반된 상황과 요소를 이어주려는 것이다.

이 흐름을 따라가다 보면 소리를 일으킨 주범인 고양이에게 시선이 멈춘다. 그런데 정작 고양이는 소란과는 아무 상관이 없다는 듯 얄미운 여유까지 보여준다. 비웃는 듯 돌아보는 얼굴 표정과 'S'자로 흔드는 꼬리를 통해 알 수 있다.

작가가 이 그림을 통해 진짜 하고 싶은 말은 무엇이었을까. 조용함

을 깨트린 주범인 고양이는 검정색과 흰색이 강한 대비를 이루는데, 포졸의 이미지를 연상시킨다. 갑작스러운 상황에 때아닌 봉변을 당한 농부는 평민이다. 그들의 평화로운 일상을 파괴하는 소리가 이 그림의 주제다. 탐관오리로 대변되는 지배층의 폐해가 그 소리는 아닐까.

Artist's view

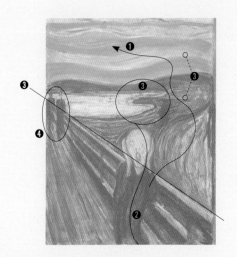

1 인물의 운동감은 난간 너머 길에서 증폭돼 붉은 하늘의 너울거리는 노란 구름으로 이어져 화면 전체를 출렁이게 만든다. 비명 소리가 퍼져나가는 느낌이다.

2 귀를 막고 공포로 하얗게 질린 얼굴을 한 인물의 'S'자로 흔들리는 몸이 난간의 가파른 직선과 나무 바닥의 사선 터치 탓에 더욱 강한 이미지로 다가온다.

3 사선 구도, 역동적인 곡선, 주황색과 군청색의 강렬한 대비로 불안한 느낌을 만들었다.

4 뒤에서 걸어오는 검은 옷을 입은 두 인물은 정체가 불분명해 보인다. 이들의 등장으로 불안감이 가중되고 있다.

Artist's view

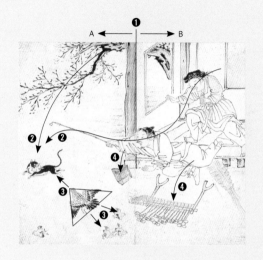

1 화면 중심에 기본 뼈대로 기둥을 세우고 왼쪽은 소란을 일으키는 상황을(A), 오른쪽
 은 이를 수습하려는 모습을(B) 대비시켰다.
2 소란의 주범인 고양이는 작게 그렸지만 눈에 가장 잘 들어온다. 시선을 집중하게 만
 드는 여러 구성 요소를 집어넣었기 때문이다. 배경의 나무줄기는 고양이를 향하고
 있고, 주인 내외의 다급한 동작이 고양이를 향해 달려들고 있다.
3 가장 큰 소리는 어미 닭의 비명과 혼비백산하며 도망치는 병아리의 울음일 것이다.
 고양이를 공격하기 위한 의지를 삼각형으로 그렸다.
4 내동댕이쳐진 돗자리 짜던 기구와 벗겨져 나뒹구는 탕건도 소리를 부추기는 요소다.

짝
#3

—

예술

그림의 주인공이 된 농부

장 프랑수아 밀레 <씨 뿌리는 사람> vs 김홍도 <타작도>

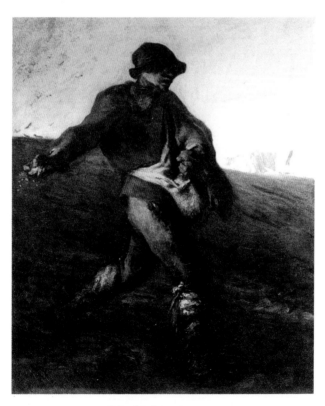

캔버스에 유채, 101.6×82.6cm,
1850년, 보스턴미술관

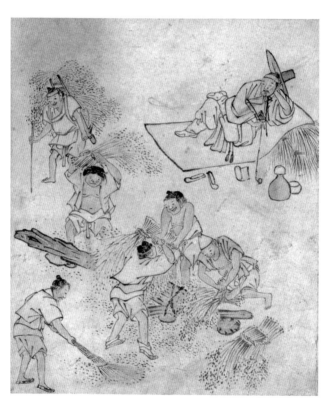

종이에 담채, 28×23.9cm,
18세기, 국립중앙박물관

인류가 나라의 모습을 갖추고 역사를 만들기까지 대략 1만 년의 시간
이 걸렸다. 농업 기술을 발명하고나서부터다. 인류가 이 공업 기술을
역사의 동력으로 만드는 데 9,700여 년이라는 시간이 필요했으니, 인
류의 대부분을 농부가 먹여 살린 셈이다. 이처럼 인류의 긴 세월을 이
끌어 온 주역은 농부였다. 그런데 역사에서 농부는 주인공이 아니었
다. 서양에서는 노예 신분에 머물렀고, 동양에서는 농민 계층을 '하늘
아래 가장 큰 근본'이라고 했지만 피지배 계급으로서 처지는 비슷했
다. 회화에서 농부는 어떻게 대접받았을까. 유럽 최대의 농업 국가이
자 예술 국가인 프랑스의 농부와, 농업을 국가 경제의 바탕으로 삼았
던 조선시대의 농부를 통해 알아보자.

　　프랑스는 알프스 서쪽에 있다. 다양한 기후 조건을 고루 갖춘 프랑
스 평원은 비, 안개, 햇빛, 바람 등이 섞여 있어 날씨가 변화무쌍하며,
유럽 기후의 축소판이라고 불린다. 북쪽은 대양이고 남쪽에는 지중해
가, 동쪽에는 알프스 산맥 일부를 품은 유럽 대륙이 있고, 서쪽에는 이
베리아 반도가 있다. 대륙의 찬바람이 주는 건조함과 반도를 타고 피
레네 산맥을 넘어 오는 눅눅함이 동서로 교차한다. 그 사이로 북대서
양의 차가운 기운과 지중해의 따스한 기운이 만나 다채로운 날씨를
연출한다. 그리고 이런 자연 환경이 땅을 기름지게 만들었다. 프랑스

가 유럽 최대의 농업 국가가 된 것은 당연한 이치다. 이런 나라에서 농부는 어떤 모습으로 그려졌을까?

프랑스의 사실주의 화가 장 프랑수아 밀레(1814~1875)는 〈씨 뿌리는 사람〉을 통해 농업의 가치를 짚어주었다. 이 작품은 발표 당시 많은 논란에 휩싸였다. 농사의 시작, 파종하는 농부를 그렸는데, 농부가 입은 옷이 프랑스 혁명을 상징하는 빨강, 파랑, 흰색의 삼색기 색깔과 같아 진군하는 혁명군을 연상시켰기 때문이다.

프랑스 혁명 이후의 시대는 앞날이 불확실한 시절이었다. 사람에 따라 이 그림을 해석하는 각도가 달랐다. 혁명을 이끌었던 세력은 농부가 활기차게 씨를 뿌리는 모습을 보고 프랑스 혁명이 새로운 세상을 여는 것을 상징한다고 했다. 또한 농부의 배경에 깔린 지평선 너머의 밝은 빛은 혁명이 보여주는 희망찬 미래라고 보았다. 반면 구질서를 수호하고자 했던 보수 세력은 혁명 이후의 불안정한 경제 상황과 피폐해진 농촌 현실에 빗대 현실을 왜곡하고 혁명을 미화시키는 불순한 의도를 가진 작품이라고 비난했다.

그러나 밀레는 소박한 사람이었다. 현실적 야망도 없었으며, 단지 그림을 잘 그리고 싶어 하고 자신의 그림이 잘 팔리길 바랐을 뿐이다. 뚜렷한 정치적 견해도 없었고, 설사 지지하는 세력이 있었다고 하더라도 그림으로써 옹호할 만한 배짱을 가진 인물이 아니었다.

밀레는 손수 농사를 지으면서 자신의 일상을 그림으로 담아내는 데 몰두했다. 그중에서도 농사의 출발점이라고 생각해 파종을 중요하게 여겼고, 농부가 인류 역사를 이끈 실질적인 주역이라는 생각을 갖고 있었다. 농업의 의미가 왜곡돼, 주인공이 되지 못한 채 소외된 농부를 위대한 존재로 부각시키고 싶어 했다.

하지만 당시 미술계는 신이나 왕, 아니면 영웅, 귀족만을 그림의 주인공으로 삼는 불문율이 있었기 때문에, 농부를 주인공으로 등장시킨 밀레의 그림은 혁신적인 그림이었으나 구설수에 오를 수밖에 없었다. 밀레는 이 작품으로 농부를 신과 같은 존재로 끌어올린 셈이다.

〈씨 뿌리는 사람〉은 밀레가 농부를 주제로 그린 다른 그림과도 차이가 있다. 대부분은 향수 어린 농촌 생활의 한 요소로서 농부, 평화롭고 성실하며 투박한 모습을 보여주었다. 때로는 종교적 경건함과 노동의 숭고함을 담기도 했다. 이러한 농부의 모습을 그린 이유는 농촌에 대한 향수를 가진 도시인들에게 이러한 정서의 그림이 인기가 많았기 때문이다. 그런데 이 그림 속 농부는 농촌의 이상적인 농부의 이미지가 아니다. 전투적이며 강렬하다.

생계를 위해 그려왔던 농부는 밀레가 생각했던 그들의 참모습이 아니었다. 당당히 대접받아야 하며 주인공이 돼야 한다는 소신을 이런 그림으로 말하고 싶었다. 그래서 이 작품은 미술사에 혁신적인 농

부 그림으로 남았고, 농부의 정확한 의미를 역사에 새기게 되었다. 농부에 대한 생각이 비슷했던 고흐는 이 그림에 감동받아 자신의 스타일로 〈씨 뿌리는 사람〉을 남기기도 했다.

조선 경제를 받친 노동자로서의 농부

조선시대 가장 천대받는 사람은 전문직인 기술자였다. 단원 김홍도 (1745~?)도 예외는 아니었다. 두 임금의 총애를 받으며 그들의 초상까지 그렸지만 언제 죽었는지 기록조차 없다. 화가도 전문직 기술자 취급을 받았으니까. 그가 본 농부는 어땠을까.

농부가 주인공인 김홍도의 그림은 서너 점이 있다. 국립중앙박물관이 소장한 속화첩에서도 볼 수 있고, 호암미술관이 갖고 있는 〈경작도〉도 농부가 주인공인 작품이다. 속화첩은 평민의 일상생활과 천민이 노동하는 장면을 담은 25점으로 구성돼 있는데, 이 중 농부를 다룬 그림은 〈쟁기질〉과 〈타작도〉다. 이 두 그림에 나오는 농부는 쟁기질로 밭을 다듬으며 농사의 시작을, 수확을 하며 농사의 결실을 보여준다.

김홍도를 상징하는 풍속화의 특징이 잘 살아난 작품은 〈타작도〉(打作圖)다. 농부의 질박한 삶을 특유의 유려하면서도 힘찬 선으로 잘 나타내고 있다. 그의 풍속화는 배경을 생략하고 상황만 드러내는 점에서 독특한데, 이 그림도 예외는 아니다. 타작의 행위와 이를 감독

하는 양반의 모습만 그렸고 바탕은 여백으로 처리했다. 그래서 구도
가 파격적이다. 또한 그의 풍속화에는 'O'자형과 'X'자형 구도가 많은
데, 이런 구도를 즐겨 쓴 이유는 배경을 그리지 않기 때문에 자유롭게
구성할 수 있으며, 작은 화면에 많은 이야기를 소화할 수 있기 때문이
다. 〈타작도〉는 'X'자 구도를 택했다.

'X'자 구도지만 이 작품은 크게 두 부분으로 나뉜다. 그림의 중심
내용인 농부들의 노동 현장과 감독하는 입장인 양반의 상황이 그것이
다. 그림 왼쪽이 타작하는 현장인데, 그림 왼쪽 아래 모서리를 중심으
로 이등변 삼각형 구성을 띠고 있다.

작은 화면이지만 추수의 전 과정을 그렸다. 논에서 걷은 벼를 묶은
볏단을 지게로 옮겨오는 농부, 이것을 받아 통나무에 내리쳐 알곡으
로 털어내는 농부, 털어낸 알곡을 싸리비로 쓸어 한데 모으는 농부로
노동 행위를 나누어 한 화면에다 그려냈다.

위쪽에 농부들을 감독하는 양반은 털어낸 볏짚을 베개 삼아 느긋
한 자세로 여유를 부리고 있다. 바닥엔 돗자리가 깔려 있고, 앞에는 주
병과 잔까지 있는 걸로 봐서 한 잔 걸친 모양새다. 장죽을 들고 한 발
을 꼬고 비스듬히 누운 자세에서 거드름이 묻어난다. 그런데 표정이
영 마뜩잖다. 노동하지 않고도 대접받으며 살 수 있는 양반인데 감독
하는 것조차 귀찮다는 얼굴이다. 양반을 보는 김홍도의 심중이 노골

적으로 드러나는 표현이다.

이에 비해 농부들의 표정에는 활기가 돈다. 노동을 즐기는 듯한 얼굴이다. 웃통까지 벗고 열심히 식량 생산 마무리에 열중하고 있다. 그런데 가운데 젊은이는 심통이 난 얼굴이다. 한창 놀고 싶은 나이인데 추수 노동에 동원돼야 하는 처지가 못마땅한 모양이다. 김홍도의 풍속화가 대부분 그렇듯 이 그림에서도 신분 사회의 모순을 풍자적으로 표현하고 있다. 현실주의자다운 그림이다.

김홍도가 표현한 농부는 밀레의 농부처럼 역사 주체로서의 의미를 지니고 있지는 않다. 당시 사회 현실 속에서 자리 매김한 농부의 모습을 사실적으로 그려냈을 뿐이다. 농부의 의미 있는 모습보다는 신분사회에서 노동자로서의 농부를 그리고 있다. 조선시대 경제를 지탱해온 농부를. 국가는 이들을 하늘 아래 가장 큰 대들보라고 말로만 치켜세웠다. 도덕적 이념과 명분이 최고의 가치였던 조선시대다운 농부의 모습이다.

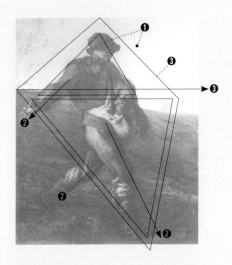

씩씩하게 진군하는 군인을 연상시키는 자세로 씨 뿌리는 농부를 그렸다. 농부에게 농사는 삶을 위한 전투라는 생각을 반영한 것이다.

1 밝은 하늘을 배경으로 농부의 상체는 견고한 삼각형 구도 속에 있는데, 역광 탓에 웅장하면서도 성스러워 보인다. 이는 농부의 일이 인류사를 이끌어온 성스러운 행위라는 밀레의 소신을 보여주는 표현이다.

2 농부의 포즈를 역동적으로 설정했는데, 이를 돋보이게 하는 것은 다이내믹한 구성이다. 앞으로 힘차게 뻗은 오른발을 중심으로 씨 뿌리는 오른손과 지평선에 걸쳐 있는 소몰이꾼으로 이어지는 역삼각형 구성이 대지에서 이루어지는데, 이는 농부가 행하는 현실적 노동과 고통을 보여주려는 생각이다.

3 두 개의 삼각형 구도가 합쳐져서 마름모꼴 구성을 이루며, 농부는 이 속에서 온전한 모습으로 있다. 지평선은 사선이다. 이 두 가지 요소가 그림의 기본 구성이다. 덕분에 농부의 모습은 더욱 역동적으로 보인다.

Artist's view

농부들의 노동은 힘차고 즐거워 보인다. 작은 화면이지만 추수의 과정이 재미있게 구성
돼 있다.

1 'X'자형 구도다.
2 추수를 마무리 짓는 농부들의 노동과 이를 감독하는 양반의 거만한 모습, 두 부분으
 로 나뉜다.
3 대칭으로 그린 두 인물의 표정을 비교해 보면, 술기운이 오른 양반의 얼굴에는 게으
 름과 권태로움이 보이는 반면 떨어진 알곡을 비질하는 노인의 얼굴에는 엄격함과
 경건함이 보인다.

꿈을 그리다

장 오귀스트 도미니크 앵그르 <오시안의 꿈> vs 안견 <몽유도원도>

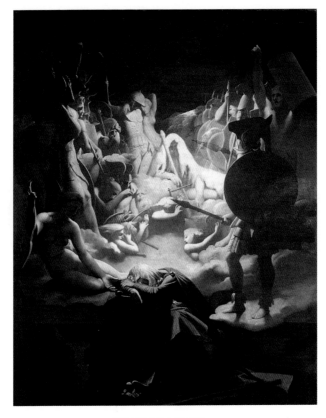

캔버스에 유채, 348×275cm,
1812~1813년경, 몽토방 앵그르미술관

비단에 채색, 38.7×106.5cm,
1447년, 일본 텐리 대학 중앙도서관

권력은 소멸하지만 예술은 남는다. 그러나 정치권력과 결탁한 예술은 권력을 선전하는 도구가 돼 타락한다. 역사는 예술이 권력의 앞잡이가 돼 몰락하는 과정을 기록을 통해 증명해준다. 독일 나치 시대의 국가 예술, 이탈리아 무솔리니 파시즘을 위한 선전 예술이 대표적이다.

권력의 도구로 이용된 미술 중에서도 작가의 탁월한 재능과 지혜로운 처세 덕분으로 미술사에서 살아남은 경우도 있다. 자크 루이 다비드(1748~1825)가 그 예다. 다비드는 정치 화가로 불리는 것을 자랑스러워했을 정도로 정치적 성향이 강했다. 프랑스 대혁명의 열렬한 옹호자였던 그는 혁명 후 단두대의 이슬로 사라질 뻔한 위기를 맞기도 했다. 그러나 타고난 정치적 감각을 발휘해 나폴레옹의 총애를 받는 화가로 성공했고, 프랑스 신고전주의를 완성하는 데 한몫했다.

공산혁명 이후 소련 스탈린의 치하에서 활동했던 작곡가 드미트리 쇼스타코비치(1906~1975)도 같은 경우다. 그는 혁명을 찬양하기 위한 음악만 허용됐던 시대적 한계를 극복하고 슬기로운 음악적 재능으로 20세기 최고의 교향곡 작곡가 중 한 명으로 음악사에 남았다. 다비드의 후계자로 꼽히는 장 오귀스트 도미니크 앵그르(1780~1867), 조선 초기 화가 현동자 안견(?~?)도 정치적 후광을 활용해 역사에 남는 작품을 남겼다.

앙그르만큼 살아 있는 동안 역량을 인정받고 영화를 누린 작가도 드물다. 화가로서의 출발도 순탄했고, 운도 따랐다. 예술가 집안에서 태어나 어려서부터 풍부한 예술적 환경의 세례를 받았고, 자연스럽게 그에 걸맞은 교양도 갖췄다. 10대 시절에는 음악에 재능을 보여 지방 교향악단에서 바이올린 주자로 활동했고, 21세에는 로마 대상 수상자로 그림의 천재성을 인정받아 이탈리아 유학길에 올랐다. 나폴레옹 황제의 미술 장려 정책의 최대 수혜자로, 젊은 나이인데도 황제의 초상을 비롯한 역사적 기록을 주제로 하는 대작을 제작할 수 있는 기회를 얻었다. 이 기회가 그를 젊은 거장으로 끌어올려 주었다.

특히 이탈리아에서 한 고전 미술 연구는 앙그르의 작품 특징을 형성하는 데 결정적인 역할을 했다. 엄격한 형식을 바탕으로 그리스적 이상미를 구현하려는 고전주의 미술 이념이 그의 성격에도 잘 맞아떨어졌다.

이런 그의 구미에 꼭 맞는 것이 이탈리아 르네상스 거장들의 작품이었다. 그중에서도 라파엘로의 풍부한 양감과 화려한 색채가 앙그르에게 많은 영향을 주었다. 그리고 당시 유럽 전역에 불어닥친 고전 회귀의 바람이 앙그르의 비상을 도왔고, 여기에 날개를 달게 한 것이 나폴레옹의 총애였다.

독서광이었던 나폴레옹은 고전 신화를 가장 좋아했다고 한다. 앵그르가 나폴레옹의 의뢰로 그린 대작 〈오시안의 꿈〉도 북부의 환상적인 신화 중 하나다. 중세 아일랜드의 전설 속 시인 오시안의 서사시는 뛰어난 이야기 구조와 환상적인 묘사로 많은 예술가들에게 영향을 주었다. 18세기 스코틀랜드 시인 제임스 맥퍼슨의 멋진 번역으로 유럽 전역에 알려졌으며, 나폴레옹도 매료돼 로마의 키리나레 궁전에 있는 방의 천장화로 그림 제작을 의뢰했다. 이 방은 나폴레옹의 침실로 사용할 예정이었기 때문에 앵그르는 침실 분위기에 맞게 오시안의 서사시 여러 장면 중 '꿈' 장면을 선택해 이 작품을 완성했다. 그러나 실제로는 다른 용도로 사용되었다고 한다.

1814년 나폴레옹이 몰락하자 이 천장화는 매각됐다. 유럽의 여러 사람의 손을 거친 후 1836년에 손상된 상태로 앵그르의 품으로 되돌아왔다. 앵그르는 훼손된 부분을 손질해 고향 몽토방에 기증했다.

이 작품은 꿈 이야기를 담고 있었기 때문에 신고전주의자였던 앵그르의 취향과는 썩 어울리지 않는 주제였다. 그럼에도 그는 자신의 스타일에 맞게 창작력을 발휘해 걸작을 만들었다. 그림의 내용은 오시안의 비극적 꿈에 해당한다. 그림 아래를 보면 비파에 기대 잠든 백발의 노인이 보인다. 이 인물이 오시안이며, 그 위의 여러 장면이 그의

꿈이다. 잠든 인물은 현실감을 주기 위해 다양한 색채를 넣고 사실감을 살렸다. 꿈은 비현실적 세계로 표현하기 위해 단색으로 처리했다. 당시 신고전주의 화풍에서는 과격한 시도였다.

꿈의 내용을 보자. 요정을 사랑한 오시안은 3년 동안 요정의 세계에서 행복하게 살았다. 어느 날 그는 고향이 그리웠고, 집에 다녀오고 싶다며 요정에게 간청한다. 요정은 소원을 들어주는 대신 금기사항을 지켜달라고 부탁했다. 말을 타고 가되, 고향에 도착하기 전에는 절대로 내리지 말라고 당부했다. 그러나 오시안은 낙마하고 말았다. 오시안의 발이 땅에 닿는 순간 3년이 아니라 수백 년이 순식간에 흘러 고향도 그가 살았던 세계도 모두 없어지고, 자신도 몇백 살 먹은 노인으로 변해버렸다는 이야기다. 오시안의 비극적인 꿈 이야기는 나폴레옹의 영광과 몰락을 함축적으로 보여주는 것 같다. 앵그르의 예지력이 이 그림에 반영된 것은 아닐까.

안평대군의 꿈을 그린 그림

조선 초기 최고의 화가로 불리는 안견도 꿈을 그렸다. 후원자였던 안평대군으로부터 꿈꾼 내용을 그려달라는 부탁을 받고 3일 만에 완성했는데, 이 작품이 조선 회화사의 첫 장을 여는 걸작 〈몽유도원도〉(夢遊桃源圖)다.

어떤 꿈이었을까. 기록을 따져 간략하게 정리해 보면 이렇다. '안평대군이 벗들과 어울려 복숭아꽃이 떠내려 오는 물길을 거슬러 오르니 험한 산과 구릉이 이어졌다. 기암괴석으로 이루어진 고산준령을 넘어서자 복숭아꽃 만발한 아늑한 동네가 펼쳐졌다. 그곳에는 사람이 없고 빈 배만 있었다.' 꿈속에서 무릉도원을 본 것이다. 안평대군은 정말 이런 꿈을 꾸었을까.

꿈속에 등장한 무릉도원의 도원은 '복숭아꽃이 흘러 내려오는 곳'을 의미하는데, 중국 육조시대의 시인 도연명의 〈도화원기〉에서 나온 말이다. 내용이 안평대군의 꿈과 겹친다. 한 어부가 복숭아꽃이 흘러 내려오는 물길을 거슬러 올라가다 산속에 숨겨진 무릉도원을 만났다는 이야기다. 안견은 안평대군의 꿈을 섬세하게 표현하려고 비단에 그렸는데, 세로 38.7cm, 가로 106.5cm로 당시로서는 상당한 크기였다. 안견의 아이디어에서 착안해 현실 세계와 비현실 세계를 함께 그려 넣은 구성부터가 예사롭지 않다.

이 그림은 왼쪽에서 오른쪽으로 흘러가는 시선을 따르는 구성이 특징인 작품이다. 오늘날 가로쓰기 문화에 익숙한 우리 문화에서는 자연스러운 전개지만, 세로쓰기 문화 때문에 대부분의 그림이 오른쪽에서 왼쪽으로 시선을 유도하는 구성이었던 당시로서는 파격적인 시도였다. 지금도 전통 회화나 서예의 전개 방식은 오른쪽에서 왼쪽으

로 흘러가는 구성을 따른다.

왼쪽 4분의 1이 현실 세계고 나머지는 비현실 세계에 해당한다. 매우 사실적으로 그린 현실 세계와 달리 비현실 세계는 과장과 왜곡을 섞어 환상적 분위기를 한껏 살려 그렸다. 특히 세 가지 시점의 표현이 돋보인다. 현실의 풍경은 안견이 살던 당시의 경치를 사실적으로 반영한 듯하다. 얌전한 산의 모양, 나무가 놓인 모양, 길의 움직임이나 강의 흐름이 상식적인 모습이다. 사람의 눈높이(평원시, 平遠視)에서 바라본 경치라고 할 수 있다.

한편 길은 평범한 현실의 풍경에서 시작해 비현실 세계로 들어가면서 고산준령, 기암절벽과 만난다. 과장된 산세는 짙은 명암의 대비 때문인지 살아 움직이는 것처럼 생동감이 넘친다. 솟구쳐오를 것처럼 솟은 절벽, 괴기스러운 모양의 바위가 앞으로 쏟아져내릴 듯한 모습에서 산이나 절벽 가까이 다가가서 위를 올려다보는 시점(고원시, 高遠視)으로 그려진 풍경임을 짐작하게 한다.

까마득히 높은 절벽을 울타리처럼 둘러싼 복숭아꽃 나무숲이 펼쳐진다. 부드러운 구름 속에 잠겨 있다. 험준한 산세 가운데 놓여 더욱 도드라져 보이는 이 나무숲이 바로 안평대군의 꿈속에 등장한 무릉도원이다. 이곳의 복숭아나무는 비상식적으로 거대하고, 위에서 내려다보는 시점(심원시, 沈遠視)으로 그려진 덕분인지 아늑하고 편안한 심상

을 불러일으킨다. 유토피아적 분위기가 물씬 풍기는, 복숭아꽃이 만발한 나무 정원이다.

걸작의 탄생에 안평대군을 따르던 많은 문인사대부들이 찬사를 덧붙였다. 이 중에는 당시 실세였던 수양대군과 각을 세운 김종서, 성삼문, 신숙주 등 정치적 흐름의 중심에 섰던 인물도 다수 포함돼 있었다. 평가의 내용은 대략 두 가지로 나뉜다. 하나는 조선 건국의 당위성과 번영을 염원하는 시대정신을 반영했다는 현실적 해석이고, 다른 하나는 권력의 핵심에 있던 관료들이 느꼈던 벼슬에 대한 허망함을 낭만적으로 풀어낸 것이라는 상상력에 기반한 해석이다. 안평대군이 그림을 통해 꿈꿨던 무릉도원은 어디였을까? 세종의 셋째 아들로 태어나 형 수양대군(세조)과 대립하다 희생당한 운명 속에서 풍류로 가려야 했던 정치적 야심은 아니었을까.

예나 지금이나 사람들은 이상향을 꿈꾼다. 많은 이가 꿈을 이루기 위해 열심히 살아가지만, 대부분은 자신의 무릉도원에 도달하지 못한다. 〈몽유도원도〉가 담고 있는 세계는 '이상향을 향한 역경의 행로'로 볼 수 있을 것이다. 그래서 이 그림이 품고 있는 메시지는 태어난 지 600여 년 가까이 지난 오늘날에도 유효하다. 앵그르의 〈오시안의 꿈〉과 안견의 〈몽유도원도〉는 꿈을 그린 작품들이다. 두 작품 모두 꿈을 앞세웠지만 정치적 배경을 가지고 있다는 점에서 흥미롭다.

〈몽유도원도〉는 조선 회화를 여는 대문과 같은 그림이지만, 안타깝게
도 우리는 보지 못한다. 일본이 중요문화재로 지정해 놓고 노출을 꺼
리기 때문이다. 어떻게 일본으로 넘어갔는지는 명확하게 알 길이 없
다. 가고시마 출신의 시마즈 히사요시라는 이가 가장 오래 소장했다는
데, 임진왜란 참전 장수의 후손으로 알려져 난리 중에 약탈된 것이 아
닌가 하는 추정만 할 뿐, 뒷받침할 만한 자료는 없다. 이후 일본 내에
서 여러 사람의 손을 타다가 1955년 텐리 대학 중앙도서관에 소장됐
다. 우리나라에서 〈몽유도원도〉에 대한 환수 움직임이 일어나자 이를
피하기 위해 일본의 개인 소장가가 대학에 기증해버렸다는 것이다.

　이 그림은 두 번 고국 나들이를 했다. 1950년 일본의 개인 소장가
가 우리 미술계에 매물로 내놓았었는데 구매자가 없어 되돌아갔다.
공식 귀국은 2009년 국립중앙박물관이 요청해 특별전으로 10일간 전
시됐는데, 대여 형식이었다.

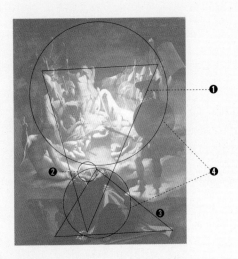

1 그림의 주제인 비현실적인 꿈을 강조하기 위해 불안정한 느낌의 역삼각형 구도를 기본 구성으로 삼았다. 오시안이 기대고 있는 악기 아래를 꼭짓점으로, 꿈의 밝은 부분이 화면 위쪽으로 퍼져나가고 있다.

2 오시안의 머리를 중심으로 'X'자 구성을 만들어 현실과 비현실의 교차점이 오시안의 정신세계임을 표현하고 있다. 이 구성 덕분에 그림 전체가 더욱 탄탄하게 보인다.

3 역삼각형 구도인데도 안정적인 느낌을 주는 이유는 잠들어 있는 오시안의 포즈가 삼각형 구도로 받치고 있기 때문이다.

4 아랫부분은 현실이고, 단색으로 처리한 윗부분은 꿈의 세계다.

Artist's view

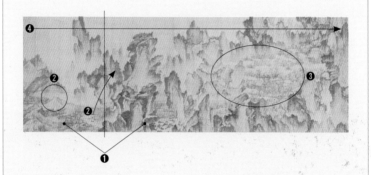

173

1 왼쪽부터 4분의 1부분까지가 현실 세계이고, 나머지는 비현실 세계, 즉 꿈의 세계다.

2 현실 세계는 정상적인 눈높이에서 본 풍경이다. 꿈의 세계로 들어서는 부분은 밑에서
위를 올려다보는 각도로 그렸는데, 이는 현실과 비현실의 경계를 가르려는 의도다.

3 꿈에서 본 도원경은 지그시 내려다보는 시점으로 그렸다. 아늑하고 편안한 느낌을
나타내려는 생각을 담은 표현이다. 고산준령에 둘러싸인 도원경은 비례가 어긋나
있다. 웅장한 산맥에 비해 복숭아나무 숲이 너무 크다. 꿈을 그렸기 때문이다.

4 이 그림은 동양 회화의 전개 방식과 반대로 돼 있다. 특이하게도 서양 회화의 전개
방식을 따르고 있다. 즉 왼쪽에서 오른쪽으로 흘러가는 방식이다.

미술에 스며든 현실주의

귀스타브 쿠르베 〈화가의 아틀리에〉 vs 김홍도 〈군선도〉

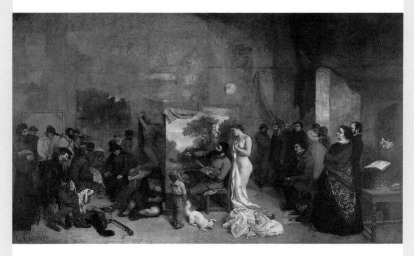

캔버스에 유채, 361×598cm,
1855년, 파리 오르세미술관

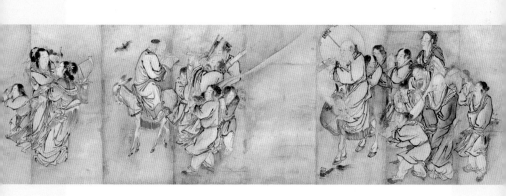
종이에 수묵 담채, 132.8×575.8cm,
1776년, 삼성미술관 리움

귀스타브 쿠르베(1819~1877)는 서양 미술사에서 사실주의를 대표하는 프랑스 화가다. 우리나라에서는 영·정조 시대의 화가 김홍도가 현실적 시각을 정립했다. 두 인물은 살다 간 시간과 공간은 다르지만 닮은 점이 많다. 둘 다 천부적 재능을 유감없이 보여주는 많은 작품을 남겼고, 세상을 향한 야심도 대단했다.

쿠르베는 시대와 끊임없이 불화를 겪으며 당대 새로운 미술의 개척자로 젊은 작가들의 우상으로 대접받았다. 김홍도는 영조와 정조의 어진을 그릴 정도로 당대 최고 권력의 사랑을 받았고, 정선이 기틀을 마련한 우리 그림을 완성했다. 특히 풍속화에서 보여준 현실주의적 시각은 이후 신윤복을 비롯한 많은 작가들에게 영향을 주었다.

작품의 스펙트럼이 넓다는 공통점도 있다. 쿠르베는 근대 시민정신을 보여주는 집단 인물화부터 초상화, 서정적 풍경화, 정물화, 춘화를 연상케 하는 누드화까지 남겼다. 특히 동성애적 주제의 여성 누드와 여성 성기를 적나라하게 표현한 작품 〈세상의 기원〉은 당대에는 물론 현재까지도 논란이 계속되고 있다. 김홍도 역시 집단 인물화와 개인 초상화, 풍경을 다룬 산수화, 당대 사회상을 평민의 시각으로 그려낸 풍속화, 왕실의 행사를 다룬 기록화, 동물화, 화훼화까지 전통 회화 전반을 아우른다. 여기에 춘화와 성리학의 이념을 거스르는 불화

까지 그렸다.

대작 〈화가의 아틀리에〉와 〈군선도〉는 두 천재의 예술적 생각을 집약해 보여준다는 점에서 흥미롭다. 30대 때 작품을 제작했으며, 크기와 구성에서도 공통점을 보이고 있다.

사실주의 정신과 자전적 스토리를 담은 대작

쿠르베가 1855년에 그린 〈화가의 아틀리에〉는 여러 인물의 상징을 통해 쿠르베 자신의 생각을 보여주고 있다. 그래서 어찌 보면 자화상적 성격이 짙다. 낭만주의와 신고전주의가 지배하던 당시 시대정신에서 벗어나 새로운 세상을 보여주고 싶다는 쿠르베의 열망, 다름 아닌 사실주의 정신인 셈이다.

창작력이 물오른 30대 중반에 야심차게 제작한 대작이다. 같은 해에 열린 파리 만국박람회에 발표하려고 출품했지만, 이해하기 어렵고 사회 정서에 맞지 않는다는 이유로 거부당했다. 하지만 쿠르베는 굴하지 않고 박람회장 옆에 임시 건물까지 세워 이 작품을 포함해 40여 점을 '리얼리스트 쿠르베 개인전'을 열어 발표했다. '리얼리즘'이라는 말을 서양 미술사에 올리게 되는 역사적인 전시회였다.

그러나 이 작품의 의미를 아직까지도 명쾌하게 풀어내지 못하고 있다. 대단히 사적인 여러 비밀을 담고 있기 때문이다. 본인이 직접 '7

년 동안의 예술적·윤리적 생애를 요약하는 사실적 우화'라고 부제를 붙였는데, 정확한 뜻은 아무도 모른다.

쿠르베의 화실을 배경으로 한 이 그림은 세 가지 요소로 나뉜다. 가운데를 보면 작가 자신이 커다란 화폭에다 풍경화를 그리고 있고, 바로 뒤에 누드모델이 이를 지켜보고 있다. 그림 바로 앞에는 한 소년이 제작에 몰두하고 있는 화가를 경이롭다는 듯 공손한 자세로 올려다보고 있다. 오른쪽에는 쿠르베와 정신적 교류를 나누었던 예술가와 후원자들이 작가를 바라보고 있다. 그리고 왼쪽에는 성직자, 정치가, 상인, 노동자들로 보이는 사회 여러 계층의 사람들이 그려져 있다.

좌우의 인물을 두고 여러 가지 해석이 있다. 미술사가들은 오른쪽 인물들은 작가의 정신세계를, 왼쪽 인물들은 구체적 현실을 상징한다고 분석하며, 정신과 현실의 다리를 놓는 것에서 리얼리즘의 정신을 찾으려는 쿠르베의 사상을 나타낸다고 말한다.

다른 시각은 오른쪽에서 왼쪽으로 흐르는 그림의 전체 구성에 주목한다. 쿠르베 뒤쪽에 서 있는 인물들이 모두 왼쪽을 쳐다보고 있는데, 작가가 바라보는 방향과 같다. 이에 따라 쿠르베가 품고 있는 사실 정신은 현실 그 자체(그림 왼쪽에 위치한 인물들이 보여주는 다양한 사회 계층의 모습)를 가감 없이 표현하는 것이라는 해석이다.

최근 들어서는 조금 다른 각도에서 접근하는 분석도 있다. 자전적

의미의 자화상이라는 입장이다. 7년 동안 리얼리스트로 성장하기까지 작가 나름대로 자신의 생애를 정리해서 보여주려는 의도를 담았다는 생각이다.

이 작품을 그릴 당시 쿠르베는 36세였다. 작가 스스로 '생애 7년을 요약하는 사실적 우화'라고 한 데서 보이듯 20대 말에서 30대 중반까지 자신의 삶을 담은 그림이다. 예술가로서 이 시기는 사회적 경험을 통해 자신의 생각을 정립하는 나이다. 쿠르베는 많은 사람과 현실적 사건을 경험했을 것이다. 마음에 새기고 싶은 사건이나 인물도 있고, 지워버리고 싶은 순간 그리고 정신적으로 본받거나 피하고 싶은 인물도 있었을 것이다.

이런 다양한 경험의 함축을 자화상이라는 개념으로 보고 자신의 작업실 풍경으로 담아낸 셈이다. 이것이 자신의 진정한 모습이며, 진실을 표현하는 사실정신이라고 생각했다. 따라서 이 그림에서는 '리얼리즘은 이런 것이다'라는 결론을 내리지 않았다. 그런 점에서 이 그림은 작가의 생애에 직간접적으로 영향을 준 사람이나 사건, 풍경들을 이야기로 엮어 구성하고 있다.

등장하는 인물은 거의 다 실물 크기로 그려졌다. 이렇게 그리기 위해 그림의 크기를 실제 작업실 공간에 버금가게 그렸다고 한다. 사실주의자다운 태도다. 등장인물들도 대부분 현실에 존재했던 사람들로

보인다. 모든 사람의 정체를 정확하게 확인할 수는 없지만, 모두 쿠르베와 인연이 있던 사람들이다.

캔버스 바로 뒤에 있는 남자의 누드도 실제 인물이 아니다. 당시 화가들이 데생 연마를 위해 사용했던 인체 모형이다. 사실만 그리겠다는 작가의 기존 예술관을 비판하는 생각의 표현이다. 인체 모형은 살아 있는 인물이 아니기 때문에 그리지 않겠다는 의지를 나타낸 것이다. 그런 심중은 모형을 그림 속 자신이 그리고 있는 사실적 풍경화 캔버스 뒤에 가려진 구성으로 처리했다는 점에서 읽을 수 있다. 그 옆엔 신문지 위에 해골이 정물처럼 배치돼 있다. 신문은 여론을 형성하는 미술 비평가, 해골은 죽음의 은유다. 당시로서는 전위적 미학인 사실주의를 곱지 않은 시선으로 보던 미술계 오피니언 리더들에게 보내는 쿠르베의 메시지다.

어둠 속에서 빛을 훌륭하게 표현하는 렘브란트적 분위기도 강하다. 자신이 렘브란트 회화에 많은 영향을 받았다는 고백이다. 쿠르베가 바라보는 쪽에는 여러 계층의 인물이 있다. 인도인, 유대인, 아일랜드 여인 등 외국 사람부터 노동자, 밀렵꾼, 농민 등 당시 프랑스 사회의 밑바닥을 형성하던 인물들이다. 그런데 이들 중에는 당시 황제인 나폴레옹 3세도 보인다. 사냥꾼 차림으로 앞에 앉은 사람이다. 프랑스제2 제정기를 폭정으로 다스렸던 군주다.

쿠르베는 민중봉기로 실각한 그를 몹시 싫어했다고 한다. 그가 바라보는 곳에는 깃털이 달린 커다란 모자, 외투와 칼이 보인다. 낭만주의 예술가들이 좋아한 의상이다. 꿈과 감정에 충실한 낭만주의 미학을 거부했던 쿠르베는 이 물건들을 바닥에 버려진 하찮은 것으로 표현했다.

오른쪽 인물들은 특히 쿠르베에게 영향을 미친 인물들이다. 화면 안쪽에서 정면을 바라보는, 이마가 훤칠하고 안경을 쓴 털보는 젊은 시절 쿠르베가 정신적으로 깊은 영향을 받았던 사회주의자 프루동이다. 화면 오른쪽 앞에 윤곽이 뚜렷한 귀부인과 바로 옆에 있는 구레나룻 수염이 선명한 남자는 쿠르베의 열렬한 후원자 브뤼야스 부부다. 예술가에게 후원자의 존재가 얼마나 중요한지를 보여주는 작가의 현실적 시각이다. 그들 뒤에서 독서에 열중하는 인물은 『악의 꽃』으로 유명한 상징주의 시인 보들레르다. 그는 당시 영향력 있는 미술 평론가로도 이름이 높았는데, 쿠르베의 사상적 변화에 영향을 준 것으로 알려져 있다.

심각한 표정으로 앉아 있는 인물은 누굴까. 이렇게 그린 것으로 봐서 작가에게는 꽤 중요한 인물로 보인다. 사실주의 문학운동을 처음 주도한 작가 샹플뢰리다. 쿠르베에게 사실주의 미학을 알려준 장본인이다. 그러나 그의 작품들은 쿠르베의 등장으로 예술계에서 잊혔고,

그들의 우정도 빛을 잃었다. 이 인물을 프랑스 낭만주의 음악을 대표하는 작곡가 엑토르 베를리오즈로 보는 견해도 있다. 이 작품을 구상할 당시 쿠르베는 베를리오즈의 음악에 빠져 있었던 것으로 알려져 있다. 쿠르베는 베를리오즈의 초상화를 그릴 정도로 그를 좋아했다. 1850년에 그린 이 초상화는 걸작으로 평가됐고, 쿠르베도 자랑스럽게 생각했다고 한다. 낭만적 서술성으로 환상적 세계를 보여준 베를리오즈의 음악 분위기가 잘 살아 있다. 그림 속 인물과 상당히 닮은 모습이다.

바닥에 엎드려 그림에 열중하는 어린아이도 보인다. 쿠르베의 미학적 신념을 보여주는 은유다. 아직 정규 교육(당시의 낭만주의 미술)을 받지 않은 자유로운 상태의 어린이 화가를 등장시켰다. 어린아이들은 자신이 본 것을 똑같이 그리려고 노력한다는 점과 자유롭고 자발적 창작 의지로 그림을 그린다는 점에서 미술의 미래를 볼 수 있다고 생각했던 것이다. 누드모델은 쿠르베가 즐겨 다룬 현실 속 대상이며, 그가 그리고 있는 풍경은 고향 오르낭의 실제 모습으로 쿠르베가 좋아했던 소재였다.

복잡한 구성인데도 우리의 눈길은 화면 한가운데서 작업에 열중하고 있는 쿠르베에게로 모인다. 누드모델과 흰 천, 쿠르베의 발치에 있는 하얀 개가 스포트라이트를 받은 듯 밝게 처리돼 있기 때문이다.

모범생처럼 서 있는 어린아이는 무슨 의미일까. 아마도 쿠르베가 자신에게 하고 싶은 다짐일 것이다. "모든 것을 어린아이 눈으로 보고, 어린아이 마음으로 솔직하게 그려야만 진실에 다가설 수 있다. 그게 사실정신이다."

이 그림은 여러 가지 해석이 나올 만큼 수수께끼로 가득 차 있다. 그러나 사실주의를 정립한 쿠르베의 자화상적 정신세계가 집약돼 있는 것은 분명하다. 그림의 내용은 사실주의에 입각해 보이는 그대로를 똑같이 표현하지는 않았다. 현실 인식을 보다 강하게 나타내려는 작가의 의도 때문으로 보인다. 즉 알레고리를 앞세운 현실주의 작품이라고 할 수 있다.

중국풍 현실주의를 충실하게 담은 대작

김홍도의 대표작 〈군선도〉(群仙圖)는 우리 전통 미술에서는 보기 드문 대작이다. 우선 그림의 크기(132.8×575.8cm)에서 조선 최고 화가로 평가되는 작가다운 배포가 보인다. 총 19명의 인물이 등장하는 구성, 환상적인 내용도 돋보인다. 신선도의 귀재로 알려진 작가의 역량이 집약됐다는 점에서 가히 김홍도 회화의 절정으로 꼽기에 손색이 없다.

이 그림의 내용은 중국 신화를 담고 있다. 서양 미술로 치면 그리스 신화를 모티브로 삼은 것과 같다. 중국 신화의 성지인 곤륜산의 선

계를 다스리는 최고 여신, 서왕모의 초대로 연회에 가는 여덟 명의 신
선과 신비에 싸인 세 명의 선인 그리고 동자를 그린 행렬도다.

그림은 세 부분으로 나뉜다. 선두 그룹은 여신선들이다. 맨 앞엔
수행동자가 신호 나팔을 불며 행렬을 인도한다. 길잡이는 성품이 맑
고 깨끗하다는 신선 하선고가 맡았다. 옆에는 선계에서 인간계로 내
려왔다는 신선 남채화가 따르고 있다. 거꾸로 나귀를 타고 책에 빠져
있는 신선은 신비하기로 소문난 장과 노인(張果老)이다. 하얀 박쥐를
데리고 다니는데, 이 그림 속에서도 볼 수 있다. 종이로 만들어졌다는
나귀는 쉴 때는 접어서 작은 상자에 보관했다가 물을 뿌리면 당나귀
로 변신하는 신비한 조화를 부리는 것으로 알려져 있다. 그래서 하루

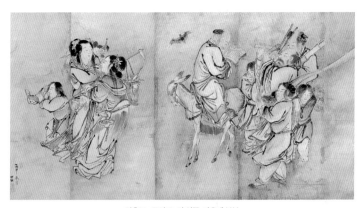

김홍도 <군선도>의 왼쪽, 가운데 부분

에 수만 리를 간다고 한다. 그 옆에서 박판이라는 악기를 두드리는 신선은 가난한 이들에게 재물을 나눠준다는 조국구다. 그리고 뒤를 따르는 키 큰 신선은 한상자인데, 신선주를 만들어 인간의 병을 고쳐주고 수명도 연장시킬 수 있는 능력을 가졌다고 한다.

뒤따라오는 그룹의 선두에 외뿔 소를 타고 있는 인물은 노자다. 소는 뒤를 돌아보며 잔뜩 화가 난 얼굴이다. 따라오던 분홍색 옷을 입은 동자가 놀리는 모양이다. 이 광경을 앞서가던 강아지가 재미난 듯 고개까지 돌려서 바라보고 있다. 엄숙한 분위기의 신선도에 작가의 재치가 빛나는 설정으로 보인다. 노자 뒤에 천도복숭아를 공손하게 들고 따르는 인물이 삼천갑자(약 18만 년)를 산다는 동방삭이고, 바로 옆에

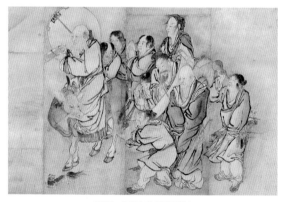

김홍도 <군선도>의 오른쪽 부분

붓을 들어 무언가를 쓰고 있는 인물이 문창이다. 가슴까지 보이는 훤칠한 키의 신선은 종리권이고, 그 앞에 신선은 종리권의 제자 여동빈이다. 맨 뒤에 붉은 호리병 속을 들여다보며 멈춰 서 있는 신선은 이철괴다.

중국의 도교 신화를 그린 것이기에 〈군선도〉의 분위기는 다분히 중국풍이다. 신선의 모습도 중국 신선전 화본에 나오는 형태를 바탕으로 그렸다. 조선시대에 그려진 거의 모든 회화에 나오는 풍경이나 인물, 기물 등이 중국에서 만들어준 형태를 기준으로 삼았던 것임을 생각해볼 때, 당시에는 너무나 당연한 현상이었다.

이 그림에는 김홍도 회화의 핵심으로 평가되는 선묘가 잘 살아나 있다. 바람에 휘날리는 느낌이 힘 있으면서도 유려한 선들이다. 이것 또한 당나라 제일의 화가로 손꼽혔던 오도현이 확립한 선묘의 영향에서 비롯된 것이다. 오대당풍(吳帶當風, 마치 바람에 날려서 하늘로 날아가는 느낌을 준다는 데서 유래)으로 불리는 이 선묘법은 중국의 인물화 표현 기법으로, 오래전부터 굳어졌으며 특히 신선을 그리는 데 효과적인 기법으로 통했다.

그렇다면 김홍도가 〈군선도〉를 통해 보여주는 현실주의는 무엇일까. 김홍도는 당대 최고의 영예를 누렸던 화가였다. 타고난 천재성이 바탕이 됐겠지만, 시대정신에 능통했고 뛰어난 현실 인식으로 자신의

길을 개척할 줄 알았던 지혜가 있었다. 이런 처세 덕분에 그는 영조와 정조로부터 총애를 받는 화가가 될 수 있었다. 그가 두 임금의 사랑을 독차지할 수 있었던 것은 당대의 현실주의를 구현하는 그림을 그렸기 때문이었다. 중국풍을 철저히 연구해 따르고 이를 능가하는 그림을 만들어내는 일이었다. 즉 왕실이 원하는 그림을 중국 화가보다 더욱 출중하게 그려내는 능력이었다.

　왕실이 원하는 그림은 중국 고사나 신화, 성현의 에피소드를 당나라 때부터 만들어진 표현 기법으로 표현하는 일이었다. 김홍도는 이를 충실히 수행했던 것이다. 그것이 곧 당대의 현실주의였다. 그가 신선도를 많이 그렸고, 그의 대표적 주제가 된 것도 왕실이 원했던 가장 모범적인 내용의 그림이었기 때문이었다.

　다른 시공간을 살다 간 두 화가는 뚜렷한 현실주의에 기반한 작품을 남겼다는 공통점이 있다. 그러나 쿠르베의 현실주의가 새로운 시대에 눈길을 두고 당대와 불화를 겼었다면, 김홍도의 현실주의는 중국풍을 모범으로 삼았던 당대에 초점을 맞추고 있다는 점이 다르다.

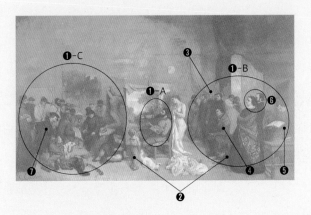

1　세 부분으로 나누어 구성했다. 가운데 부분은 쿠르베의 화가로서의 자세를 보여준 다(A). 오른쪽 부분은 정신적·물질적으로 도움을 받은 현실 속 인물들이고(B), 왼쪽 부분은 작품의 대상이 되는 구체적 현실로, 자신이 추구해야 한다고 생각한 사실주 의적 주제에 해당한다(C).

2　두 어린이는 쿠르베의 미학적 신념을 보여주는 상징이다. 화가는 어린아이처럼 자 발적이며 자유로운 창작의지와 솔직한 시선을 가져야 새로운 미술을 창조할 수 있 다고 생각했다.

3　쿠르베에게 정신적 영향을 끼친 사상가 푸르동이다.

4　사실주의 문학가 샹플뢰리로, 쿠르베가 사실주의로 나아가는 데 결정적 영향을 준 인물이다.

5　상징주의 시인 보들레르다.

6　열렬한 후원자 브뤼야스 부부다.

7　나폴레옹 3세다.

김홍도 특유의 유려함과 강약의 조화가 잘 구사돼 있다.

1 세 부분으로 나누어 구성했고, 출렁거리는 리듬의 흐름으로 긴 화면에서 오는 지루
함을 해소시켰다.

2 선두 그룹은 동자의 나팔을 기점으로 삼각 구도로 방향성을 보여주며, 가운데 그룹
과 후미 그룹에는 뼈대를 형성하는 수직 흐름을 집어넣었다.

3 그림 내용이 신화의 세계를 다루었고, 행렬도라는 성격을 살리기 위해 절제된 색채
로 활력을 불어넣었다. 붉은색이 그것인데, 그림 속에 고루 퍼져 있다.

4 박쥐와 강아지는 그림을 보는 재미와 위트를 배가시키는 요소다.

상상의 힘

<수월관음도> vs 레오나르도 다빈치 <동굴의 성모마리아>

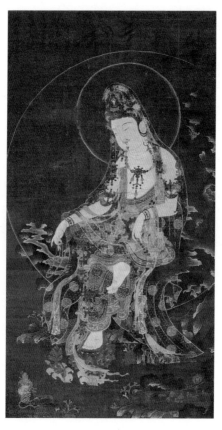

비단에 채색, 110×57.7cm,
14세기, 개인 소장

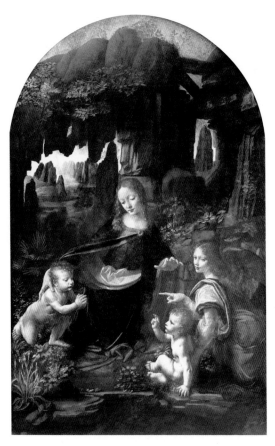

나무 위에 덧댄 캔버스에 유채, 199×122cm,
1483~1486년, 파리 루브르박물관

신화는 상상력의 공간에 지은 집이다. 그리고 그곳에 깃들어 살고 싶게 이끄는 것이 예술이다. 사람들이 모여들어 동네를 이루면 문명이 된다. 인류가 번성한 곳에는 풍부한 상상력을 재료로 삼은 튼실한 구조의 신화가 있었다.

우리에게도 이런 신화가 있다. 고구려 신화는 우리 상상력의 넓이와 깊이를 가늠케 했으며, 표현에서도 얼마나 기발했는지를 잘 보여준다. 지난 평창 동계올림픽 개막식 공연에 등장해 우리가 이제야 알게 된 인면조(고구려 고분 벽화에 나오는 새의 몸에 사람 얼굴을 한 상상 속 존재)가 그 예다.

미국의 ABC 뉴스는 "이상하고 무섭지만, 재미있고 유니크한 매력이 있다"고 평했다. 일본에서도 많은 언론이 주목해 네티즌 사이에서 여러 가지 패러디가 나올 정도로 화제가 됐다. 그러나 정작 우리나라에서는 일회성으로 지나쳐버렸다. 심지어 '우리 문화라지만 익숙하지 않은 데다가 기괴하다'는 부정적 이야기까지 나왔다.

우리 선조들의 상상력과 표현의 힘은 21세기 대중문화의 주요 모티브로 각광받는 판타지 세계를 무색하게 할 정도로 뛰어나다. 특히 시공을 뛰어넘는 사랑 이야기는 동서양 영화와 TV 드라마에서 흥행 보증수표로 통한다.

이런 상상력의 흔적은 1,500여 년 전 선조의 노래에서도 발견됐다. 2000년 11월, 백제금동대향로가 발굴된 충남 부여 능산리 고분 근처에서 출토된 나뭇조각에서 한국 문학사를 새로 써야 할 정도의 놀라운 글귀가 나왔다.

이 글귀는 '이 세상에 태어나기 이전 세상'을 뜻하는 불교 용어 〈숙세가〉로 이름 붙여졌으며, 백제 사람이 직접 남긴 유일한 노래로 밝혀졌다. 내용은 두 가지로 해석되었다. 하나는 전생에서 맺어진 사랑이 현생에서도 이어지기를 바라는 연가라는 해석이고, 또 하나는 부부가 함께 죽어 다음 생에서도 인연 맺기를 기원하는 발원문이라는 해석이다. 사랑 노래든 발원문이든 시공을 뛰어넘는 사랑의 완성에 초점을 맞추고 있다.

'시공을 초월한다'는 매력적인 상상은 공상과학 영화에서 인기 있는 주제다. 유명한 작품으로 〈터미네이터〉 시리즈가 있다. 1984년에 1편이 나온 이후 현재까지 6편이 제작될 정도로 전 세계적 흥행에 성공한 대표적인 SF 영화다. '끝내는 사람'을 뜻하는 터미네이터는 시공을 넘나들며 세상을 구하는 영웅을 그리고 있다. 즉 해결사가 등장해 세상을 구원한다는 이야기가 기본 콘셉트다. 구세주 영웅담은 서양 문명의 기본을 이루는 주제 중 하나다. 그런 의미에서 터미네이터는

예수의 또 다른 이미지가 아닐까 싶다.

서양인들은 시공을 초월해 세상을 구한다는 거창한 주제를 좋아하는 데 비해 우리는 1,500년 전이나 지금이나 개인의 사랑 이야기가 시공을 넘나들며 반복될 정도로 각광받는 주제. 이것을 통해 서양인들은 절대자 한 사람의 거대한 능력이 세상을 바꾼다는 생각이 앞서는 반면, 우리는 개인의 염원이 모인 힘으로 세상을 바꿀 수 있다는 생각 쪽에 무게를 두고 있다는 것을 알 수 있다. 그런데 우리의 이토록 기발한 상상력과 표현의 힘은 어디로 갔을까.

한국적 미감 하면 떠오르는 것으로 담백함, 고졸함, 자연스러움, 절제의 미, 한이 묻어나는 비애의 아름다움 등이 있다. 이것들은 우리가 일궈낸 독창적 미감임에 틀림없다. 그러나 이 속에는 표현을 최소화하려는 의지가 숨어 있다. 조선을 관통한 성리학의 영향과 일본인 미학자 야나기 무네요시가 발견한 민예적 미학의 영향이 아닌가 싶다.

공자의 유교 사상을 기반으로 하는 성리학은 정도전과 사대부 지배층의 핵심 철학으로 발전했다. 현실적 합리성을 중시하는 성리학적 사고에서는 탐미적 표현을 가볍게 보았다. 특히 상상력의 세계를 괴력난신(怪力亂神, 공자의 『논어』 '술이' 편에 나오는 말로 불가사의한 현상이나 존재를 의미함)이라 하여 철저히 배격했다.

이런 정신으로 500여 년을 단련한 우리 미감은 절제하고 담백함을

미덕으로 아는 쪽으로 기형적 발전을 이룰 수밖에 없었다. 여기에 조선의 민중적 정서와 이를 담아낸 조선 민예에 매료된 야나기는 조선 미감을 비애적 정서와 고졸함으로 분석해 설득력을 얻었다. 특히 조선 백자와 민화의 미학적 가치를 설명해 많은 공감을 얻었고, 이런 주장이 우리 미감으로 굳어진 셈이다.

고난을 이겨내는 아름다움의 힘

그러나 우리가 잊고 있는 섬세한 표현과 놀라운 상상의 세계를 담아낸 미감이 고스란히 배어 있는 회화가 있다. 아름다움의 극치를 보여주는 고려불화다. 고려불화는 13~14세기에 집중적으로 그려졌는데, 섬세한 표현과 장식적 아름다움이 혀를 내두를 정도다. '유려하면서도 힘이 넘치는 선묘, 단아한 형태, 화려한 색채의 구사, 다양한 문양이 빚어내는 장식성, 정밀함의 극치를 보여주는 사실주의적 묘사.' 고려불화를 설명할 때면 언제나 따라붙는 말이다.

특히 투명한 천으로 만든 옷을 여러 벌 겹쳐 입은 듯한 표현이 가히 압권이다. 겹쳐진 부분을 가려내는 표현 방법으로 서로 다른 문양을 그려서 깊이감을 불어 넣었다. 이런 방법은 동시대 세계 어느 나라 미술에서도 찾을 수 없는 독보적 기법이다. 독창적이며 탁월한 예술성을 지녔기 때문에 그 가치를 알아본 눈 밝은 미술관에서는 고려불

화 수집에 애를 쓰고 있다. 그러나 소장하고 있는 개인이나 단체에서는 아예 팔 생각을 하지 않는다. 보물이기 때문이다.

현재까지 확인된 고려불화는 국내에 20여 점, 미국과 유럽의 미술관에 10여 점, 일본의 사찰과 미술관에 130여 점 정도다. 일본에 유독 많이 남아 있는 이유는 일제강점기 때 건너간 탓도 있지만, 상당수가 고려시대 때 일본 사찰에서 직접 주문 제작을 해서 사갔기 때문이다. 그만큼 당대에 이미 국제적 명성을 얻었던 그림이다.

한편, 불화는 종교적 기능을 위한 그림이기도 하다. 삼국시대에 불교가 들어왔으니 그때부터 지금까지 꾸준히 제작되고 있는 셈이다. 그중에서도 유독 고려불화가 남다른 이유는 뛰어난 예술성에서 찾을 수 있다. 특히 〈수월관음도〉(水月觀音圖)에서 섬세한 아름다움이 가장 두드러진다. 달밤에 관음보살이 물가 바위에 앉아 선재동자에게 설법하는 장면을 그린 장면이 특히 뛰어나다.

이 주제가 많이 그려진 것은 『화엄경』에 관음보살이 사는 곳이 아주 서정적으로 나오기 때문이다. '남인도 바닷가 깎아지른 봉우리와 골짜기가 많은 보타락가산이 있다. 청정한 기운이 감도는 이곳은 온갖 보배가 넘쳐나고, 우거진 숲에는 향기로운 꽃과 과일이 풍성한데 그 가운데 물이 마르지 않는 연못이 있다. 연못가 아름다운 바위에 관음보살이 앉아 있다'고 묘사하고 있다. 환상적인 풍경이 떠오르는 설

명은 솜씨 뛰어난 고려 화가들의 감수성을 자극하기에 모자람이 없다. 수월관음이 인기 있는 주제가 된 것은 당연하지 않을까.

그러나 고려불화가 13~14세기에 집중적으로 제작된 이유는 몽골의 침략과 고려 말의 정치적 혼란이라는 시대적 분위기가 크게 작용한 것으로 보인다. 관음보살은 현세 신앙의 대표적 경배 대상으로 꼽힌다. 외국의 침략과 지배층의 부패로 힘든 시절을 견뎌야 했던 당시 사람들에게 부르기만 하면 나타나 구제해준다는 자비로운 관음보살은 큰 위안이 되었으리라.

고려의 화가들은 상상력을 발휘해 그림 속에 현실적 고난을 이겨내는 힘을 실었다. 그 힘이 바로 섬세함의 극치에서 나오는 아름다움이다. 현실의 어려움까지도 잊을 수 있도록 위안을 주는 아름다움의 힘이 그만큼 강하다는 반증이다. 이런 생각을 담기에 관음보살이 제격이었을 것이다. 〈수월관음도〉를 보고 싶은 이유는 지금 이 시대에도 통한다. 힘들 때 아름다움을 보고 싶은 마음은 아무리 시대가 흘러도 변하지 않으니까.

현실 극복의 염원을 담은 성모 이미지

고려의 이름 없는 화가들의 상상의 힘과 탐미적 표현력이 얼마나 위대한지는 당대 서양 회화와 비교해보면 극명해진다. 같은 시기 서양

회화는 대부분 기독교를 주제로 했다. 수월관음과 같은 성격의 현실 고난을 극복하는 의미를 지닌 기독교의 상징은 성모마리아다.

그렇다면 고려불화 〈수월관음도〉와 비슷한 시기에 성모마리아를 주제로 창작된 작품은 어떤 것이 있을까. 가장 뛰어난 작품으로 꼽히는 것은 조토 디 본도네(1267~1337)의 〈성모와 아기 예수〉다.

조토는 서양 회화의 아버지이자, 서양 미술사의 첫 장을 장식하는 대화가로 불린다. 자연을 면밀히 관찰해 자연스러운 움직임과 이치에

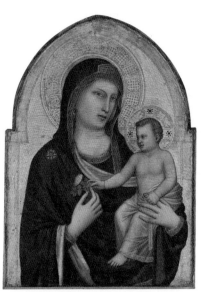

조토 디 본도네 <성모와 아기 예수>
목판에 유채, 62×85.5cm, 1320년경, 워싱턴 내셔널갤러리

맞는 사실주의적 화면 구성으로 르네상스 회화의 밑거름이 되는 새로운 양식을 개발한 인물이기도 하다.

이 그림은 〈수월관음도〉처럼 도상으로 굳어져 있다. 안정적인 삼각형 구도로 완벽한 구성을 갖췄기 때문이다. 사실적 묘사로 살아 있는 듯한 성모자상을 창조해, 당시로서는 획기적인 종교적 경배 모델을 제시했던 셈이다. 지금은 매우 진부한 옛 도상처럼 보이지만 이런 표현은 당시로서는 처음이었고, 조토의 상상력에 의한 것이라는 점에서 더욱 놀랍다.

조토의 성모자상은 현실적 실제감은 뛰어나지만 다소 딱딱한 느낌을 지울 수가 없다. 성모는 신비롭고도 숭고한 분위기다. 검은 옷과 황금색 배경의 대비, 표정이 주는 엄격한 아름다움 때문이다. 아기 예수와의 교감도 잘 드러나도록 한 구성에서는 작가의 상상력이 돋보인다. 예수는 왼손으로 어머니의 검지를 잡고 있고, 다른 손으로는 손가락으로 소통하고 있다. 그런데 예수의 표정이 아기처럼 보이지 않는다. 어른의 얼굴에 꼿꼿한 자세를 취해 부자연스럽다. 예수는 신의 아들이라는 의미를 표현하기 위한 작가의 의도일 수도 있다.

개인적으로는 〈수월관음도〉의 솜씨에 버금가는 작품은 조토의 성모자상보다 150여 년 후에 나온 레오나르도 다빈치(1452~1519)의 〈동굴의 성모마리아〉라고 생각한다.

진정한 르네상스형 인간으로 통하는 레오나르도는 수수께끼로 가득 찬 인물이다. 서양 미술사상 최고의 화가로 알려져 있지만, 정작 그가 완성한 회화는 현재까지 10여 점에 불과한 것으로 확인된다. 오히려 레오나르도는 현대 문명을 낳은 온갖 기기의 원리를 창안한 과학자이자 해부학의 선구자, 수학자, 음악가, 시인 그리고 도시설계가와 무기발명가로서 더 많은 업적을 남겼다.

〈모나리자〉와 함께 레오나르도의 대표 작품으로 꼽히는 〈동굴의 성모마리아〉는 밀라노 산프란체스코 그란데 성당의 의뢰로 그린 제단화다. 20여 년의 시차를 두고 같은 구성으로 2점을 남겼다. 바로 파리 루브르박물관 소장본과 런던 내셔널갤러리 소장본이다. 똑같은 구도지만 약간의 변화를 주었다.

루브르 소장본에는 성모, 예수, 요한의 머리에 후광이 없는데, 이후 그린 내셔널갤러리 소장본에는 후광을 그렸다. 인물의 위치도 다르다. 루브르 소장본은 성모를 중심으로 오른쪽에 예수, 왼쪽에 요한을, 내셔널갤러리 소장본에서는 왼쪽에 예수, 오른쪽에 요한으로 자리를 바꿔 그렸다. 두 작품 중 먼저 그린 루브르 소장본이 완성도도 높고 더욱 신비스럽다. 성모마리아의 표정에도 강한 명암 대비가 주는 깊이가 있고, 아치형 화면으로 동굴 이미지까지도 잘 살려내고 있다.

『성경』에 나오는 에피소드를 작가의 상상력으로 신비롭게 연출한

구성이다. 성모마리아가 헤롯왕이 갓 태어난 아기를 모두 죽일 것이라는 동방박사의 예언을 듣고 아기 예수를 보호하기 위해 이집트로 피신하던 중 세례 요한을 만난다는 이야기를 담고 있다.

이 작품은 두 가지 상황으로 구성돼 있다. 상단 부분에는 풍경을, 하단 부분에는 군집 인물화를 그렸다. 엄숙하면서도 환상적 분위기의 동굴 내부는 배경에 해당한다. 바위틈 사이로 스며든 빛으로 기암괴

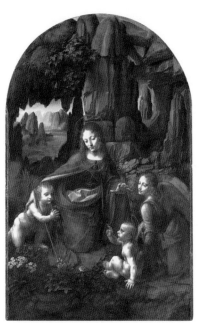

레오나르도 다빈치 <동굴의 성모마리아>
패널에 유채, 189.5×120cm, 1491~1499년경과 1506~1508년경, 런던 내셔널갤러리

석의 신비로운 형상을 표현했다. 초현실적 분위기가 이 그림에 표현된 상황이 비범하지 않음을 암시한다. 군집 인물화 부분의 주인공은 단연 성모마리아다. 그녀의 자세를 중심으로 완벽한 삼각형 구도로 인물을 배치했다. 마리아는 오른손으로 아기 예수를 보듬고, 왼손으로는 아기 요한에게 은총을 내리고 있다. 요한의 뒤에 가브리엘 천사가 있는데, 관람자와 눈을 맞추고 있다. 그리고 손가락으로 아기 예수를 가리키고 있다. 이런 연출 덕분에 그림을 보는 사람은 자연스럽게 그림 속 신비로운 현장으로 빨려 들어가게 된다.

이 작품이 신비롭게 보이는 이유는 레오나르도가 즐겨 썼던 스푸마토(Sfumato) 기법 때문이다. 이탈리아어로 '흐릿하다'는 뜻인데, 밝은 톤에서 어두운 톤으로 점진적으로 변화시켜 윤곽선 없이 사물을 그리는 기법이다. 선 중심 묘사에서 벗어나 면으로 형상을 그려 실제감을 살리면서 부드러운 깊이감까지 나타내는 데 효과적이다.

미술관으로 들어간 성모마리아와 사찰에 머무는 수월관음

예술가의 상상력은 시대와 공간을 뛰어넘어 인류가 고난을 극복하는 데 언제나 든든한 바탕이 돼 주었다. 예술이 꼭 필요한 이유도 여기에 있다. 〈수월관음도〉와 레오나르도의 성모를 주제로 한 작품은 모두 종교적 경배 대상의 신비로운 힘에 초점을 맞추고 있다. 암갈색 배경

과 황금색의 조합, 빛의 표현, 섬세한 묘사 등으로 환상적 분위기를 연출했다는 점에서도 공통점이 보인다.

서양 미술사상 최고의 천재로 인정받는 화가의 걸작보다 150여 년 앞서 창작된 고려시대 무명 화가의 그림이 더 아름다워 보인다면 지나친 편견일까. 수월관음과 성모마리아는 종교화의 주제로만 묶어두기에는 너무나 매력적이다. 이런 까닭에 성모마리아의 에피소드는 르네상스 이후 기라성 같은 화가들에 의해 재창조되며 발전해왔다. 시대의 개념과 미술사적 양식의 변화를 융합해 많은 회화 유산으로 남았다. 그리고 아직도 현재진행형으로 살아 있다. 반면 인류 최고 회화 유산으로 평가하기에 손색이 없는 고려의 〈수월관음도〉는 아직도 불교 예식 그림의 범주에 머물러 있다.

Artist's view

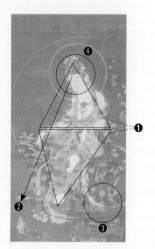

예배를 목적으로 그린 종교적 내용이기 때문에 구성이 거의 같다. 바위에 앉아 한쪽 다리를 다른 쪽 무릎 위에 올리고 편안한 자세로 아래를 지그시 내려다보고 있다.

1 자연스럽게 걸친 두 팔을 중심으로 상체는 삼각형, 하체는 역삼각형 구성으로 완벽에 가까운 균형감을 보여준다.

2 얼굴에서 왼쪽 팔 그리고 두 발로 이어지는 흐름과 얼굴에서 오른쪽 손과 폭포로 내려오는 흐름이 그림 왼쪽 아래 모서리에 있는 선재동자로 모아지는데, 곧 관음보살의 시선이 향한 곳이다.

3 그림 하단 오른쪽의 옷소매 자락은 관음상의 자세를 안정적으로 만들어주는 요소다.

4 여성적 분위기와 남성적 이미지를 결합해 중성적인 모습을 보여준다.

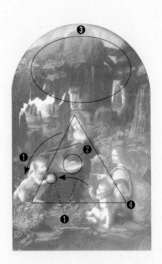

1 성경의 성모마리아 에피소드가 주제이기 때문에 성모의 행위가 중심이 된다. 오른쪽 손으로 아기 예수를 감싸고 있고, 왼손으로는 아기 요한에게 축복을 내리고 있다. 천사의 손이 아기 예수로 향하고, 바로 아래 요한의 손도 예수를 향한다. 이것을 받아주는 요소가 예수의 기도하는 손이다.

2 성모마리아가 주인공이지만 그림을 들여다보면 예수에게로 향하게 된다. 예수를 중심으로 마리아의 얼굴, 그녀의 왼손, 천사의 얼굴, 그의 손, 요한의 몸으로 이어지는 구성이 그것이다. 따라서 우리의 시선은 예수에게로 향하게 된다. 이것을 보완하기 위한 요소가 성모마리아 무릎 위의 밝은색 천이다.

3 상단은 초현실적인 풍경으로 신비스러운 분위기를 연출한다.

4 하단은 군집 인물화 성격의 구성인데, 삼각형 구도를 하고 있다.

짝
4

———

풍경

풍경과 경치 사이

존 에버렛 밀레이 <휴식의 계곡> vs 최북 <공산무인도>

캔버스에 유채, 104.1×73.7cm,
1855~1856년, 맨체스터갤러리

종이에 수묵 담채, 31×36.1cm,
18세기, 개인 소장

산수화에 흐르는 기운, 풍경화가 품은 에너지

절경은 사람을 압도한다. 깎아지른 절벽, 눈 덮인 고산준령, 하늘을 가린 나무숲 같은 풍경을 마주하면 두려워진다. 설명하기 힘든 신비한 느낌을 주기 때문이다. 이런 자연의 힘은 오래전부터 예술가들의 영감을 자극해왔다. 동양에서는 '기운'으로 산수화 속에 담았고, 서양에서는 '에너지'로 풍경화를 통해 품었다. 그런데 기운과 에너지는 느낌이 다르다. 생각의 지점에서 차이가 나는데, 그 어긋남이 풍경을 바라보는 동양과 서양의 다른 눈이다.

서양인들은 자연 풍경이 보여주는 신비한 현상이 이를 연출하는 보이지 않는 힘에 의한 것이라고 생각했다. 물리적으로 바라보는 것이다. 이를 적극적으로 연구해서 현실화시킨 것이 동력이다. 동력은 기계문명을 일구어 근대를 열었고, 세계 역사의 중심축을 서양으로 이동시켜 놓았다. 결국 자연을 이용해 인간의 삶에 물질적 풍요를 수놓은 셈이다.

자연 속 에너지를 서정으로 풀어낸 그림이 낭만주의 풍경화다. 보이는 그대로의 아름다움을 따르기보다는 보이지 않는 힘이 연출하는 자연 경치에 작가의 생각을 덧입히려 했다. 개인의 사상이나 사회적 관념 또는 시대 정서 그리고 신성 같은 것이었다. 이런 이유에서 낭만주의 풍경화는 동양의 산수 정신과 맞닿아 있는 듯하다.

이런 생각을 잘 보여주는 작품이 독일 낭만주의 풍경화를 대표하는 카스파르 다비트 프리드리히(1774~1840)의 〈안개 바다 위의 방랑자〉라는 작품이다. 영화의 극적인 장면을 연상시키는 구성에서 장엄한 아름다움을 느낄 수 있다. 산봉우리에서 구름과 바람 그리고 안개가 연출하는 장관을 바라보는 설정이다. 프리드리히는 보이지는 않지만 실제로 이 세상을 움직이는 존재에 대한 생각을 극적 풍경으로 담

카스파르 다비트 프리드리히 〈안개 바다 위의 방랑자〉
캔버스에 유채, 98.4×74.8cm, 1818년, 쿤스트할레미술관

아내려 했다. 고독한 자세로 산꼭대기에 서서 맹렬하게 요동치며 산을 넘어가는 안개를 바라보고 있는 인물은 작가 자신이다. 골짜기에서 피어올라 봉우리를 휘감는 안개는 거센 파도에 휩싸인 섬처럼 보이기도 한다. 프리드리히의 마음을 대변하는 듯한 풍경이다.

이 그림을 그릴 즈음 프리드리히는 결혼을 앞두고 열렬한 사랑에 빠져 있었다. 44세의 노총각이었던 그는 19살이나 어린 연인에 대한 격렬한 감정을 다스리기 힘들었을 것이다. 작가가 보고 있는 풍경은 실제 풍경이자 자신의 혼란스러웠던 마음의 표현인 셈이다.

풍경을 빌려 자신의 감정이나 생각을 이야기하고자 했던 프리드리히의 제작 태도는 뜻을 경치에 담고자 했던 산수화와 맥을 같이 한다는 점에서 눈여겨볼 만하다. 또 이 그림에서 눈길을 끄는 것은 인물의 뒷모습을 화면 중앙에 배치하고 평평하게 실루엣으로 보이도록 처리했다는 점이다. 이런 인물의 표현은 그림 아래의 바위로 연결되면서 그림을 감상하는 사람 역시도 산 정상에서 아래를 내려다보는 듯한 극적 긴장감을 더하는 장치다.

영국 빅토리아 시대의 회화, 라파엘전파

낭만주의 풍경화와 같은 입장으로 풍경화의 외연을 넓힌 것이 라파엘전파의 상징과 비유로 무장한 서정성 짙은 회화다. 19세기 영국 빅토

리아 시대의 미술 양식인 라파엘전파는 유럽 미술의 흐름과는 사뭇 다른 행보를 보여준다. 당시 미술의 주도권을 가진 곳은 프랑스였다. 현실을 사진처럼 그리려 했던 사실주의와 빛이 만드는 순간적 이미지를 추적하려 했던 인상주의가 새로운 흐름으로 자리를 잡아가던 시절이었다. 보이는 현실을 그리는 방식에 초점을 맞추고 있었다.

그런데 영국의 젊은 미술가들은 보이지 않는 세계에 관심이 많았다. 그들은 르네상스 이전 시대인 고딕 회화 어법에도 관심을 두었다. 그래서 그룹 이름으로 르네상스 회화의 상징적 화가인 라파엘을 내세웠다. 즉 라파엘 이전의 회화 양식을 당시 감각에 맞게 발전시켜 계승하겠다는 뜻으로 '라파엘전파'라고 붙인 것이다.

이들은 사실주의 기법으로 비현실의 세계인 신화나 정신세계인 종교와 문학을 그렸고, 묘한 환상성이 나타나게 되었다. 이야기가 풍부한 상황을 하나의 풍경으로 압축하기 때문에 상징과 비유가 동원됐고, 라파엘전파의 독특한 서정성으로 분장한 풍경화로 나타나게 됐다.

기독교적 사후관이 보여주는 휴식의 의미

라파엘전파의 상징적 작가인 존 에버렛 밀레이(1829~1896)의 풍경화 한 점을 보자. 황혼의 풍경에 인생의 의미를 담아낸 〈휴식의 계곡〉이다. 차가운 기운이 감도는 하늘과 검은 숲의 강한 명도 대비가 환상적

인 분위기를 자아내는 작품으로, 죽음의 냄새가 강하게 풍긴다. 이런 느낌을 주기 위해 색채의 기운을 걷어내어 약한 채도의 오렌지색으로 하늘을, 올리브색으로 숲을 표현했다. 그래서 그림 전체에 서늘하면서도 투명한 공기의 흐름이 느껴진다.

중간 부분의 들판은 묘지다. 몇 개의 비석이 주검이 머무는 장소임을 암시한다. 수녀복 차림의 두 여인이 장례의식을 진행 중인데, 한 사람은 매장할 공간을 마련하기 위해 열심히 땅을 파고 있고 또 다른 사람은 기도하는 자세로 앉아 있다. 그런데 표정이 예사롭지 않다. 황혼의 빛이 스치는 얼굴이다. 마치 무엇인가를 발견한 듯 차갑고 두려운 표정이다.

수녀가 본 것은 무엇일까. 매장할 시신을 운구해 오고 있는 행렬일 것이다. 매장 의식을 집전하는 수녀의 손에 들린 묵주와 십자가, 수녀가 깔고 앉은 비석 그리고 바로 옆의 흰 꽃 장식이 보는 이로 하여금 상황을 짐작하게 한다.

〈휴식의 계곡〉이라는 제목에는 죽음을 두려운 것이 아니라 편히 쉬는 것으로 보는 기독교적 사후관이 반영됐다. 휴식을 주는 계곡은 어디 있을까. 매장 의식을 진행하는 두 수녀가 계곡을 상징하는 요소라고 볼 수 있다. 또한 평온하고 안정적인 분위기의 구성에서도 엿볼 수 있다.

그림의 기본 구성이 수평·수직 구도로 이루어져 있다. 엄숙하면서도 안정된 느낌을 끌어내는 데 흔히 쓰이는 구도다. 스카이라인 역할을 하는 수도원 담장이 기본 수평선이다. 그 아래 들판의 선, 파헤친 땅도 수평선으로 그려졌다. 그리고 하늘을 배경으로 곧게 뻗은 나무와 두 수녀는 수직 구성을 완성한다.

풍경 자체로만 보면 새벽인지 황혼인지 가늠하기 어렵지만, 매장의 상황이 저녁나절임을 알려주고 있다. 많은 사람들이 이승과 저승의 교차점으로 묘지를 떠올리고, 어둠으로 가는 시작인 황혼이 죽음의 이미지와 잘 어우러지기 때문이다.

수녀 사이에 주검이 묻힐 것이다. 황혼의 묘지, 매장을 치르는 상황을 담았는데도 섬뜩한 느낌이 들지 않는다. 묘한 환상성과 아릿한 슬픔이 느껴진다. 엄숙함과 무서움을 서정적인 저녁 풍경으로 감싸고 있기 때문이다.

서정적 풍경에 담아내는 생각

동양인이 바라본 풍경 속의 기운에는 감성적 코드가 숨어 있다. 장관을 연출하는 산세나 구름, 바람, 비 혹은 눈에 인성적 요소를 덧붙인다. 살아 있는 생명체로 자연을 바라본 것이다. 이런 생각을 볼 수 있는 한시를 보자.

천산조비절(千山鳥飛絶, 온 산에 새 한 마리 날지 않고)

만경인종멸(萬徑人踪滅, 하 많은 길 사람 자취 끊긴 지 오래)

고주사립옹(孤舟蓑笠翁, 외로운 배 도롱이에 삿갓 쓴 늙은이)

독조한강설(獨釣寒江雪, 혼자서 낚시질 추운 강엔 눈만 내리네)

　겨울의 경치가 눈앞에 그려지는 〈강설〉(降雪)이다. 단순히 풍경을 읊은 시일까. 한시의 명작 반열에 오른 이 시를 쓴 사람은 당나라 때 관리를 지낸 시인 유종원이다. 당송팔대가의 한 사람으로 꼽힐 정도로 중국 문학에 한 획을 그은 인물이다. 개혁정치에 힘을 보태다 지방의 한직으로 좌천돼 생을 마쳤다. 그런 심정을 겨울 경치에 담았다. 사람은커녕 새조차 찾지 않는 외로운 신세가 된 자신의 처지를 눈 내리는 찬 강에서 비루한 몰골로 낚시하는 늙은이로 그렸다. 한겨울 언 강에선 고기조차 잡힐 리 없겠지.

　한시는 이처럼 서정적 풍경에 심지 깊은 생각을 담는다. 산수화 역시 그렇다. 산과 물을 그린 그림이니 풍경화인 셈이다. 우리 전통 회화에서 산수화는 상당 부분을 차지한다. 산수화 대부분은 뜻을 품고 있다. 정치적 신념, 선현의 사상, 자연의 위대함이나 이치, 자연 친화적 인생관 또는 사랑 같은 것이다. 경치가 생각을 담을 수 있는 그릇이라고 생각했기 때문이다.

미술사가들은 이를 '관념산수화'라 칭했다. 생각이나 뜻을 직접 말하지 않고 자연 풍경에 빗대어 나타내려는 태도에서 나온 형식이다. 조선시대 산수화에서 많은 비중을 차지하는데, 에둘러 표현하는 것을 미덕으로 여겼던 조선 지배층의 정서와 잘 맞았기 때문이다.

이런 산수화를 자신의 언어로 승화시켜 독보적인 예술성을 보여준 화가는 조선시대 최고의 기인 화가로 불리는 호생관 최북(1712~ 1760)이다. 일생 동안 가난, 외로움과 사투하며 처절하게 살다가 비참하게 죽었다. 세상에 인정받지 못한 천재로, TV 드라마에서 묘사할 법한 삶을 산 인물이다. 그는 자신의 재능을 알아보지 못하는 세상에 대한 자조적이고 반항적인 흔적의 그림을 많이 남겼다.

그의 호인 호생관은 '붓으로 먹고사는 사람'을 뜻한다. 그는 이 호에 충실하게 살았다. 평생을 그림을 팔아 생계를 꾸렸던 프로 화가였다. 그리고 이름의 북(北) 자를 둘로 쪼개 '칠칠(七七)'이라는 자를 썼다. 스스로 '그림이나 그려 먹고사는 칠칠이'라는 자기 비하를 하며 세상을 향한 울분을 삼켰던 셈이다. 삶을 꼭 빼닮은 그의 대표작 두 점을 보자.

평범한 풍경에 담은 천재의 자존심

거친 필치로 슥슥 그린 듯한 작품, 공산무인도(空山無人圖)다. '빈산에

사람이 없다'라는 의미다. 그림 속 풍경은 그다지 빼어나 보이지 않는다. 마음먹고 찾는 그런 풍경이 아니다. 주변에서 흔히 볼 수 있는 집, 나무, 꽃을 그린 이 그림에는 현실감이 없다. 풍경의 아름다움을 감상하기 위한 그림이 아니기 때문이다. 이런 그림을 문인화풍의 산수라고 하는데, 경치를 통해 작가의 심사를 이야기하는 데 목적이 있다. 그래서 작가의 의도를 알아내기가 쉽지 않다.

눈길을 잡아끄는 경치는 아니지만 자연의 순리를 충실히 따르고 있다. 골짜기의 물은 높은 곳에서 낮은 곳으로 흐르고, 이름 없는 풀조차도 꽃을 피운다. 자기 몫을 다 하는 자연을 담고 있다. 그토록 위대한 일을 하는 자연이지만 요란을 떨지 않는다.

최북은 묵묵히 질서를 따르며 자신의 자리를 지키는 자연의 모습을 흔한 풍경으로 그리고, 제목처럼 사람이 없는 초막에 자신의 심경을 담았다. 세상에 소외된 자신의 처지를 말한 것이다. 천재를 알아보지 못하는 세상을 향해 빼어난 작품으로 조롱했던 최북의 예술적 자존심이다. 그림 위쪽 "빈산 찾는 이 없어도 물은 흐르고 꽃은 핀다(空山無人水流花開)"라는 내용에서 그런 심사가 엿보인다.

한편 조선 최고의 기인 화가로 알려진 최북은 격정적 낭만성이 강했던 인물이다. 이런 모습을 잘 볼 수 있는 작품이 〈풍설야귀인도〉(風雪夜歸人圖)다. '눈보라 치는 밤을 뚫고 돌아오는 사람'이라는 제목의

이 작품은 당시 새로운 기법으로 통했던 지두화법(붓 대신 손끝에 먹물을 묻혀 그리는 방법)으로 그렸다. 순간적으로 떠오른 그림의 영감을 놓치지 않기 위한 작업 방식인데, 천재만이 누릴 수 있는 예술적 축복이다.

최북은 평생 전업 작가로 살 만큼 상당한 명성을 얻었지만, 사람들이 원하는 그림은 선대 화가들의 영향을 받은 품위 있고 얌전한 화풍의 그림으로, 최북이 그리고자 했던 그림이 아니었다. 그는 생계를 위

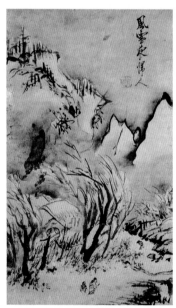

최북 <풍설야귀인도>
종이에 수묵 담채, 66.3×42.9cm, 18세기, 개인 소장

해 사람들의 구미에 맞는 그림을 그려왔을 것이다.

자신의 예술혼을 펼칠 수 없었던 최북의 삶을 표현한 그림이다. 눈보라 치는 밤길을 걷는 작달만 한 노인은 영락없이 최북 자신으로 보인다. 볼품없는 강아지조차도 노인을 업신여기듯 사납게 짖어대고 있다. 휘어지고 꺾인 나무의 모습에서 요란하게 불고 있는 바람의 위력을 짐작할 수 있다.

앞이 보이지 않는 밤길을 평생 지났던 최북은 자학적 기행과 술주정으로 매서운 세상에서 불어오는 눈보라를 뚫었다. 이 그림을 통해 그런 모습을 엿볼 수 있다. 공교롭게도 최북은 그림 같은 죽음을 맞이했다. 눈보라 치는 밤길을 만취 상태로 걷다가 객사하고 말았다. 그는 자신의 그림 속에 남아 오늘까지 살고 있는 셈이다.

뜻을 담은 풍경과 경치의 차이

서양의 낭만주의와 라파엘전파의 풍경화 그리고 동양의 관념산수화는 자연을 매개로 작가의 생각을 담는 방식의 그림이라는 점에서 흥미롭다. 서양에서 인물의 배경 역할만 했던 풍경화가 독립적 세계를 표현하며 본격적인 회화로 대접받기 시작한 것은 18세기부터다. 이에 비해 동양 산수화의 역사는 2,000여 년에 이른다. 자연 중심의 세계관이 동양을 지배해왔기 때문이다. 뜻을 그리는 서양의 풍경화는 자연

을 매우 사실적으로 표현하는 반면, 동양의 관념산수화는 표현의 함축과 생략 그리고 추상성을 바탕으로 삼고 있다는 점이 다르다. 특히 조선의 관념산수화가 이런 표현에 능하다.

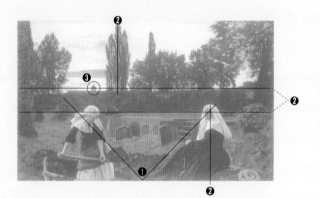

해 질 녘 무덤을 조성하는 수녀와 매장 의식을 집전할 수녀가 묘지에 있는 서늘한 죽음의 풍경이다.

1 ‌ 'V'자 구성으로 주제를 암시한다. 두 수녀 사이의 공간이 계곡을 뜻하는데, 주검이 묻힐 공간이다. 수녀는 가톨릭으로 상징되는 종교적 은유다. 죽음을 영원한 안식으로 보는 종교적 해석을 담았다.

2 ‌ 죽음이 주제이기 때문에 엄숙한 분위기를 연출하기 위해 수직 구도를, 휴식이라는 평온함을 보여주기 위해 수평 구도로 구성했다.

3 ‌ 키 큰 나무숲 사이로 보이는 밝은 노을이 환상적이면서도 쓸쓸함 느낌을 준다. 나무 사이로 보이는 교회 첨탑의 종이 종교적 의미를 담은 그림임을 암시한다.

Artist's view

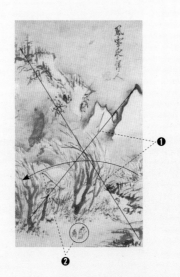

지두화의 흔적이 보이는 거친 터치가 천재의 분출하는 감정을 담아내고 있다.

1 불안정한 심리를 보여주는 'X'자 구도다.

2 바람의 위세를 보여주는 나무의 방향이 작가로 유추되는 걸어가는 이의 앞에서 불
어오고 있다. 최북의 삶을 힘들게 한 세상에 대한 은유다.

자연을 보는 눈

폴 세잔 <생트 빅투아르 산> vs 정선 <인왕제색도>

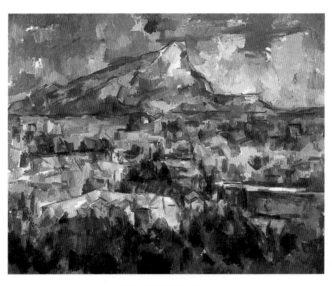

캔버스에 유채, 73×91cm,
1904~1906년, 필라델피아미술관

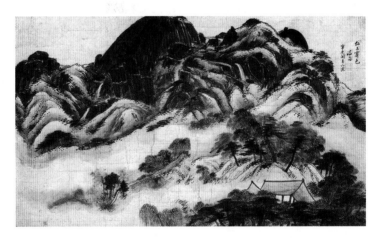

종이에 수묵, 79.2×138.2cm,
18세기, 삼성미술관 리움

현대 미술의 아버지 세잔

폴 세잔(1839~1906)은 '현대 미술의 아버지'로 불린다. 회화에서 새로운 문법을 개척해 20세기 미술이 신세계로 나아가는 문을 열었기 때문이다. 그는 회화가 이야기를 표현하거나 현실을 복제하는 것이 아니라 미술 고유 언어인 점, 선, 면, 색채만으로 독자적인 세계를 창조해야 한다고 생각했다. 이를 위해 새로운 회화 구성 원리도 만들었다. 자연을 다양한 시점으로 바라보는 방법을 통해 자연의 진짜 모습을 찾으려고 했다.

오늘날 우리가 그림에서 구성이나 기법을 따지게 된 것도 세잔의 공로다. 세잔의 독창적 회화가 등장한 이후, 서양 미술은 3,000여 년 이상 지켜온 현실 세계 재현의 원칙을 버리고 새로운 세계를 받아들이기 시작했다. 미술이기 때문에 가능한 세계였고, 덕분에 현대 미술은 무한한 생각의 영토를 가질 수 있게 되었다.

인상주의가 무르익던 시절에 화가가 된 세잔은 인상주의자들이 자연을 해석하는 방식에 회의를 느꼈다. 그들은 빛의 반사로 망막에 생긴 영상을 그리고자 했고, 세잔은 빛에 의해 순간순간 변하는 모습은 자연의 본모습이 아니라고 생각했다. 자연은 빛이 없는 어둠 속에서도 본모습 그대로 존재하기 때문에, 이런 자연을 정확하게 표현하고 싶어 했다.

과학적 눈으로 분석한 자연

이를 위해 세잔은 고향 엑상프로방스로 내려가 자신의 생각을 회화로 구체화하는 데 몰두했다. 그 결실 중 가장 대표적인 작품이 〈생트 빅투아르 산〉 연작이다. 그는 생트 빅투아르 산을 소재로 60여 점에 달하는 작품을 그렸다. 이 산은 세잔에게는 숙명과도 같았다.

세잔은 생트 빅투아르 산을 그리기 위해 줄곧 장소를 바꿔가며 야외 작업을 했다. 1906년 10월 15일, 그를 죽음으로 몰아간 운명의 날에도 그는 이 산과 마주한 채 캔버스와 씨름했다. 그림에 몰두해 있었기 때문에 갑자기 불어닥친 폭풍우를 피할 길이 없었고, 이때 걸린 폐렴으로 일주일 후 죽음을 맞고 말았다.

세잔은 이 산에서 무엇을 찾으려고 그토록 집착했을까. 자신의 생각을 실험할 수 있는 훌륭한 모델이었기 때문이었다. 생트 빅투아르 산은 보기에 따라서는 절경이 아닐 수도 있다. 그는 사물을 바라보는 방식에 대해 늘 생각이 많았다. 인간은 두 눈으로 하나의 사물을 보게 된다. 두 눈 사이의 거리 때문에 약간씩 다른 두 개의 영상을 얻지만, 우리의 뇌는 이것을 하나로 통합해 인식한다. 그렇다면 과연 사물을 정확하게 파악한 것이라고 할 수 있을까.

세잔은 두 눈이 바라보는 다른 각도 때문에 생긴 각각의 모습을 그려야만 한다고 생각했다. 그렇게 해야 사물의 본모습에 다가설 수

있다고 보았다. 이를 더욱 심화시켜 사물을 한쪽에서만 봐서는 본모습을 찾을 수 없다고 여겼다. 그래서 정면과 측면, 윗면, 아랫면, 뒷면을 모두 표현해야만 사물의 본모습을 그릴 수 있다는 결론을 얻었다. 이런 생각을 실험하기에 더 없이 좋은 모델이 바로 생트 빅투아르 산이었다.

이 작품은 세잔이 그린 〈생트 빅투아르 산〉 연작 중 하나로, 힘찬 산의 모습과 아기자기한 숲속 마을의 조화를 통해 풍경의 정취를 담은 게 아니라 화면의 구성을 표현했다. 가장 먼저 레고 블록을 조립한 듯 딱딱한 붓질이 눈에 띈다. 자연을 구성하는 본질적인 형태가 큐빅(세잔은 자연을 원통, 원뿔, 구로 파악했다)으로 이루어졌다는 생각을 담은 것이다. 그림 전체에서는 서양 회화의 전통적 방식인 원근법도 보이지 않는다. 하늘과 산을 거의 같은 색조와 붓질을 통해 평면화시켰고, 산은 윤곽선으로 구분하고 있을 뿐이다.

화면의 반 이상을 차지하는 마을과 숲도 언뜻 보면 무질서해 보이지만 치밀하게 계산해서 그려졌다. 규칙적으로 처리한 붓질로 인해 평면으로 보이는데, 색감을 이용해 원근과 공간감을 나타내 깊이가 느껴진다. 따뜻하고 어두운 색으로 처리한 숲은 안정적이고, 중간에 위치한 마을 부분은 따뜻하고 밝은색으로, 원경에 속하는 산과 하늘은 차가운 색으로 처리해 시야에서 멀게 느껴진다.

주황색, 갈색, 붉은색처럼 따뜻한 색조는 눈에 금방 들어오기 때문에 가깝게 느껴지는 반면 차가운 색조인 청색 계열은 눈에서 멀게 느껴진다. 그리고 밝고 어두운 차이가 심하면 빨리 눈에 띄기 때문에 가깝게 느껴진다.

이처럼 색채의 성질을 이론적으로 정리할 수 있게 된 것이 인상주의 미술 덕분이다. 세잔은 회화란 색채와 붓질로 화면을 구성하는 것이라고 여겼다. 때문에 이 작품은 회화라는 독자적 공간을 위해 현실의 풍경을 빌려온 것이라고 할 수 있다. 세잔의 만년작에 속하는 이 그림은 후에 피카소 등의 작가에게 영향을 주며 입체파 탄생의 결정적 계기가 되기도 했다.

보고 듣고, 몸으로 느끼는 경치

우리 산천은 아름답다. 오밀조밀한 선으로 다듬어진 산이 빚어낸 경치가 조금도 지루하지 않고, 그 사이를 헤집고 흐르는 강은 유려한 아름다움을 보여준다. 봄, 여름, 가을, 겨울이 다 있어 다양한 색채의 변화도 느낄 수 있다. 조선 후기 화가들은 아름다운 우리 경치에 대한 자부심을 산수화로 표현했다.

그 그림을 '실경산수화'라고 부른다. 경치를 현장에서 직접 보고 보이는 모습을 그리는 것으로, 인상주의 화가들이 빛의 변화를 좇아

야외에서 그림을 그렸던 것과 흡사하다. 그런가 하면 경치의 겉모습을 그리는 데 그치지 않고 풍경의 근본적인 모습을 찾고자 한 시도도 있었다. 그것을 '진경산수화'라고 부른다.

풍경의 참모습은 무엇일까. 풍경을 바라보는 데 머물지 않고 경치의 요소를 구석구석 알아내는 것이다. 멋진 경치 앞에서 우리는 많은 것을 느낄 수 있다. 빼어난 경관, 바람의 움직임, 숲과 나무의 향기, 신선한 공기, 온몸으로 전해져오는 정취 등 오감으로 경치를 받아들일 때 우리는 풍경을 진짜로 알게 된다. 보이는 그대로 경치를 받아들이는 것이 아니라 풍경을 이해하는 태도로, 실제 풍경 속에 들어가 있는 느낌을 그리는 것이 진경이다.

'진경산수화'는 어떻게 태어났을까

조선은 건국 때부터 중국의 정신을 바탕으로 삼은 나라였다. 그리고 이 정신을 신줏단지처럼 붙들고 나라를 운영한 세력이 양반사대부였다. 그들에게 중국은 부모였고, 스승이었으며, 군주였다. 바로 한족의 나라 '명'이었다.

그림에서도 그런 정신이 고스란히 묻어났다. 한나라 때 태어나 당·송을 거쳐 명으로 이어져 발전한 그림을 그대로 따라 그리는 것이 조선시대 화가의 목표였다. 명나라에서 인정받으면 조선 최고의 화가

로 대접받았다. 그런 그림 중 대부분을 차지하는 것이 명나라의 절경을 대상으로 삼은 풍경화였다.

조선의 화가들은 한 번도 보지 못한 중국의 경치를 그렸다. 명나라에서 들여온 채본(중국 산수화를 바탕으로 따라 그릴 수 있도록 만든 일종의 구성 도안 같은 성격의 그림 틀)을 보고. 이런 그림을 '관념산수화'라고 부른다. 눈으로 확인한 풍경이 아니라 머리에 들어 있는 풍경인 셈이다.

그러다가 우리 눈으로 본 조선의 경치를 그리게 되면서 참다운 풍경을 그림으로 만들어내기 시작했다. 아버지의 나라에 있는 원본을 부정하는 불손한 그림이 나오게 된 셈이었다. 어떻게 이런 반역(?)이 가능했을까.

명나라가 오랑캐로 불리던 여진족에 의해 망하고 청나라가 세워진 이후부터 이런 조짐이 조선에서 움트기 시작했다. 명나라를 진정한 주인으로 떠받들었던 조선 지배층은 우리보다 문화적으로 열등하다고 생각한 청을 중화 문화의 계승자로 받아들일 수 없었다. 그래서 양반사대부는 당시 중화 문화의 바탕을 만든 성리학 이념을 발전적으로 계승한 조선이 명의 분신이라는 명분을 세워 실천하기에 이르렀다. 이런 명분은 청 태종에게 무릎 꿇고 머리를 조아리는 인조의 치욕을 감당할 정도로 강했다.

'조선이 곧 중화'라는 사대적 명분인 조선 중화주의는 아이러니하

게도 우리의 주체적 생각을 만드는 계기가 되었다. 중국 문화의 원본이 조선에 있다는 생각은 문학에서 우리가 만든 한글에 대한 사랑, 미술에서 우리 풍광에 대한 관심으로 나타났다. 서포 김만중의 『구운몽』, 『사씨남정기』 등 한글로 쓴 진정한 의미의 우리 문학이 탄생한 것도 이런 배경 덕분이다. 회화에서는 우리 국토의 아름다움을 소재로 한 그림을 그리게 됐는데, 그게 진경산수화인 셈이었다. 우리 눈으로 확인한 우리 경치의 진짜 모습을 그리게 된 것이다.

그림으로 처음 진경의 정신을 나타낸 화가는 정선이다. 그는 우리 산천의 아름다움을 사생하는 데 꼭 맞는 고유한 화법을 만들어 실제 모습을 치밀하게 그렸다. 오늘날의 지명으로 서울의 서촌 부근에서 태어나 그 주변에서 생의 대부분을 보내 서울의 풍광을 많이 남겼다. 인왕산을 비롯해 압구정, 마포나루, 행주나루 등 한강 인근의 풍경은 물론 남산과 북악산도 그렸다.

그는 〈장안연우〉(長安烟雨)라는 제목으로 300여 년 전 비 내리는 서울도 그렸다. 가는 비 내리는 봄날 북악산 서편 중턱쯤에서 내려다 본 서울의 모습이다. 봄 버들을 중간에 그려서 계절감을 보여준다. 남산이 또렷하게 보이고 그 옆으로는 아스라이 관악산, 우면산, 청계산이 보인다. 그림 중간의 운무에 싸인 부분은 용산 일대와 후암동, 퇴계로쯤이다. 오른쪽 산자락은 인왕산 기슭으로, 지금의 사직동 일부다. 숲

과 집이 어우러진 중앙 부분은 시청, 광화문 일대 그리고 종로 부근이다. 남산이나 관악산 등의 자연은 지금과 다르지 않다. 사람들이 만든 인공의 흔적으로 300여 년의 공간을 가늠하는 것은 어리석은 비교다. 낭만적인 풍경일 뿐이다. 당시 18만 명쯤 살았던 한양 중심부의 진면목을 이 그림으로 상상하는 것만으로도 마음이 설렌다.

정선은 그림으로 풍경을 그리는 데 머무르지 않고 풍경의 현장에 들어가 있는 듯한 느낌을 표현하기 위한 여러 가지 실험적 시도도 마다하지 않았다. 그렇게 해서 도달한 곳에서 진경을 그림 속에 품을 수 있었다.

이런 생각이 잘 드러난 작품이 〈박연폭포〉(朴淵瀑布)다. 개성 북쪽에 있는 폭포로, 바가지처럼 생긴 못에서 폭포가 떨어진다고 해서 '박연폭포'라는 이름이 붙여졌다고 한다. 이 폭포는 당시에도 절경으로 소문이 자자해 많은 화가들이 그림으로 그렸다. 그중 최고로 꼽는 게 정선의 그림이다.

그러나 그림 속 박연폭포는 실제 폭포와는 차이가 있다. 정선은 폭포를 보고 받은 감동을 더욱 생생하게 표현하기 위해 실제 풍경과 다르게 그렸다. 폭포의 길이가 실제보다 길고 폭도 넓다. 폭포의 시작과 끝부분의 반원 모양 바위도 정선이 아이디어다. 바위가 이루는 두 개의 점이 폭포의 물줄기를 위아래로 강하게 끌어당기는 시각적 효과

덕분에 폭포에서 속도감과 역동감이 물씬 느껴진다. 그림 좌우의 짙게 그린 바위 역시 실제 현장에 없는 요소로, 덕분에 수직으로 떨어지는 물줄기가 더욱 힘차게 보이도록 한다. 자를 대고 그린 것처럼 거의 직선에 가까운 기하학적으로 처리한 점도 실제 폭포와 다르다.

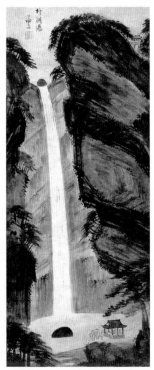

정선 <박연폭포>
종이에 수묵, 119.4×51.9cm, 18세기, 개인 소장

폭포 뒤편의 절벽은 실제 경치다. 옅은 색으로 처리해 폭포 소리가 들릴 듯 생생하다. 거대한 폭포를 마주했을 때 눈을 압도하는 절벽, 우렁찬 폭포 소리 그리고 촉촉한 물안개와 신선한 물내음이 오감을 자극한다. 그리고 이런 감각이 합쳐져 청량한 기운이 마음을 깨끗하게 해줄 것이다.

정선은 이 모든 것을 〈박연폭포〉에 담아냈다. 보는 풍경에서 나아가 오감으로 체험하는 풍경이 진짜 경치를 감상하는 일임을 보여주고, 실제 폭포 앞에 있는 현장의 기분까지 그림에 담아내려고 했던 것이다.

과장과 변형을 통해 구현한 인왕산의 힘

정선의 그림 중 가장 많이 알려진 작품이 〈인왕제색도〉(仁王霽色圖)다. 인왕산 아래 살았던 그에게 인왕산은 매력적인 주제였다. 바위산의 힘찬 기운이 그대로 드러나는 이 산의 자태는 당시 많은 화가들에게도 인기가 있었다.

양반사대부의 주문으로 탄생한 이 작품은 당시 기준으로 상당한 크기를 자랑한다. 주문한 사람은 정선과 이웃해 살았고, 멋진 산을 배경으로 한 자신의 집을 그림으로 남기고 싶어 했다. 그림을 보면 아래쪽 나무숲 사이로 지붕만 보이는 기와집이 그 저택이다.

주문을 받고 그린 그림이었지만 정선은 자신의 재능을 쏟아부어 걸작을 만들어냈다. 비 온 뒤의 맑은 기운을 머금은 인왕산의 모습이다. 그림 속 인왕산은 오늘날 광화문쯤에서 바라본 구도다. 실제 인왕산과 그림을 비교해보면 차이를 느낄 수 있다. 정선의 진경산수화에서 나타나는 변형과 과장, 생략의 기법 등이 잘 드러난 작품이다.

주요 봉우리를 중심으로 마치 오목거울로 본 듯한 구성이다. 그림 중앙의 구름을 향해 봉우리들의 산세가 부챗살처럼 모여들고 있다. 가운데 바위산을 비롯해 스카이라인을 이루는 봉우리들도 조금씩 왜곡된 모양으로 그렸다.

정선은 봉우리 사이의 밋밋한 선을 모두 생략하고 산의 윤곽선을 그려 역동성을 강조했다. 비에 씻겨 청량함을 머금고 더욱 힘찬 기운으로 또렷하게 보이는 인왕산의 감동을 담아내기 위한 주관적 구성 방식이다. 장쾌한 에너지가 불쑥 솟는 인왕산을 보았을 때의 가슴 벅찬 감동을 주체할 길이 없었으리라. 섬세한 감성을 지닌 정선은 바로 눈앞에 보이는 느낌을 온전히 그림에 담고 싶어 했다.

거대한 바위에서 솟구치는 힘은 짙은 먹과 붓질로 평면화해서 추상적으로 보인다. 이렇게 그린 주요 봉우리의 꼭대기가 화면 밖으로 잘려나가 더욱 현대적으로 보인다. 정선은 봉우리의 힘을 강조하기 위해 일부러 이렇게 그렸을까. 최근 밝혀진 바에 따르면 의도는 아니

다. 원래는 주요 봉우리의 외곽선까지 그렸는데, 이후 여러 사람의 손을 거쳐 표구를 하는 과정에서 지금과 같은 상태가 됐다고 한다. 이런 과정 때문에 인왕산의 힘찬 느낌이 배가됐다는 게 아이러니하다.

세잔은 자신의 작업실 근처에 있는 이 산을 직접 보고 그렸다. 실제 풍경인데도 추상화처럼 보이는 것은 색채와 선으로 짜 맞추듯 화면을 구성했기 때문이다.

1 색채의 성질을 이용한 원근 효과로 화면의 공간감을 연출했다. 즉 밝고 어두운 부분을 교차시켜 배치하거나, 따뜻한 색을 앞에, 차가운 색을 뒤에 배치하는 방법이다.

2 붓 터치를 일정한 크기로 대립시켜 견고한 입체감을 주는 방식은 피카소에게 영향을 주어 입체파 탄생의 배경이 되었다.

3 전통적 원근법을 무시하고 선으로만 하늘과 산을 구분했다.

1 화면 가운데 구름을 중심으로 산세가 모이는, 오목거울을 보는 것 같은 구성으로 산의 역동적 움직임을 강조했다.

2 먹으로 그린 산과 여백으로 표현한 구름을 교차시켜 원근감을 주었다.

3 산의 스카이라인은 실제와 많이 다르다. 밋밋한 능선은 생략하고 성격 있는 봉우리를 연결시켜 산의 힘찬 모습을 연출했다.

4 이 그림을 주문한 인물의 집이다.

물의 미학

카라바조 <나르시스> vs 강희안 <고사관수도>

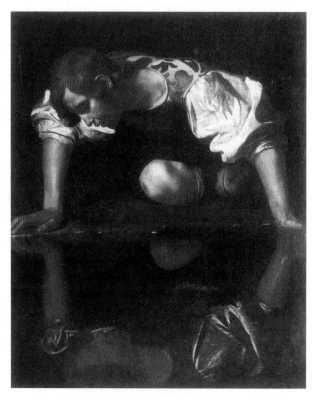

캔버스에 유채, 92×110cm,
1594~1596년, 베르베리니궁

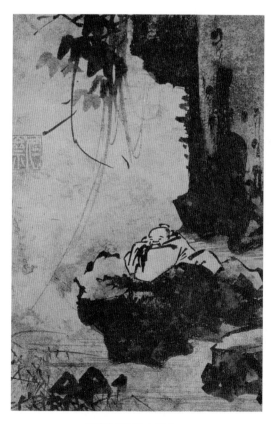

종이에 수묵, 23.4×15.7cm,
15세기, 국립중앙박물관

명경지수와 상선약수

물의 성질을 표현하는 말에는 '명경지수'와 '상선약수'가 있다. 각각 중국의 고전 『장자』와 『노자』에서 나온 말이다. 둘 다 물의 속성을 빗대 세상의 이치를 이야기한다. 복잡한 세상을 슬기롭게 헤쳐 나가는 지혜와 깨달음에 관한 비유다.

명경지수는 멈춰 있는 물, 상선약수는 흐르는 물이다. 밝은 거울처럼 정지되어 있는 물은 세상을 비추는 거울과도 같다. 거울은 있는 그대로를 보여준다. 추하게 변한 모습은 추하게, 마음을 비운 맑은 얼굴은 맑게 보여준다. 우리의 모습을 그대로 보여주기 때문에 예부터 예술의 모티브로 즐겨 다뤄졌다.

'부처의 눈에는 부처만 보이고 돼지의 눈에는 돼지만 보이는' 진리의 깨달음에는 자기중심의 선입견에 대한 경고와, 마음의 척도를 어느 쪽에 두느냐에 따라 세상 보는 눈이 다를 수 있다는 지혜의 가르침이 고루 들어 있다. 명경지수를 해석하는 개인의 기준도 이와 같다. 서양인들은 명경지수에서 자신의 모습을 확인하고, 자신의 눈으로 세상을 보려는 태도를 보여 왔다. 이에 비해 동양에서는 상선약수를 통해 마음의 다스림을 찾으려고 했다.

상선약수는 다툼 없이 낮은 곳을 찾아 흐르는 물의 물리적 성질과 모든 것을 끌어안는 포용성에서 세상을 사는 지혜를 배우려는 태도

다. 물은 위에서 아래로 흐른다. 막히면 걸림이 없는 곳을 찾아 돌아나가고, 더러운 것을 스스로 품어 안고 가거나 희석시켜 깨끗하게 만든다. 네모난 곳에 이르면 네모로, 동그란 곳에 머물면 동그란 모습으로 자신을 고집하지 않고 상대를 따른다. 최고로 좋은 상태는 물과 같이 비운 마음이고, 최고 예술의 경지도 이와 같은 것이다.

상상력의 보물창고, 신화

비유와 상징으로 가득 찬 신화는 예술가에게 상상력의 보고와도 같다. 그래서 서양 예술의 역사에서 가장 큰 비중을 차지하는 주제도 성서다. 서양 정신의 중심축의 하나인 신의 세계를 대변하기 때문이다. 한편 그리스·로마 신화는 인간 중심적 생각을 기반으로 한다. 인간의 역사를 신의 모습으로 번안해 만들어낸 이야기다. 그래서 수많은 알레고리로 포장돼 있다.

특히 오비디우스의 『변신 이야기』에 나오는 나르시스 신화는 화가들을 매혹시킨 주제였다. 아름다운 외모의 나르시스는 뭇 여성들의 구애에도 불구하고 눈길도 주지 않는다. 이를 괘씸하게 여긴 복수의 여신 네메시스는 나르시스가 물에 비친 자신을 사랑하게 만들었다. 자신의 아름다움에 빠진 나르시스는 점점 시들어 꽃으로 변하고 말았다. 이것이 '수선화(나르시스)'다.

여기에 '명경지수' 같은 물의 속성이 주제를 풀어내는 데 바탕이 된다. 고여 있는 맑은 물이 자신의 모습을 비쳐주는 거울 모티브에 어울리고, 이를 바라보는 주인공의 설정이 시적 상상력을 북돋는다. 나르시스 신화는 많은 작가들에 의해 다양하게 작품화돼 왔다. 그러나 역시 중심에는 자기애가 있다. 서양인의 인본주의와도 궁합이 잘 맞는 해석이기 때문이다.

명경지수에서 찾은 자신의 모습

나르시스 신화를 주제로 한 가장 유명한 작품은 초현실주의 화가 살바도르 달리(1904~1989)가 그린 〈나르시스의 변신〉이다. 신화의 서사적 구성을 충실히 따른 이 그림은 나르시스 이야기를 아는 사람이라면 쉽게 이해할 수 있는 장면으로 구성돼 있다.

초현실주의 대가답게 환상적인 풍경으로 연출했다. 물속에 비친 자신의 모습에 빠져 있는 인체와 계란을 들고 있는 앙상한 손의 병치에서 작가의 기발한 아이디어가 보인다. 알을 뚫고 나오는 수선화는 신화 그대로를 재현하는 구성이지만 달리다운 표현력 덕분에 신비롭게 보인다.

달리 특유의 풍경도 돋보인다. 파란 하늘과 검은 뭉게구름 그리고 그로테스크한 형태의 검붉은 산과 계곡이 연출하는 기묘한 공간에서

상상한 신화적 분위기가 물씬 풍긴다. 배경에는 사람들이 모여 있다. 이런 초현실적 분위기 풍경 속에 현실 속 인물을 집어넣는 달리 특유의 구성이 여지없이 나타난다. 그런데 광장 같은 곳에 동상처럼 우뚝 서 있는 사람 하나가 보인다. 오직 자신에게만 관심을 둔 나르시스의 이미지를 구체적으로 설명하고 있다. 나르시스 신화를 큰 소리로 또박또박 읽어나가는 식의 구성이다.

반면 미켈란젤로 메리시 다 카라바조(1571~1610)가 그린 〈나르시스〉는 물의 이미지를 부각시켜 자기애를 강조하고 있다. 37세의 짧은 삶을 살다 간 카라바조는 서양 미술사 최고의 천재라고 해도 지나치지 않다. 회화의 극적 구성이나 인물 표현 면에서 그를 능가하는 화가를 찾기란 어렵다. 특히 얼굴 표정의 생생함은 그 누구도 따라잡을 수 없는 경지에 도달해 있다. 그는 당대에 이미 천재성을 인정받았고, 폭행, 결투 등 망나니 같은 행태를 일삼았지만 재능 덕분에 용서를 받았다. 그러나 말년에는 도망자 신세를 면치 못했다. 살인죄로 수배령이 내려졌기 때문이다.

카라바조는 당대 현실을 교묘하게 엮는 뛰어난 구성을 보여주었다. 그리고 『성경』이나 신화를 파격적으로 해석하고, 명암의 극적 연출로 화면의 깊이를 표현하면서 심리적 공간까지 창출하는 등 회화의 표현 영역을 상당히 넓혀놓았다.

그러나 이상하게도 그의 천재성은 죽음 이후 역사에서 빛을 잃어 갔다. 성서에 대한 불손하고도 파격적 해석 때문이 아닐까 싶다. 그가 살았던 시대는 물론이고 그 이후에도 상당 기간 역사에서는 『성경』을 신성하게 여겼다. 그의 진가가 재조명된 것은 20세기에 들어서부터며, 시간이 흐를수록 빛을 더해 가고 있다.

나르시스 신화를 모티브로 삼은 〈나르시스〉는 카라바조가 24세에 그렸다. 400여 년 전에 그려졌다고는 믿기지 않을 만큼 현대적 감동을 주는 이 그림은 예술가의 재능이란 무엇인가에 대한 근본적 물음에 명쾌한 해답이 될 것이다.

이야기를 효과적으로 전달하려고 화면을 극적으로 구성하는 방식을 택했다. 어두운 배경과 스포트라이트를 받는 인물을 대비시키는 방법이다. 그래서 흡사 연극 무대를 보는 것 같은 느낌이 든다. 이 작품에서도 그런 특징이 잘 나타나 있다. 자신의 모습과 사랑에 빠진 인간만 부각시켰다. 명암의 강한 대비 때문에 보는 이는 그림의 내용에 몰입하게 된다. 흡사 나르시스가 자신의 모습을 정면으로 바라보게 되는 것처럼. 물속에 비친 자신의 얼굴에 빠져 있는 상황만 간추려 그렸는데도, 우리는 이 그림이 나르시스 이야기라는 것을 쉽게 알게 된다.

구성도 현대 회화를 능가한다. 화면 가운데 가장 도드라지는 무릎을 중심으로 원형 구도를 하고 있다. 그래서 집중력이 더욱 부각된다.

특히 무아지경에 빠진 얼굴 표정이 압권이다. 자기애의 절정에서 나온 명품이다. 물을 보거나 명경지수의 은유를 통해 인생의 의미를 생각할 겨를 없이 자신만을 바라보는 직설법이다. 인간이 중심이라는 서양인의 개인주의가 보인다. 그래서 21세기에 더 설득력을 가질 수 있는 그림이다.

상선약수의 정신을 닮으려는 선비의 마음

인재 강희안(1419~1464)의 〈고사관수도〉(高士觀水圖)는 상선약수의 의미를 되새기게 하는 작품이다. '공부가 깊은 선비가 물을 바라본다'는 뜻인데, 대부분의 전통 회화가 그렇듯 작가가 직접 지은 것은 아니다. 근세에 와서 미술사가들에 의해 붙여진 이름이다.

상당히 작은 크기(23.4×15.7cm)에도 불구하고 강렬한 인상을 주는 작품이다. 세련된 필력으로 거침없이 그려낸 작가의 솜씨가 한눈에 보이기 때문이다. 물을 바라보며 마음을 비운 선비의 표정이 마음에 남는 것도 그런 이유다.

이 그림에서 먼저 눈에 들어오는 것은 역시 선비다. 짙은 먹과 면 터치로 표현한 바위나, 바위의 표현과 대조되는 선 표현임에도 돋보인다. 약한 것이 강한 것을 이긴다는 물의 성질이 선비를 표현한 방식에서도 그대로 보인다. 선비는 머리가 벗겨진 중년인 듯한데 표정은

어린아이처럼 순진무구해 보인다. 그래서 조금 우스꽝스러운 분위기까지 감돈다. 얼굴 생김새와 치장이 조선 사람보다는 중국 사람을 연상시킨다. 조선 초에 받은 중국의 영향 때문인 듯싶다.

그림 전체가 마치 흐르는 물 같다. 배경에 절벽이 있고 물가 바위에 선비가 엎드려 물을 바라보고 있는 풍경의 정황으로 볼 때 아마도 강이나 계곡 혹은 호수를 생각하고 그린 것으로 보인다. 물을 표현한 부분에 수평의 터치가 드러나 있으니 흐르는 물로 봐도 무방할 것이다.

선비의 참모습을 흐르는 물로 비유한 작가의 심중은 그림 전체를 감도는 분위기에서 보인다. 선비가 물을 바라보고 있는지는 분명하지 않다. 시선이 확실하게 드러나 있지 않기 때문이다. 그리고 바위와 한 몸 같아 보이는 자세에서 주인공의 자연을 닮고 싶어 하는 마음을 알 수 있다.

구체적 장소에서 선비가 물을 바라보는 모습을 보여주려고 그린 것이 아니라 물처럼 살고 싶은 마음을 표현한 것이다. 그렇게 사는 것이 가장 행복한 삶이며, 모든 사람이 꿈꾸는 이상적 행로가 아닐까 하는 작가의 생각을 담은 관념적 풍경이다. 욕심이나 속박에서 벗어나 자연을 닮으려 했던 조선 참선비의 정신을 이 그림으로 보여주려는 것이다.

강희안은 조선 초기 회화를 대표하는 선비 화가다. 명문가 출신의

선비였다. 이모부가 세종이었고, 어머니는 당시 영의정을 지낸 심온의 딸이었다. 강희안 자신도 이조정랑, 황해도 관찰사 등을 역임한 성공한 관리였다. 그런데 이 그림이 강희안의 작품인지는 이론의 여지가 있다. 그가 죽은 후 16세기에 중국에서 나오고 유행한 화풍을 따르고 있기 때문이다.

Artist's view

자아도취라는 나르시시즘의 핵심을 한눈에 알아볼 수 있도록 한 연출이 돋보이는 작품이다.

1 화면을 정확하게 이등분해서 실제와 영상을 배치했다. 윗부분은 실제 모습이며 아랫부분은 물에 비친 인물의 영상이다. 이처럼 실제와 영상을 같은 비중으로 배치해 자신 속에 빠진 인물의 심리를 보여주려는 의도다.

2 실제와 영상이 이어지면서 원을 만드는데, 이 역시 자신 속에 함몰된 나르시스의 본질을 보여주려는 연출이다.

3 이 그림을 이루는 구성의 핵심은 화면 가운데 그린 나르시스의 무릎이다. 의도적으로 밝게 처리했는데, 이것 때문에 원 구성이 힘을 받게 되는 것이다. 마치 원의 중심축처럼 보이는데, 단순한 구도에 변화를 주면서 기둥 역할을 하게 된다.

1 거꾸로 된 'C'자 구성이 기본 골격이다.

2 기본 구성에 변화를 주는 요소로 나무줄기와 바위를 그렸다. 낙관의 위치도 변화의 요소다.

3 선비의 몸은 여백을 두고 선으로 형상을 그렸고, 나머지는 먹의 농담을 이용한 면으로 처리해 먹이 없는 부분을 강조하는 절묘한 조화를 연출했다.

4 선비의 시선을 물의 흐름으로 이끌기 위한 구성 요소들이다.

삶의 현장, 시대의 흐름, 인생의 바다

조셉 말로드 윌리엄 터너 <바다 위의 어부들> VS 심사정 <선유도>

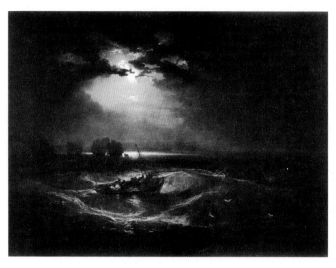

캔버스에 유채, 122.4×91.5cm,
1796년, 런던 테이트갤러리

종이에 담채, 27.3×40cm,
1764년, 개인 소장

예술적 영감을 두드리는 바다의 노크 소리

우리 행성을 우주에서 보면 푸른 별이라고 한다. 지구 표면의 70.8%를 물이 덮고 있기 때문이다. 끊임없이 움직이고 변하는 물의 역사는 곧 생명의 역사다. 정해진 모양이나 틀을 만들지 않는다. 머문 곳 그대로의 모습이다. 흐르는 물은 온순하기도 하고 거칠어지기도 한다. 평평한 들판을 숨 고르며 지나는 물의 행보는 얌전한 보폭이다. 가장 힘찬 모습은 솟구치는 물이며, 지구의 중력을 그대로 받아내는 폭포다. 안개처럼 허공을 떠다니는 물도 있고, 바람에 몸을 싣고 날아다니는 물도 있다. 구름이다. 하늘에서 먼지를 만나면 그를 껴안고 땅으로 내린다. 비다. 추운 곳에서는 덩어리를 만들어 우박이나 눈이 되기도 한다.

그 물이 모두 하나로 모이면 바다를 이룬다. 바다는 우주의 숨결을 보여준다. 달의 인력을 품어내는 파도다. 바다의 시작부터 있어 왔던 우주의 신비. 파도는 예술가의 호기심을 자극하고 영감을 두드리는 노크 소리다. 그래서 파도를 대하는 해석의 차이에서 다양한 작품이 탄생했다.

이 또한 지나가리니

순리대로 힘을 행사하는 자연 앞에 인간은 자신이 한낱 미물에 불과함을 절감하게 된다. 낭만주의 풍경화는 이런 자연의 거대한 힘을 담

아낸 그림이다. 18~19세기 영국의 풍경 화가들은 극적인 장면으로 자연의 무심하면서도 무시무시한 힘을 보여주었다. 대표적인 화가가 조셉 말로드 윌리엄 터너(1775~1851)다. 영국 근대 회화의 상징적 존재로 평가되는 인물이다.

〈바다 위의 어부들〉은 터너의 초기작으로, 모험 영화의 한 장면을 떠올리게 한다. 구름 사이로 비치는 달빛이 극적인 구성을 띠고, 굽이치는 파도에서 자연의 힘을 느끼게 한다. 이렇듯 터너는 장소를 중요하게 생각해서 그가 그린 풍경화는 대부분 실제 장소를 바탕으로 한다.

그림 속 장소는 잉글랜드 남단에 위치한 와이트 섬이다. 1796년에 그렸다. 터너는 이 그림을 그리기 1년 전에 이곳을 방문해 우연히 달빛 속에 고기잡이를 위해 나선 어선을 봤고, 인상적이라고 느낀 이 장면을 기억해두었다. 그는 바다 풍경에 관심을 두고, 이것을 모티브로 많은 해경화를 남겼다. 당시 바다가 있는 풍경을 주제로 한 그림이 인기가 많았고, 해양 국가였던 영국의 국민 정서와도 잘 맞았기 때문이다.

특히 이 그림은 터너의 작품 중 숨은 걸작으로 꼽힌다. 하늘과 바다가 이등분되어 있는 구성이다. 구름 사이의 교교한 달이 고요한 분위기를 이끌어낸다. 반면 바다는 배가 중심을 잡기 어려울 정도로 요란하다. 곧 어선을 집어삼킬 듯 휘몰아치는 파도에서는 굉음이 들리는 것 같다.

고요한 달과 거센 파도, 부딪히는 두 요소를 달빛이 하나로 묶어준
다. 온순하던 달빛은 바다를 만나 사나워지고, 거센 파도는 달빛을 받
아 일렁임이 돋보인다. 그런데 방파제 너머 먼바다는 정지된 것처럼
고요하기만 하다. 덕분에 앞바다에서 벌어지는 생업의 사투가 더욱
생생하게 느껴진다. 이처럼 이 그림은 명작의 불문율을 따라, 상충되
는 요소를 하나로 묶어 감정을 고조시키는 매력을 드러내고 있다.

멀리 있는 밤바다는 죽은 듯 조용하게 보이지만, 실은 앞바다처럼
거칠 것이다. 다만 멀리 있기 때문에 잔잔하게 보일 뿐이다. 멀리 떨어
진 삶의 모습은 평화로운 풍경처럼 안온해 보일 수 있다. 우리가 살아
가는 인생의 모습도 이와 같다. 폭풍처럼 몰아쳤던 사건들도 지나가
버리면 되새길 수 있는 여유로 다가온다. 마찬가지로 미래의 알 수 없
는 고난도 그림 속의 먼바다처럼 실감 나진 않는다. 그래서 사람들은
오늘의 힘든 일상을 견딜 수 있다. 이 그림에서 바다는 시간의 사이를
두고 다가오는 일상의 모습을 보여준다. 바다가 삶의 터전인 어부의
고기잡이 현장을 통해서.

'동도서기' 정신을 보여주는 호쿠사이의 파도
에도시대를 대표하는 화가 가쓰시카 호쿠사이(1760~1849)는 우키요에
(일본의 정서를 주제로 담은 다색 목판화)를 발전시킨 것으로 잘 알려져 있

다. 가쓰시카가 남긴 우키요에 중 후지산을 주제로 한 연작 〈후카쿠 36경(후지산 36경)〉이 대표작이다. 그는 아직 우리나라에선 다소 낯선 화가지만, 유럽에서는 오래전부터 알려졌다. 우키요에는 도시의 통속적 생활상을 다룬 목판화로, 19세기 유럽에 상품 포장지로 유통되면서 인상주의 화가들을 매료시켰다. 인상주의의 미학인 도시의 이미지를 전혀 다른 방식으로 다뤘기 때문이다.

인상주의 화가들은 이 낯선 그림에서 동양 미술의 조형 원리를 배웠다. 간결한 선으로 사물의 특징을 잡아내는 법, 색채의 장식미, 입체감과 원근법 없이 공간을 표현하는 법, 극적인 구성과 익살적이고 풍자적인 표현 방법 등이 그것이었다.

가쓰시카의 우키요에는 고흐, 고갱을 비롯한 많은 화가들의 작품에 직접적인 영향을 미쳤다. 형체가 없거나 움직임을 표현하는 데 탁월한 역량을 발휘했고, 이런 표현 기법은 후에 만화적 표현으로 진화하는 모습을 보여준다.

특히 극적 긴장미와 함께 섬세함과 간결함, 장식미까지 보여주는 파도의 표현이 압권이다. 이런 모습을 잘 볼 수 있는 대표적인 작품이 〈파도 뒤로 보이는 후지산〉이다. 〈후카쿠 36경〉 연작 46점 중 하나로, 순간순간 변하는 파도를 담고 있다. 간결하고 명확한 선을 이용해 극적인 구성을 보여주는 이 그림은 인상주의 화가뿐 아니라, 드뷔시에

게도 영감을 주어 〈바다〉라는 곡이 탄생하는 데 영향을 미친 것으로 알려져 있다.

이 그림의 주제는 후지산이다. 그림 속 강한 포말이 이는 파도에서 는 굉음이 들리는 듯하고, 배를 타고 있는 사람들은 엎드린 모습이다. 강력한 파도의 힘을 거스르지 않고 순응하려는 지혜가 엿보인다.

큰 파도 너머로 솟아 있는 후지산을 보자. 작가는 파도를 전면에 배치했지만 후지산을 보여주고 싶어 했다. 밀려오는 파도 뒤로 작게 그려진 후지산은 의연해 보인다. 그렇게 보이도록 작가가 의도한 것

가쓰시카 호쿠사이 〈파도 뒤로 보이는 후지산〉
종이 위에 다색 판화, 26.4×38cm, 1825년, 스펜서컬렉션

이다. 후지산은 일본인의 정신적 상징을 의미한다.

거대한 파도는 에도시대 때 일본에 들어온 서구 문명을, 그리고 서구 문명을 받아들이는 일본인의 태도는 배를 통해 표현했다. 문명은 받아들이되 정신은 지키겠다는 생각을 담았다. 즉 동도서기(서양의 기술로 동양의 정신을 구현한다는 의미)다.

풍랑 한가운데를 건너가는 선비의 삶

가쓰시카가 그린 파도가 거스를 수 없는 시대의 흐름을 상징한다면, 현재 심사정(1707~1769)이 보여주는 파도는 보다 관념적이다. 스스로 헤쳐 나가야 하는 세상의 일을 말하고 있기 때문이다. 우리에게 익숙한 조선시대 산수화와는 사뭇 다른 느낌의 〈선유도〉(船遊圖)는 풍경이 가진 낭만성을 잘 표현한 작품이다. 전통 회화지만 현대적인 구성이 돋보인다.

화면 전체를 거세게 출렁이는 파도가 채우고 있다. 안개까지 표현해 망망대해 한가운데 배가 나아가는 장면을 실감 나게 담아냈다. 그런데 물결의 움직임이나 배의 모양, 배 안에 앉은 사람과 물건 등의 묘사는 사실적이지만 놀잇배는 배경과 어울리지 않게 현실감이 느껴지지 않는다. 뱃놀이를 통해 작가의 생각을 표현했기 때문이다.

배 뒤편의 사공과 앞머리에 앉은 두 선비의 모습이 대조적이다. 사

공은 배가 나아가는 방향과 정반대로 힘겹게 노를 젓는 반면, 선비들은 느긋한 자세로 험한 파도를 감상하는 듯한 모습이다. 또 책상과 홍매화, 고매한 자태의 학까지 담아 현실과 동떨어진 상황을 설정했다. 심사정은 이 그림으로 무엇을 말하고 싶었을까.

거친 풍랑이 몰아치는 바다는 온갖 음모와 술수, 모함, 편 가르기, 위선, 가짜가 판치는 현실을 의미한다. 그리고 이런 모진 풍파에도 흔들리지 않고 원칙과 소신을 갖고 삶을 사는 선비 정신을 뱃놀이를 통해 보여주고 있다. 즉 진정한 선비의 모습을 말하고 싶었던 것이다.

그렇다면 세 인물 중 작가는 누구일까. 심사정은 영조 때 몰락한 가문의 사대부 화가였다. 그의 할아버지가 역모에 연루되어 평생을 가난한 선비로 살아야 했다. 예술만이 그의 삶을 지탱해주었고, 생애

심사정 <선유도>의 부분

대부분을 산기슭의 초라한 초가에 살면서 그림에 몰두했던 것으로 알려져 있다. 이런 그의 삶을 돌아볼 때, 앞에 앉은 두 인물은 심사정이 추구했던 진정한 선비의 정신을, 그리고 배의 운항을 책임지는 뱃사공은 진정한 선비의 삶을 평생 지키기 위해 고군분투했던 심사정 자신을 의미하는 듯하다.

이 걸작은 심사정 말년에 그려졌다. 평생을 지배했던 망망대해 같은 삶을 극복하고자 했던 지혜가 스며들어 있다. 조선시대를 살다 간 화가였지만, 삶을 대하는 그의 태도는 오늘날에도 필요해 보인다.

Artist's view

자연의 아름다움과 힘의 조화를 극적으로 연출한 풍경화다. 실제 장소에서 봤던 상황을
바탕으로, 상상으로 그렸다.

1 달빛을 받은 밤바다라는 서정적인 설정 위에 생존을 위한 고기잡이라는 현실을 얹
어 상반된 상황을 절묘하게 대비시켰다. 서정을 자아내는 부분은 화면 상단의 구름
을 지나는 달과 고요한 달빛을 흠뻑 품은 먼바다이며, 현실은 거센 파도와 맞서는 화
면 하단의 상황이다. 바라보는 풍경은 아름답지만 그 속에도 삶의 고난이 담겨 있다
는 진실을 보여주고 있다.

2 달에서 수직으로 떨어지는 흐름은 어선의 등불로 이어진다. 다시 파도 속에 스민 등
불 그림자를 지나 화면 앞쪽에서 수평으로 출렁이는 파도를 타고 오른쪽 검은 바다
를 배경으로 빛나는 세 마리 바닷새까지 우리의 시선을 이끌어준다.

3 두 개의 거센 물결 사이에서 기우뚱거리는 어선은 위태롭게 보이는데, 달빛 받은 물
결이 연출하는 마름모꼴 구성 때문이다.

262

Artist's view

1　역동적인 움직임을 표현할 때 효과적인 'C'자 구성을 기본 골격으로 했다.

2　파도의 흐름을 타는 배의 모양과 배 위에 납작 엎드린 어부들의 표현으로 서양 문명을 받아들이는 일본인의 현실적인 자세를 보여준다.

3　큰 파도 아래 작게 표현한 후지산은 의외로 견고해 보인다.

4　파도 꼭대기에서 힘이 쏟아지는 큰 흐름을 날카로운 발톱 형상으로 표현해 드라마틱한 파도 이미지를 완성했다.

데칼코마니 미술관

초판 1쇄 2021년 1월 5일

지은이 | 전준엽

발행인 | 이상언
제작총괄 | 이정아
편집장 | 손혜린
책임편집 | 유효주
마케팅 | 김주희, 김다은

표지 디자인 | ALL designgroup
본문 디자인 | 변바희, 김미연

발행처 | 중앙일보플러스(주)
주소 | (04513) 서울시 중구 서소문로 100(서소문동)
등록 | 2008년 1월 25일 제2014-000178호
문의 | (02) 2031-1165
원고투고 | jbooks@joongang.co.kr
홈페이지 | jbooks.joins.com
네이버 포스트 | post.naver.com/joongangbooks
인스타그램 | @j__books

ⓒ 전준엽, 2021
ISBN 978-89-278-1186-2 03600